目次

教科書ぴったりトレーニング
全教科書

| 成績アップのための学習メソッド ▶ 2～5

本書は
並び順

| 学習内容

※ぴたトレ1は偶数, ぴたトレ2は奇数ページになります。

| 解答集 ▶ 別冊

[写真提供]

東京国立博物館, DNPartcom, PIXTA, ユニフォトプレス

成績アップのための学習メソッド

ぴたトレ1

要点チェック

基本的な問題を解くことで，基礎学力が定着します。

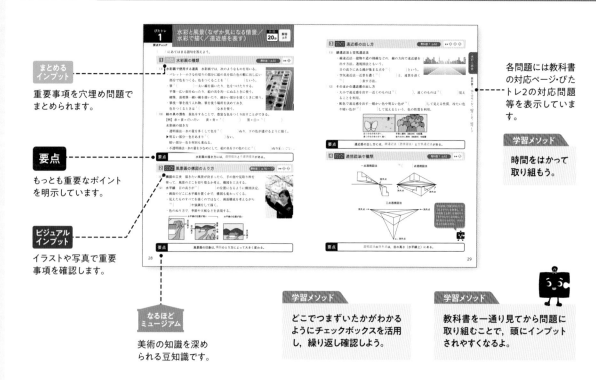

まとめるインプット
重要事項を穴埋め問題でまとめられます。

要点
もっとも重要なポイントを明示しています。

ビジュアルインプット
イラストや写真で重要事項を確認します。

なるほどミュージアム
美術の知識を深められる豆知識です。

各問題には教科書の対応ページ・ぴたトレ2の対応問題等を表示しています。

学習メソッド
時間をはかって取り組もう。

学習メソッド
どこでつまずいたかがわかるようにチェックボックスを活用し，繰り返し確認しよう。

学習メソッド
教科書を一通り見てから問題に取り組むことで，頭にインプットされやすくなるよ。

ぴたトレ2

練習

理解力・応用力をつける問題です。

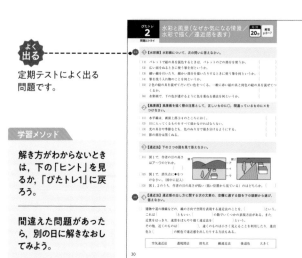
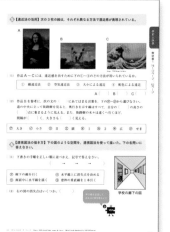

よく出る
定期テストによく出る問題です。

学習メソッド
解き方がわからないときは，下の「ヒント」を見るか，「ぴたトレ1」に戻ろう。

間違えた問題があったら，別の日に解きなおしてみよう。

大切
特に重要なポイントです。

学習メソッド
同じような問題に繰り返し取り組むことで，本当の力が身につくよ。

時間をはかって取り組もう。

＼「学習メソッド」を使うとさらに効率的・効果的に勉強ができるよ! ／

ぴたトレ3
予想テスト

どの程度学力がついたかを自己診断するテストです。

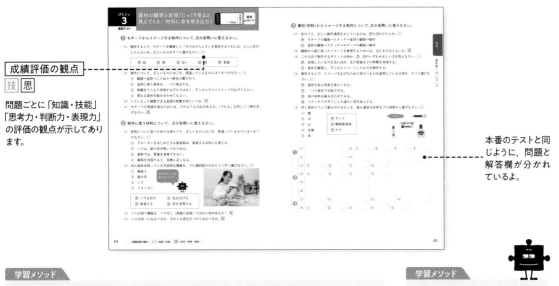

成績評価の観点

技 思

問題ごとに「知識・技能」「思考力・判断力・表現力」の評価の観点が示してあります。

本番のテストと同じように，問題と解答欄が分かれているよ。

学習メソッド

テスト本番のつもりで時間をはかって取り組もう。
- 解けたけど答えを間違えた→ぴたトレ2の問題を解いてみよう。
- 解き方がわからなかった→ぴたトレ1に戻ろう。

学習メソッド

答え合わせが終わったら，苦手な問題がないか確認しよう。

通知表と観点別評価

学校の通知表は，
知識及び技能 ／ 思考力・判断力・表現力 ／ 主体的に学習に取り組む態度
といった観点別の評価がもとになっています。

本書では，観点別の評価問題を「ぴたトレ3」で取り上げ，成績に直接結びつくようにしました。

まずは授業をしっかり受けよう。

リラックスして教科書をながめるところからはじめてもいいよ。

実技ではできばえにとらわれず表現したいことをおもいっきり表してみよう!

3

〔 **実技教科**か

実技教科 Q&A

Q 受験に実技教科はないでしょ？
入試がある5教科だけがんばればいいよね？

A いいえ, ちがいます。

公立高校の入試では, 当日の試験の点数に加えて,
内申点が加点されます。(一部の地域を除く)

Q 内申点って？

A 中学校の成績を点数化して,
あなたが受験する高校に提出されるものです。

内申点が当日の試験の結果に加算され, 合否が決まります。

> 通知表をもとに, 自分の成績グラフをつくって自分の強み・弱みを知ろう！

Q 内申点に加算される教科は何？ 実技教科も加算されるの？

A はい, 実技教科も内申点に含まれます。

5教科と同じように点数化する都道府県が多いのですが, 中には実技教科を何倍かに点数化して加点する都道府県があります。たとえば東京都や宮城県, 京都府などは実技教科を2倍に, 山梨県では3倍に, 鹿児島県ではなんと20倍に点数化します！(令和3年度受験情報)

Q 実技教科の点数が, 入試に加点されるんだね…

A 当日の5教科のテストだけよくても,
内申点が低いと合格できないことがあるのです。

特に実技教科は当日の試験で力をみることができないため,
内申点に重みをつける場合があるのです。

美術の成績を上げるには？

通知表の成績は「実技」「授業態度」「定期テスト（提出物）」の3つで決まります。

実技 ＋ 授業態度 ＋ 定期テスト ＝ **美術の成績**（内申点）

実技教科は，5教科みたいにテストの回数が多くないから，1回のテストがより大切なのよ。

芸術作品の感想って，**何書けばいいの…？**

提出物はすべて期限内に出しましょう。授業中に書くときも，時間いっぱいを使って，習った言葉でたくさん書きましょう。心の底で思っていても，それを表現できなければ先生には伝わりません。先生が授業中に使った言葉を使うといいですよ。

スケッチは**ニガテ…**

先生は，「前より良くなったか」「練習をしてきたか」を見ています。

みんなの前で絵を描くの，**超はずかしいんですけど…！**

上手・ヘタではなく，「一生懸命に取り組んでいるか」「教科書やお手本を見て，自分の実技に生かしているか」などを先生は見ています。

鑑賞曲って**眠くなるよ〜**

鑑賞の範囲は，先生にとってもテストに出題しやすいところ。「ここが大事」と言われたら絶対に聞き逃さないこと！先生は，授業をきちんと聞いている人が解けない問題はテストに出しません。

美術のペーパーテストって**何が出るの？**

教科書の内容を中心に，授業でやったことが出題されます。授業で取り上げた美術品について，問題集などで復習しておきましょう。先生によっては，制作した絵や彫刻から出題することもあります。先生がテストの前にプリントを配ったりしたら，しっかり見ておきましょう。

実技教科は，内申点で入試に大きく影響するんだね！がんばろうっと。

風景を見つめる(アニメーションの背景画から／風景を見つめ直して)

() にあてはまる語句を答えよう。

1 まとめる インプット **アニメーションの構想**　教科書1 p.2〜5　▶▶ ①

□(1)　A　背景画とセル画の位置を合わせるためのものを ①()という。

　B　スタッフがイメージを共有できるようにレイアウト化したものを ②()という。

　C　映画全体の設計図となるものを ③()という。

　D　キャラクターや動くものが描かれた透明なフィルムを ④()という。

　E　全体のイメージや空間処理が統一された背景のサンプルを ⑤()という。

下の⑦〜⑦から選んで答えよう。

⑦ 絵コンテ　　⑦ 美術ボード　　⑦ セル　　⑦ タップ穴　　⑦ ラフスケッチ

□(2)　アニメーションは,監督が描いた構想が ⑥()され,⑦()される。

要点　　アニメーションの専門用語を理解する。

2 まとめる インプット **アニメーションの背景画と動くもの**　教科書1 p.2〜5　▶▶ ②

□(1)　背景画の仕組み

・⑧()をもとに描かれた背景画は,
場面によって細密に描かれたり,省略され
たりする。

・この上に,⑨()という透明のフィ
ルムに描かれたキャラクターや草木などが
合わせられて,1カットが完成する。

□(2)　アニメーションの背景画の制作

背景画の描き方は,以下の手順で行う。

1　監督が,映画全体の設計図となる ⑩()を描く。

2　イメージを共有する目的でラフスケッチが描かれ,⑪()がされる。

3　作品の代表的な場面の背景を ⑫()に描き起こす,背景画作成。

4　⑬()といわれる透明なフィルムに描かれたキャラクターや草木などが合成
される。

要点　　アニメーションの制作工程を理解する。

ぴたトレ
2
問題にトライ

風景を見つめる（アニメーションの
背景画から／風景を見つめ直して）

時間 **15分**

解答 p.1

1 【背景画】次の図を参考にして，設問に答えなさい。

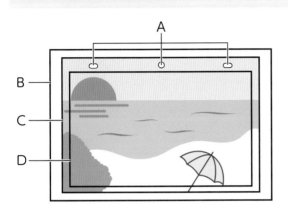

- □(1) Aの名称を答えなさい。 （　　　　　）
- □(2) 実際に映像に使用されるのは，B〜Dのうちどの部分か。 （　　　　　）
- □(3) 背景画は何をもとに描かれるか？ （　　　　　）

よく出る 2 【制作過程】アニメーションの背景画に関する次の文章の，空欄A〜Hに適する語を下の語群から選び，記号で答えなさい。

□　監督が最初に描く（ A 　）は，映画全体の設計図となる重要なものである。その後，
（ B 　）によって，おおまかな動きを付けた（ C 　）を行う。次に，演出家との協議の上で，
光源の方向・季節・時間帯・天候のイメージを共有する目的で，絵の具を用いて（ D 　）が
作成される。これが（ E 　）の見本となる。キャラクターや草木などの動くものは，
（ F 　）という透明な（ G 　）に描かれ，それを（ E 　）に重ねて撮影することで，一つの
画面が完成する。現在は，（ H 　）を使って，背景とキャラクターが合成されることもある。

㋐ 紙	㋑ フィルム	㋒ 人物画	㋓ 背景画	㋔ 絵コンテ
㋕ イラスト	㋖ 細密画	㋗ ラフスケッチ	㋘ 美術ボード	
㋙ 絵本	㋚ 美術設定	㋛ 寸劇	㋜ コンピュータ	㋝ のり
㋞ セル	㋟ テープ			

だんだんと，設定が具
体的になっていくよ！

ヒント ◆ 動くものと動かないものは，別々に描かれる。

イメージを描く, 作る（絵や彫刻との出会い／発想・構想の手立て）

時間 **10分**　解答 p.1

（　　）にあてはまる語句を答えよう。

1 まとめる インプット **制作の流れ**

教科書1 p.10〜11　▶▶

☐ 作品の制作は，以下の手順で行う。

1　構想を練る。…想像や着想を様々な①（　　　　　　）から考える。

2　構成や②（　　　　　　）を考える。

　…アイデアを描きとめたスケッチ（アイデアスケッチ）を複数枚描く。

3　下絵を描く。

4　着彩する。…表現したい意図に合っていて，全体のまとめ役となる色を③（　　　　　　）という。全体をどのように表すか配色にも気を配る。

広い視野で，アイデアをたくさん出そう！

| 要点 | 感性や想像力を自由に発揮して表現する。 |

2 まとめる インプット **構想の仕方**

教科書1 p.10〜11　▶▶

☐ アイデアは身近な生活や経験から生まれる。例えば，一つのテーマから連想した

④（　　　　　　）やイメージをつなげていく⑤（　　　　　　）という方法がある。

その特徴は，④（　　　　　　）で書き出していくということだ。他には，発想したことを

⑥（　　　　　　）や言葉で表す⑦（　　　　　　）がある。製作途中に自由に描き足したり，周りの人に相談したりすると，新しい発見がある。

3 まとめる インプット **自然の美しさから生まれた造形**

教科書1 p.10〜11　▶▶

☐ ・形の規則性や⑧（　　　　　　），構造，美しさや特徴に着目する。例えば，私たちの生活の中には，巻貝の殻の⑨（　　　　　　）のような階段，蜂の巣と同じ⑩（　　　　　　）をしたサッカーのゴールネットなどがある。

・⑪（　　　　　　）や形，素材，制作技法に着目する。モチーフの⑫（　　　　　　）をいかにとらえ，⑬（　　　　　　）されているか。祭りなどでは，日常とは違った演出をするために，あらゆる⑭（　　　　　　）が工夫して使われている。

| 要点 | 自然物や作品の造形を鑑賞する。 |

なるほどミュージアム　伝統工芸の「組子」は，雪の結晶や花のような形で表現されることがある。その美しさだけではなく，その丈夫さや機能がポイント。

ぴたトレ 2

問題にトライ

イメージを描く，作る（絵や彫刻との出会い／発想・構想の手立て）

時間 **15**分

解答 p.1〜2

大切 1 **【制作の手順】**次の⑦〜㋑は，制作の手順について述べている。正しい順に並べ替え，記号で答えなさい。

□ （　　　→　　　→　　　→　　　）

> ⑦　構成や配置を考える。　　㋑　下絵を描く。　　㋒　構想を練る。　　㋑　着彩する。

2 **【構想と制作】**次の文は，構想と制作のポイントについて述べている。正しいものには○を，間違っているものには×を書きなさい。

□① ものの形や色が現実と違ってはいけない。（　　　）

□② 視点を変えたり，ものの大きさを変えたりしてもよい。（　　　）

□③ かたいものをやわらかくなど，質を変えて表現してもよい。（　　　）

□④ 具体的な物語などから，自由な発想で描くようにする。（　　　）

□⑤ 筆で絵の具をぬるだけで表現しなければならない。（　　　）

□⑥ マッピングは，言葉だけで構成しなければならない。（　　　）

□⑦ アイデアスケッチは，自由に描き足してよい。（　　　）

> 自由に，のびのびと表現することが大切！

3 **【造形物の鑑賞】**造形表現に関する次の文章の，空欄 A 〜 H に適する語を下の語群から選び，記号で答えなさい。

□ ・私たちの生活は，美しい自然物を発想源とした造形物で彩られている。その特徴は，（　A　）や連続性があることだ。例えば，正確な（　B　）が連なる蜂の巣の形は（　C　）と呼ばれ，サッカーボールやサッカーのゴールネットに用いられている。そのような（　D　）な構造の例として，巻貝の有機的な（　E　）構造も，建築物などに見られることがある。

□ ・造形物を鑑賞する時は，形や色彩，（　F　），制作技法などに着目する。特に，祭りに見られる造形物に対しては，制作の意図や（　G　），（　H　）の中の美術の働きを意識する必要がある。

> ⑦　素材　　㋑　規則性　　㋒　らせん　　㋑　社会　　㋺　幾何学的
>
> ㋕　工夫　　㋖　六角形　　㋗　ハニカム構造

スケッチ（見つめるもの見えてくるもの／鉛筆で描く）

1 ビジュアルインプット タッチのいろいろ

教科書1 p.12〜13　▶▶ ②

☐ 次の図が示す鉛筆の表現に適している技法を, ㋐〜㋓の選択肢の中から選びなさい。

(①　　　②　　　③　　　④　　　)

①
③

> ㋐ 指でこする。
> ㋑ ハッチング。
> ㋒ 指でこすった後, 消しゴムで描く。
> ㋓ 鉛筆を寝かせて描く。

②
④

要点　鉛筆で, ものの質感や明暗を表現することができる。

2 ビジュアルインプット 明暗のつけ方

教科書1 p.12〜13　▶▶ ③

☐ ・立体の表し方…立体の三面のうち, 一番明るくなる面を考える。
・陰影の出し方…光の当たる方向に注意する。また, 立体面の影だけでなく, 床面にも影がつくことに注意する。

光の当たり方と影のつき方

光 ↓　　　光 ↓

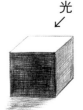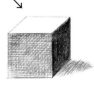

◉観察と表現

☐1 身近なものをじっくり観察する。そのモチーフの⑤(　　　)や色彩, 明暗, ⑥(　　　)などの⑦(　　　)に着目し, 「そのものらしさ」がどこにあるのかを感じ取る。

☐2 自分が感じ取ったことを大切に, ⑧(　　　)を自由に選び, 線の強さや色彩の⑨(　　　), 絵の具の水の量を加減して工夫する。

> ㋐ 質感　　㋑ 濃淡　　㋒ 形　　㋓ 描画材　　㋔ 特徴

要点　身近なものを観察し, 描画材を工夫して表現する。

スケッチ（見つめるもの見えてくるもの／鉛筆で描く）

よく出る ❶ 【スケッチ】スケッチの表現に関する以下の文章について，空欄にあてはまる語句を入れなさい。

☐(1) **デッサン（素描）** デッサンはおもに単色で描かれたものである。観察するものを線や明暗の様子で，正確に描写する画法である。

・人体のポーズなどを短時間で早描きすることを ①（　　　　　）という。

☐(2) **スケッチの材料** スケッチをするときは，どの材料を使って描き表すかを考える。主な材料には以下のようなものがある。

・鉛筆：線の ②（　　　　　）や濃さが変えられる。精密描写ができる。

・ペン：細くて ③（　　　　　）線が描ける。消したりぼかしたりできない。

・コンテ，木炭：太くて ④（　　　　　）線が描ける。ぼかすことができる。

・毛筆：⑤（　　　　　）や太さを変えられる。やわらかい線が描ける。

☐(3) **素材をいろいろな角度から観察する** 観察する物を見る角度によって物の見え方が変わる。次のうち，最も高い位置からの見え方は，①〜④の角度のうちどれか？　　（　　　）

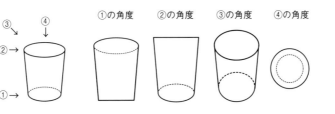

ここを理解すると，遠近感も上手に出せる！

よく出る ❷ 【鉛筆】鉛筆デッサンに関する以下の問いに答えなさい。

☐(1) 物体に ⑥（　　　　　）が当たる角度を観察しながら，物体から床面にかけて ⑦（　　　　　）をつける。単色の鉛筆で描くときは，黒の ⑧（　　　　　）によって表現する。鉛筆を寝かせて描くほか，線を平行に引いたり交差させたりして描く ⑨（　　　　　）という技法でも陰影をつけられる。

よく出る ❸ 【明暗】右のア・イの立方体は，それぞれ左上の方向から光が当たっている。次の各問いに答えなさい。

☐(1) ①〜⑥の面で，最も明るい面はどれか。（　　　）

☐(2) ①〜⑥の面で，最も暗い面はどれか。（　　　）

☐(3) アとイで，見ている視点が高いのはどちらか。（　　　）

ア　光

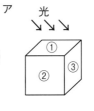

イ　光

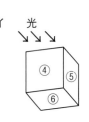

イメージ・表現

❶ アニメーションの背景画について，次の各問いに答えなさい。

☐(1) アニメーションの背景画を製作する手順として正しいものを，次の㋐〜㋒から選びなさい。 思

㋐ ラフスケッチの美術設定→絵コンテ→美術ボード→背景画作成

㋑ 絵コンテ→ラフスケッチの美術設定→美術ボード→背景画作成

㋒ 美術ボード→絵コンテ→ラフスケッチの美術設定→背景画作成

☐(2) 動くキャラクターなどが描かれた，背景画に合成するための透明のフィルムを何というか。 技

☐(3) 光源の向きや季節や天候や時間帯などのイメージを共有する目的で，絵の具を用いて作成されるものは何か。 技

☐(4) ラフスケッチによって，大まかな動きを決めることを何というか。 技

❷ 構想と制作に関する次の各問いに答えなさい。

☐(1) 一つのテーマから連想した言葉をどんどん書き足してイメージをつなげる方法を何というか。 技

☐(2) 発想したことを言葉や絵で表現することを何というか。 技

☐(3) 次の中から，間違っているものをすべて選びなさい。 思

㋐ 制作中に方向転換してもよい。

㋑ マッピングは慎重に言葉やイメージを選んで作成する。

㋒ アイデアスケッチは，一枚一枚を完成させてから次に進む。

㋓ 周りの人に相談することで，新しいアイデアが生まれることがある。

❸ 造形物の鑑賞に関する次の問いに答えなさい。

☐ （　）内にあてはまる言葉を書きなさい。 技

（①）から生まれた美しいデザインには，（②）や連続性を持った構造がある。その（③）的な造形は，日本の伝統工芸や，世界中の建築物，生活用品に見られる。例えば，蜂の巣の（④）は，形が美しいというだけでなく，機能性からサッカーのゴールネットに採用されている。

自然界にあるものの形には，それぞれ理由がある！

④ 明暗に関する次の各問いに答えなさい。

☐(1)　次の図①〜③の説明として正しいものを選択し，㋐〜㋒の中から選びなさい。思

㋐　ハッチング

㋑　指でぼかしている

㋒　鉛筆を寝かせて描いている。

①　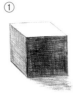　②　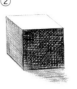　③　

☐(2)　(1)の図①〜③は，ともにどの方向から光が当たっているか。思

㋐　右上　　㋑　左上　　㋒　真上

⑤ スケッチの描画材についての次の説明文(1)〜(4)にあてはまる答えを，
下の語群の㋐〜㋓の中から選びなさい。思

☐(1)　線の太さや濃さが変えられて，細密描写ができる。

☐(2)　細くてかたい線が描けるが，消したりぼかしたりすることができない。

☐(3)　太くて柔らかい線が描けて，ぼかすことができる。

☐(4)　濃淡や太さを変えられる。やわらかい線が描ける。

㋐　コンテ　　　㋑　鉛筆　　　㋒　毛筆　　　㋓　ペン

❶	(1)		5点	(2)		5点	(3)		5点
	(4)		5点						
❷	(1)		5点	(2)		5点	(3)		5点
❸	①		5点	②		5点	③		5点
	④		5点						
❹	(1)	①	5点	②		5点	③		5点
	(2)		6点						
❺	(1)		6点	(2)		6点	(3)		6点
	(4)		6点						

デザインと工芸（デザインや工芸との出会い）

（　　）にあてはまる語句を答えよう。

1 まとめる インプット 身の回りに溢れるデザイン

教科書 2・3上 p.38〜39 ▶▶①

☐(1) いろいろなデザイン

① 視覚伝達デザイン…多くの人に伝えるためのデザインでポスターや書物の表紙, 商業広告や案内図など。

② ユニバーサルデザイン…安全性と快適性を求めたデザイン。使う人に優しい商品や建物や空間のデザイン。

③ ①（　　　　　　）デザイン…生活に豊かさを求めた製品のデザイン。生産の効率性, 機能性, 装飾性を備えたデザイン。

④ ②（　　　　　　）デザイン…「点字ブロック」など, ある特定の人が感じる不便さ（バリア）を取り除く（フリーにする）ためのデザイン。

⑤ 環境デザイン…自然や環境に調和させる対象物や公園や街並みのデザイン, 都市デザインなど。

⑥ ③（　　　　　　）デザイン…製品組み立てから使用, 廃棄までのすべての工程で環境保全に配慮した製品やサービスを含めたデザインで, 地球の未来を考えたデザイン。

⑦ その他のデザイン…建築デザイン, インテリアデザイン, 服飾デザイン, 映像デザイン, 光デザインなど。

要点 デザインとは身のまわりの環境を整える設計のこと。「飾る」「伝える」「使う」ためのもので, 様々な種類があることを知ろう。

2 まとめる インプット 効果を考えたデザイン

教科書 2・3上 p.38〜39 ▶▶②

☐(1) **工業製品のデザイン**…工業製品のデザインでは, 使うときのことを考えて色や形を決めていく。使う人, 使う人の年齢, 使う場所, 使う目的に合わせてデザインする。

工業製品にとってデザインは, 単なる形ではなく, デザインが人の心を豊かにし, 生活にうるおいを与えるものである。

☐(2) **ユニバーサルデザインの原則**

① だれでも④（　　　　　　）に利用できること。

② 使う上で自由度が高いこと。

③ 使い方が⑤（　　　　　　）でわかりやすいこと。

④ 必要な情報が⑥（　　　　　　）できること。

⑤ うっかりミスが⑦（　　　　　　）につながらないこと。

⑥ 無理な姿勢をせずに⑧（　　　　　　）力で楽に使用できること。

⑦ アクセスしやすいスペースと大きさを確保すること。

要点 使うためのデザインで必要なことは, 使う人や場所, 環境に十分配慮されていること。

デザインと工芸（デザインや工芸との出会い）

時間 **15分**　解答 p.3

1 【様々なデザイン】次の文は，様々なデザインについて説明したものである。①〜⑥の説明をしているデザインの名称を，下の語群の中から記号で選びなさい。

□① 「点字ブロック」など，ある特定の人が感じる不便さを取り除くためのデザイン （　　）

□② 自然や環境に調和させる対象物や公園や街並みのデザイン （　　）

□③ 生活に豊かさを求めたデザインで生産工程の効率性，機能性，装飾性を備えた製品デザイン （　　）

□④ 人に知らせる，伝えるデザインでポスターや書物の表紙，商業広告や案内図 （　　）

□⑤ 安全で快適性を求めたデザイン。使う人のことを考えた，人に優しい商品や建物や空間のデザイン （　　）

□⑥ 製品組み立てから使用，廃棄までのすべての工程で環境保全に配慮した製品のデザイン （　　）

| A | エコデザイン | B | 工業デザイン | C | バリアフリーデザイン |
| D | 環境デザイン | E | 視覚伝達デザイン | F | ユニバーサルデザイン |

2 【製品デザインの意図】次の①〜⑦の製品デザインで，一番に考えていることは何か。⑦〜⑨から，特に考えられていることを選び，記号で答えなさい。

□① つぶしやすいペットボトル容器 （　　）

□② 安全な画鋲 （　　）

□③ くり返し使えるカイロ （　　）

□④ 点字ブロック （　　）

□⑤ 取り外しができる袖のついた洋服 （　　）

□⑥ 液だれのしない醤油ビン （　　）

□⑦ 低床式の路線バス （　　）

デザインには，それぞれ理由があるよ！

⑦ 環境保全　　④ 使いやすく安全で快適性を求める　　⑨ 特定の人の不便さを取り除く

ヒント　◆ 誰のためのデザインなのか，何のためのデザインなのか。

模様のデザイン（広がる模様の世界）

時間 **20分** 　解答 p.3

（　　）にあてはまる語句を答えよう。

1 まとめるインプット 自然物の見方・観察のしかた

教科書1 p.40〜41 ▶▶❶

☐(1) **自然物の観察** 自然のものをよく観察すると今まで気づかなかった①（　　　　　　　）を発見することがある。平面構成では，必要な部分を強調したり，必要のない部分を②（　　　　　　　）したり単純化することで，新しい形が生まれる。また，重ね合わせたり，並べたりすることで，奥行きを感じる画面や動きのある動画を作り出される。

☐(2) **自然物の観察で重要なこと**
① ③（　　　　　　）を大きく見る。　② 対象物を様々な角度から観察する。
③ 切断してみる。　④ 色や形の特徴をとらえる。
⑤ 分解して部分を詳しく見る。

2 まとめるインプット 構成から彩色へ

教科書1 p.40〜41 ▶▶❷❹❻❼

☐(1) **観察から構成へ**
① 自分が気に入った形や美しい形をさがす。
② 全体の形を省略し，④（　　　　　　）してみる。
③ 形の一部を⑤（　　　　　　）してみる。
④ 実際の大きさにこだわらず，大きさを変化させてみる。

☐(2) **構成を考える時の工夫**
① 規則性を持って並べる。
② だんだんと大きさや形，⑥（　　　　　　）を変える。（グラデーション）
③ 並べ方に変化を与え⑦（　　　　　　）を感じさせる。（リズム）
④ 大きさに変化をつけ，重ねる。（奥行き感）
⑤ 画面からはみ出すようにする。（拡大・強調）
⑥ 線⑧（　　　　　　），点対称を取り入れる。（シンメトリー）
⑦ 一部だけ特別な形を使い，変化を付ける。（アクセント）

☐(3) **彩色を考える時の工夫** 次の要素を生かしたり組み合わせたりすることで印象的な平面構成になる。
① 立体感を意識して明暗を考える。　② 対象物の質感を考える。
③ 段々と色を変える。（グラデーション）　④ ⑨（　　　　　　）だけ目立つ配色をする。
　　　　　　　　　　　　　　　　　　　　（ハイライト）
⑤ 全体の色合い（色相）や，トーン
　（彩度）をまとめる。

面相筆　　　　　　　　　　平筆

はじめに輪かくや　　　内側の広い面をぬる。　　むらがないよう均一
細かい部分をぬる。　　　　　　　　　　　　　　にぬる。

3 まとめる インプット 彩色のしかた

教科書1 p.40〜41 ▶▶ 3

()にあてはまる語句を答えよう。

□(1) **平面構成に使用する筆の種類** 輪かく線など細かいところは
⑩()を使い，大きな面をぬるときには⑪()
を使う。丸筆はどちらにも使うことができる。それぞれの筆に
はたくさんの太さの種類がある。

丸筆

平筆

面相筆

□(2) **ポスターカラーの特徴ととき方**
① 水を加えてとくので，水彩絵の具と混ぜることもできる。
② 適量の⑫()でとくと一面むらなく同じ色をぬる
ことができる。
③ ポスターカラーをぬる⑬()に合わせて必要な量をチューブから出し，適量
の水を加える。
・水の量が多すぎ…濃い部分や淡い部分ができ同一色にならない。
・水の量が少なすぎ…絵の具が盛り上がり乾燥後にひび割れる。
④ 混色する場合は筆や指先でよく混ぜ合わせ，やや⑭()につくる。
⑤ 同じ色でも，乾いた上からぬると同一の色にはならない。

□(3) **ポスターカラーを使った面のぬり方**
① 面相筆，または細めの丸筆で⑮()の部分をはじめにぬる。
② 広い⑯()は平筆で方向をそろえて縦横を交互にぬる。
③ はみ出した部分を修正しながら隣接する色をぬる。
④ はじめは明るい色からぬり，だんだん暗い色をぬることで，はみ出したところの修正
が容易になる。
⑤ 白い部分にはみ出したら，最後に白のポスターで修正。

道具の形や素材から，
その機能を想像して
みよう。

要点 綺麗な色はポスターカラーの混ぜ方と水の量が決め手。

4 まとめる インプット 彩色する時の便利な道具や方法

教科書1 p.40〜41 ▶▶ 5

()にあてはまる語句を答えよう。

□ ・からす口…特殊なペン先をつけて円や直線の輪郭をぬる道具。
・溝引き…筆とガラス棒を一緒に持ち，定規の溝に⑰()を当てながら，まっすぐ
線を引く方法。
・⑱()…粘着テープを使い絵の具がはみ出さないようにする方法。

要点 道具・用具や技法を使って作品を美しく仕上げる。

模様のデザイン（広がる模様の世界）

大切 **❶** 【自然物の観察と構成】次の文は，自然物を用いて画面構成をするときの説明である。（　　）の中にあてはまる言葉を入れなさい。

☐　自然物の平面構成では，目にした形をそのまま使うのではなく，必要な部分を（　　　　）したり，必要のない部分を省略したり，（　　　　）化する。

　また，重ね合わせたり，（　　　　）たりすることで，（　　　　）を感じる画面を作り出したり，（　　　　）のある画面ができる。

大切 **❷** 【構成の工夫】構成をするときに考える①〜④について，あてはまる説明を㋐〜㋓からそれぞれ選びなさい。

☐　①グラデーション（　　）　　　　②リズム　　　（　　）
　　③シンメトリー　（　　）　　　　④アクセント（　　）

> ㋐　一部だけ特別な形を使い，変化をつける。　　㋑　段々と大きさや色を変える。
> ㋒　線対称，点対称を取り入れる。　　㋓　並べ方に変化を与え，動きを感じさせる。

❸ 【ポスターカラーのぬり方】ポスターカラーの特徴とぬり方について，正しいものには○を，そうでないものには×をつけなさい。

☐①　ポスターカラーは水を多く入れると量が増え，きれいにぬれる。（　　）
☐②　色がはみ出さないよう，はじめにぬりたい形の輪かく部分からぬる。（　　）
☐③　色を混ぜるときは使う分量に合わせてポスターカラーをよく混ぜ合わせる。（　　）
☐④　色をぬる面積の広い部分は，面相筆を使う。（　　）

❹ 【彩色の方法】印象的な平面構成をするために，彩色をするときに考えなければならないことについて（　　）の中にあてはまる言葉を下から選び，記号で答えなさい。

☐①　立体感を意識して（　　　）を考える。
☐②　（　　　）のトーン（彩度）をまとめる。
☐③　全体の（　　　）（色相）をまとめる。
☐④　一部分だけ（　　　）配色をする。（ハイライト）
☐⑤　（　　　）と色を変える。（グラデーション）
☐⑥　対象物の（　　　）を考える。
☐⑦　（　　　）をもって色を並べる。

> ㋐　目立つ　　㋑　部分　　㋒　トーン　　㋓　明暗　　㋔　段々
> ㋕　全体　　㋖　質感　　㋗　規則性　　㋘　色合い

5 【用具の使い方】次の①〜③の文は，デザイン作品をきれいに仕上げるための技法や用具についての説明である。それぞれの説明にあてはまる技法名や用具名を答えなさい。

☐① 粘着テープを使う方法。 （　　　　　　　　）

☐② ガラス棒と定規を使う方法。 （　　　　　　　　）

☐③ ペン先が，からすの口ばしのような特殊な形をした道具。 （　　　　　　　　）

6 【自然物の画面構成】次のA〜Cの図は，椿の花の写生画をそれぞれデザイン化（図案化）したものである。

写生画

A

B

C

☐(1) 自然物をデザイン化するときの制作過程の順序について，次の⑦〜㋤の文を正しい順に並べなさい。

（　　　→　　　→　　　→　　　）

⑦ スケッチをもとにして，形を変えて工夫した。

④ 配色を考え，彩色した。

⑦ スケッチをしながら，椿の花の特徴をとらえた。

㋤ どのように構成するかをまとめて，下絵に描いた。

" Camellia Japonica "

☐(2) A，B，Cの図のデザインについて，下の⑦〜⑦のデザイン化についての説明に合う図をそれぞれ1つずつ選びなさい。

（　⑦　　　④　　　⑦　　）

⑦ 形を直線化した。　　　④ 形を曲線化した。　　　⑦ 明暗化した。

7 【構成要素の技法】構成を考えるときに，構成要素として①〜④の技法に最もあてはまる構成例を，次のア〜エからそれぞれ1つずつ選びなさい。

☐① グラデーション （　　）

☐② リズム （　　）

☐③ シンメトリー （　　）

☐④ アクセント （　　）

ア

イ

ウ

エ
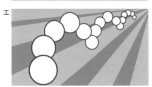

19

ぴたトレ 1

要点チェック

絵の鑑賞（鑑賞との出会い／
絵の中をよく見ると）

時間 10分

解答 p.4

（　　）にあてはまる語句を答えよう。

1 まとめるインプット **絵の鑑賞** 教科書1 p.26〜27, p.30〜31 ▶▶**1**

□(1) 絵を鑑賞する時は，全体のバランスを取るために物を配置した①（　　　　　）と，絵の具などの描画材で表現された②（　　　　　）に着目し，絵全体の③（　　　　　）をとらえよう。また，それらの要素や，描かれている人物の視線や④（　　　　　），そして情景には，作者の⑤（　　　　　）と工夫が反映されている。

要点 まずは表面的に，次に物語性に注目しながら鑑賞する。

2 ビジュアルインプット **構図** 教科書1 p.26〜27, p.30〜31 ▶▶**2**

次の中から，適切なものを選びなさい。

□(1) **構図の見方** 中央から周囲に向かって広がりの感じられ得る構図はどれか。**ア〜エ**から1つ選びなさい。　（　　　　　）

ア　イ　ウ　エ

要点 構図の取り方によって，絵の印象は大きく変わる。

3 まとめるインプット **屏風** 教科書1 p.32〜37 ▶▶**3**

□(1) **屏風の歴史** ①（　　　）世紀ごろに，②（　　　）半島から伝えられた。部屋の③（　　　）や風よけという役割のほかに，美しい絵が描かれた美術作品としても親しまれた。

□(2) **屏風の鑑賞** 屏風の表現には，おもに次のようなものがある。
①（　　　）：ものをバランス良く配置し，全体を作り上げるもの。
②（　　　）：ものや人物が描かれていない部分。
③（　　　）：パネルの境目であり，蝶番で開閉し，絵の奥行きや見え方に変化をつける。

要点 屏風の歴史や構造を知り，鑑賞を楽しもう。

なるほど
ミュージアム

「印象派」って何？
印象派が生まれるまでの西洋美術では，人物の骨格や筋肉の向きや重量感，そして風景には写実的な奥行きが求められていました。しかし，印象派の画家たちは，重量感や正確さよりも，ものの表面の光の変化（＝印象）をとらえることを重視しました。影の部分に青や紫を使う表現も，印象派の画家たちの発明です。

絵の鑑賞（鑑賞との出会い／絵の中をよく見ると）

よく出る **①** 【絵の鑑賞】次の文は，絵の鑑賞に関する文章である。（　）にあてはまるものを，下の語群から選び，記号で答えなさい。

□　絵の① （　　　）を左右する要素は，大きく分けて二つある。一つは，全体のバランスを取るために物を配置した② （　　　）で，画面に動きや安定感を与えることができる。もう一つは，絵の具などの描画材で表現された③ （　　　）で，明度や彩度や色相を工夫することで，表現の幅が広がる。また，それらの要素や，描かれている人物の視線や④ （　　　），そして情景には，作者の⑤ （　　　）と工夫が反映されている。

> ⑦　表情　　⑦　構図　　⑦　色彩　　⑦　価値　　⑦　印象　　⑦　意図　　⑦　形

大切 **②** 【構図】次の文は，構図に関する文章である。次の説明①〜③にあてはまるものを下の図ア〜ウから選びなさい。

□①　安定感や重量感のある構図。静物画など。（　　　）
□②　動きのある劇的な構図。バロック絵画など。（　　　）
□③　中央から周囲に向かって広がりを見せる構図。風景画など。（　　　）

大切 **③** 【屏風絵】次の文は，屏風絵に関する文章である。正しいものには○を，間違っているものには×をつけなさい。

□①　余白には，無限の奥行きや広がりを感じさせる効果がある。（　　　）
□②　屏風は美術品であり，実用性はない。　　　　　　　　　　（　　　）
□③　「折り」には，たたむという実用性しかない。（　　　）
□④　屏風絵は，開き具合や見る角度によって見え方が異なるように設計されている。　　　　　　　　　　　　　　　（　　　）
□⑤　屏風は，日本では江戸時代に使われ始めた。（　　　）
□⑥　屏風は，中国から伝わった文化である。　（　　　）

 屏風が実際に使われている場面を想像してみよう！

ヒント ◆ ものの形や，構図の形から，どんな印象を感じるか。

焼き物（暮らしに息づく土の造形／焼き物をつくる）

時間 **20分**　解答 p.5

（　）にあてはまる語句を答えよう。

1 まとめる インプット 粘土の扱い方

教科書1 p.67　▶▶**①**

□(1) **土練りのしかた**　粘土の質を①（　　　）にして，粘土の中に入っている空気を抜くために粘土を練る。粘土のやわらかさが②（　　　）くらいになるまで練る。

・荒練り…粘土の質を均一にすること。

・仕上げ練り（菊練り）…粘土の中の③（　　　）を抜くこと。

> **要点**　　粘土作りは「荒練り」「仕上げ練り」の作業が重要！

2 ビジュアル インプット 成形する方法の種類

教科書1 p.67　▶▶**②**

□(1) **いろいろな方法**　焼き物をつくるときは，全体を通して粘土の④（　　　）が同じになるように注意をする。

・手びねり…粘土のかたまりから，手を使って直接成形する方法。粘土の厚みを均等にするために，表面を削ったり，中をくり抜いたりする。

手びねり

・ひもづくり…粘土のひもをつくり，巻き重ねて成型する方法。ひもの結合部分にすき間ができないように，指でつぶしながらならす。

ひもづくり

・板づくり…粘土の板をつくり，張り合わせる方法。一定の⑤（　　　）のある粘土の板をつくり，曲げたり貼り合わせたりして成形する。

つなぎ目は⑥（　　　）で接着する。接着する部分には，あらかじめ⑦（　　　）をつけておく。

▶どべ…作品と同じ粘土を水でといたもののこと。
接合面に筆などでぬる。

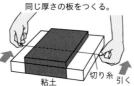

同じ厚さの板をつくる。
粘土
切り糸　引く

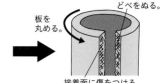
どべをぬる。
板を丸める。
接着面に傷をつける。

・型づくり…プラスチックの筒やびんなどに粘土を⑧（　　　）て成形。

・ろくろづくり…ろくろ（回転台）の上に粘土をのせて⑨（　　　）させながら成形する。短時間でつくれるので，量産することができる。

> **要点**　　焼き物を制作するときは，粘土の厚みに注意する。

教科書1 52〜53ページ，65ページ，67ページ

3 まとめるインプット **制作過程**　　　　　　教科書1 p.67　▶▶ **3**

焼き物をつくるときは，以下のような手順で行う。

- □① デザイン…成形方法や，どのような色をつけるか考える。
- □② 土練り…粘土をよく練り，中の空気を抜いて粘土の⑩（　　　　　　）を均一にする。
- □③ 成形と加飾…デザインに適した成形をする。必要に応じて，表面に模様をつけるなどの加工をする。
- □④ 乾燥…乾燥させる場所は，風のない⑪（　　　　　　）が適する。粘土の内部までゆっくり乾かす。しっかり乾燥させないと，作品が⑫（　　　　　　）ことがある。
- □⑤ 素焼き…750〜850℃まで加熱した後，ゆっくりと冷ます。この段階の粘土は⑬（　　　　　　）性があり，ややかたい。

- □⑥ 下絵つけ…水でといた顔料で表面などに模様を描く。顔料の材料は，おもに⑭（　　　　　　）の粉である。
- □⑦ 施釉…釉薬（上薬）をかける。このとき⑮（　　　　　　）が均一になるようにひたしたり，流しがけする。釉薬はガラス質の粉を水でといたもので，釉薬をかけることで粘土が水を⑯（　　　　　　）ようになる。
- □⑧ 本焼き…1200〜1300℃まで加熱した後，ゆっくりと⑰（　　　　　　）。

要点　素焼きの温度は750〜850℃，本焼きの温度は1200〜1300℃。

4 ビジュアルインプット **いろいろな焼き物**　　教科書1 p.52〜53, p.65　▶▶ **3 4**

□(1) 日本の伝統的な焼き物

日本には，地域によって伝統的な焼き物がある。

それぞれのよさを鑑賞しよう！

壺屋焼（沖縄県）
津軽焼（青森県）
益子焼（栃木県）
九谷焼（石川県）
信楽焼（滋賀県）
萩焼（山口県）
瀬戸焼（愛知県）
有田焼（佐賀県）
PIXTA
織部焼（岐阜県）
PIXTA
PIXTA

□(2) 陶器と磁器の違い

・陶器…おもに粘土が材料の一般的な焼き物。素地のときは吸水性が高いため，釉薬でおおい水を通さないようにする。

・磁器…おもに石をくだいて作った土が材料。高温で焼き上げられる焼き物。地色が白色で，硬度が⑱（　　　　　　）い。

要点　日本の焼き物にはいろいろな産地があり，土の特徴で陶器や磁器などの種類に分かれる。

ぴたトレ
2
問題にトライ

焼き物（暮らしに息づく土の造形／
焼き物をつくる）

時間 **15分**

解答
p.5〜6

① 【粘土づくり】焼き物にあった粘土づくりについて，次の各問いに答えなさい。

☐(1) 次の文の（　　）にあてはまる語句を書きなさい。

粘土の質を均一にして，粘土の中にある（　　　　　）を
抜くために粘土を練る。このとき，粘土のやわらかさは
（　　　　　）くらいになるまで練る。

☐(2) 粘土の質を均一にすることを何練りというか？（　　　　　　　　）

☐(3) 仕上げ練りとは，粘土をどのようにするための作業か。
簡潔に答えなさい。

（　　　　　　　　　　　　　　　　　　）

② 【成形の種類と方法】焼き物の成形の種類と方法について，次の各問いに答えなさい。

☐(1) 次の成形方法について説明している文を，下の⑦〜⑨からそれぞれ選び，記号で答えなさい。
また，説明を表した図を A 〜 C からそれぞれ選び，記号で答えなさい。

① ひもづくり（　 , 　） ② 手びねり（　 , 　） ③ 板づくり（　 , 　）

⑦ 粘土のかたまりから，手を使って直接成形する方法

⑦ 粘土のひもをつくり，巻き重ねていきながら成形する方法

⑨ 粘土の板をつくって貼り合わせる方法

完成形から，それぞれに
合った作り方を考えよう！

A 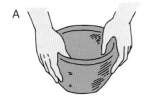　　B 　　C

☐(2) 粘土を水でといて，粘土どうしをくっつけるために用いるものを何というか。（　　　　）

☐(3) 粘土どうしをくっつける際，(2)をぬる場所にあらかじめしておくことは何か。簡潔に書きな
さい。　　　　　　　　　　　　　　　　　　　　（　　　　　　　　）

☐(4) Bの手法では，ひもを重ねている。ひもを重ねた後に必ず行わなければならないことは何か。
簡潔に書きなさい。　　　　　　　　　　　　（　　　　　　　　）

☐(5) 粘土をのせてまわす回転台を何というか。　　　　　　　　　　（　　　　　　　　）

☐(6) 回転台に粘土をのせてまわす成形方法にはどのような利点があるか。簡潔に答えなさい。

（　　　　　　　　　　　　　　　　）

❸【粘土を焼く】焼き物の制作過程について，次の各問いに答えなさい。

☐(1) 焼き物の制作過程の手順を，正しい順に並べなさい。

(　　→　　　→　　　→　　　→　　　→　　　→　　　)

> ㋐ 施釉。　　　㋑ 成形方法や，色を考える。　　　㋒ 成形して表面に模様をつける。
> ㋓ 素焼きをして，ゆっくり冷ます。　　　㋔ 水でといた顔料で下絵をつける。
> ㋕ 粘土をよく練る。　　　㋖ 本焼きをして，ゆっくり冷ます。　　　㋗ 乾燥させる。

☐(2) 施釉の読み方をひらがなで書きなさい。　　　　　　　　　　　　　(　　　　　　)

☐(3) 成形したときに，必要に応じて作品の表面を装飾する。これを何というか。(　　　　)

☐(4) 成形した粘土は，どのような場所で乾燥させるのが良いか。　　　　(　　　　　　)

☐(5) 素焼きをしたところ，作品が割れてしまった。割れた原因として考えられるものを，次の
㋐〜㋓からすべて選び，記号で答えなさい。　　　　　　　　　　(　　　　　　)

> ㋐ よく乾燥させないで焼いたから。　　　㋑ 粘土の厚みを均一にしたから。
> ㋒ 粘土の中の空気をよく抜かなかったから。　　　㋓ 粘土を耳たぶくらいのやわらかさにしたから。

☐(6) 素焼きをした後，焼き物に釉薬をかけて本焼きをする。

① 粘土を焼くときの，素焼きと本焼きの組み合わせとして正しいものを㋐〜㋓から選び，
記号で答えなさい。　　　　　　　　　　　　　　　　　　　(　　　　　　)

> ㋐ 素焼き…850℃，本焼き…1250℃　　　㋑ 素焼き…650℃，本焼き…1250℃
> ㋒ 素焼き…850℃，本焼き…850℃　　　㋓ 素焼き…650℃，本焼き…850℃

② 釉薬は何からできているか。　　　　　　　　　　　　　　　(　　　　　　)

③ 釉薬と下絵つけの顔料の粉は，同じものか，違うものか。　　　(　　　　　　)

④ 釉薬をかけることで，焼き物にどのような利点があるか。簡潔に書きなさい。

(　　　　　　　　　　　　　　)

☐(7) 吸水性が高いのは，陶器と磁器のどちらか。　　　　　　　　　　(　　　　　　)

☐(8) よりかたいのは，陶器と磁器のどちらか。　　　　　　　　　　　(　　　　　　)

☐(9) 地色が白いのは，陶器と磁器のどちらか。　　　　　　　　　　　(　　　　　　)

❹【日本の伝統的な焼き物】日本の伝統的な焼き物の名称と産地名について，正しい組み
合わせになるようにそれぞれ線で結びなさい。

津軽焼 ●　　　● 滋賀県

九谷焼 ●　　　● 沖縄県

信楽焼 ●　　　● 佐賀県

有田焼 ●　　　● 青森県

壺屋焼 ●　　　● 石川県

益子焼 ●　　　● 栃木県

絵画・デザイン・工芸（焼き物）

時間 30分	／100点	合格 70点	解答 p.6

❶ いろいろなデザインの手段について，次の各問いに答えなさい。

□(1) 視覚的効果を考えて，文字をデザインして描くことを何というか。技

□(2) ポスターのように，視覚的に情報を与えるデザインを何というか。技

□(3) 視覚的に情報を伝えるデザインといえないのは，次の㋐～㋓のうちどれか。思
1つ選び，記号で答えなさい。

> ㋐ 非常口を示すマーク　　　㋑ マグカップの柄
> ㋒ 駅構内の案内表示板　　　㋓ 都道府県のシンボルマーク

□(4) 次のようなデザインをそれぞれ何というか。技
① 使いやすく，使う人の安全面が考えられたデザイン
② 自然と都市の調和と景観のよさが考えられたデザイン
③ 地球規模の環境問題に対応するために考えられたデザイン

□(5) 次の㋐～㋓は，(4)の①～③のどのデザインであると考えられるか。それぞれ番号で答えなさい。思

> ㋐ 街の並木ほどに高さを抑え，外観を落ち着いた色にしたマンション。
> ㋑ 指をかけるへこみをつけたペットボトル
> ㋒ くり返し使えるカイロ
> ㋓ 左右がマークで見分けられるようにしてある靴

❷ 自然物の平面構造と，抽象物の平面構造について，次の各問いに答えなさい。

□(1) ポスターカラーのぬり方で，正しい順はどちらか。記号で答えなさい。思
㋐ 平筆で広い面積をぬる。→はみ出した部分を修正する。→面相筆で輪かくをぬる。
㋑ 面相筆で輪かくをぬる。→平筆で広い面積をぬる。→はみ出した部分を修正する。

□(2) 抽象形とは，どのようなもののことをいうか。次の（　　）にあてはまる言葉を書きなさい。技
抽象形とは，題材を（①）線や曲線を使って自由に描いたものである。
（②）的なものをあえて表さないものでもある。

□(3) 次のカタカナと，日本語にしたときに合うものを選んで線で結びなさい。思　　5点

グラデーション •　　• つり合い
リズム •　　• 律動
リピテーション •　　• 強調
シンメトリー •　　• 階（諧）調
アクセント •　　• くり返し
コントラスト •　　• 対称
バランス •　　• 対比・対立

その単語が実際に使われる場面を想像してみて！

❸ 絵画鑑賞について，次の各問いに答えなさい。

☐(1) 全体のバランスを取るための物の配置をなんというか。技

☐(2) 絵の具などの描画材で表現された，絵画の印象に関わる要素は何か。技

☐(3) 日本美術によくみられ，画面の奥行きを演出する，何も描かれていない部分を何というか。技

☐(4) 色彩で表現する際に工夫するのは，明度と彩度以外に何があるか。技

☐(5) 絵の構図を決める際，次の①～③の説明文のような印象を与えたい場合，どのような構図にするべきか。下の語群の中から選びなさい。思

　① 安定感のある印象

　② ダイナミックな動きのある印象

　③ 中心から周囲に向かって広がりを感じさせる印象

放射構図	三角構図	対角線構図

❹ 焼き物について，次の各問いに答えなさい。

☐(1) 次の説明文を読んで，磁器か陶器のいずれかを答えなさい。思

　① よりかたいのは，どちらか。

　② 地色が白いのは，どちらか。

☐(2) 釉薬の読み方をひらがなで書きなさい。技

☐(3) 焼き物の成形方法について，次の説明文にあてはまる名称を答えなさい。技

　① 粘土のかたまりから，手を使って直接成形する方法

　② 粘土の板をつくって貼り合わせる方法

☐(4) 「どべ」とは，何を水でといたものか。技

❷ (3) 5点

❶	(1)		3点	(2)		4点	(3)		4点

❶	(1)	3点	(2)	4点	(3)	4点
	(4) ①	4点	②	4点	③	4点
	(5) ⑦	3点	⑦	3点	⑦	3点
	⑦	3点				
❷	(1)	4点	(2) ①	3点	②	3点
❸	(1)	4点	(2)	4点	(3)	4点
	(4)	4点	(5) ①	4点	②	4点
	③	4点				
❹	(1) ①	3点	②	3点	(2)	4点
	(3) ①	4点	②	4点	(4)	4点

絵画・デザイン・工芸

教科書1　26～67ページ，2・3上38～39ページ

27

水彩と風景（なぜか気になる情景／水彩で描く／遠近感を表す）

（　　）にあてはまる語句を答えよう。

1 まとめる／インプット 水彩画の種類

教科書1 p.60　▶▶①

- □(1)　**水彩画で使用する道具**　水彩画では，次のようなものを用いる。
 - ・パレット…小さな仕切りの部分に絵の具を似た色の順に出し広い部分で色をつくる。色をつくることを①（　　　　　）という。
 - ・筆②（　　　　　）…太い線を描いたり，色をつけたりする。
 平筆…広い面をぬったり，絵の具を均一にぬるときに使う。
 細筆，面相筆…細い線を描いたり，細かい部分を描くときに使う。
 - ・筆洗…筆を洗う入れ物。筆を洗う場所を決めておき，色をつくるときは③（　　　　　）な水を使う。
- □(2)　**絵の具の混色**　混色をすることで，豊富な色をつくり出すことができる。
 - 【例】赤＋黄＝だいだい　　黄＋青＝④（　　　　　）　　黒＋白＝⑤（　　　　　）
 - 水彩画の描き方
 - ・透明描法…水の量を多くして色を⑥（　　　　　）ぬり，下の色が透けるように描く。
 - ▶明るい部分…色をあまり⑦（　　　　　）ない。
 暗い部分…色を何回も重ねる。
 - ・不透明描法…水の量を少なめにして，絵の具を下の色の上に⑧（　　　　　）ぬり重ねて描く。

> **要点**　水彩画の描き方には，透明描法と不透明描法がある。

2 ビジュアル／インプット 風景画の構図のとり方

教科書1 p.16〜17　▶▶②③

- □(1)　**構図の工夫**　描きたい風景が決まったら，手の指や見取り枠を使って，風景のどこを切り取るか考え，構図を工夫する。
- □(2)　**水平線**　目の高さが⑨（　　　　　）の位置になるように構図決定。
 - ・画面のどこに水平線を置くかで，構図も変わってくる。
 - ・見えたものすべてを描くのではなく，画面構成を考えながら⑩（　　　　　）や強調をして描く。
 - ・色のぬり方で，季節や天候などを表現する。

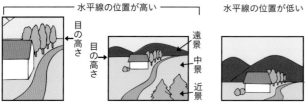

> **要点**　風景画の印象は，構図のとり方によって大きく変わる。

3 ビジュアルインプット **遠近感の出し方** 教科書1 p.62 ▶▶ ③ ④ ⑤

☐(1) 線遠近法と空気遠近法

・線遠近法…建物や道の稜線などの，線の方向で遠近感を
出す方法。透視図法ともいう。
目の高さにある線が集まる点を⑪()という。

・空気遠近法…近景を濃く⑫()と，遠景を淡く
⑬()表す方法。

☐(2) そのほかの遠近感の出し方

・大小で遠近感を出す…近くのものは⑭()，遠くのものは⑮()見え
ることを利用。

・配色で遠近感を出す…暖かい色や明るい色が⑯()して見える性質，冷たい色
や暗い色が⑰()して見えるという，色の性質を利用。

近くのものを大きく，
遠くのものを小さく描く

手前に暖色（進出色）を配置，
後ろの方に寒色（後退色）を配置

要点 遠近感の出し方には，線遠近法（透視図法）と空気遠近法がある。

4 ビジュアルインプット **透視図法の種類** 教科書1 p.62 ▶▶ ⑥

一点透視図法　　　　　　　⑱()点透視図法

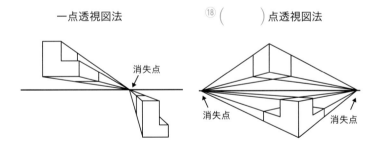

消失点

消失点　　　消失点

三点透視図法

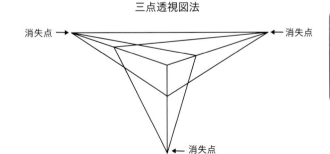

消失点 →　　　　　　　　　← 消失点

← 消失点

下の底面（下面）が見えたら
「見上げている状態」，上
の底面（上面）が見えたら
「見下ろしている状態」。大
きく見えたら近くに，小さく
見えたら遠くにある。

要点 透視図法の消失点は，目の高さ（水平線上）にある。

ぴたトレ
2
問題にトライ

水彩と風景（なぜか気になる情景／
水彩で描く／遠近感を表す）

時間 20分

解答 p.6〜7

大切 ❶【水彩画】水彩画について，次の問いに答えなさい。

□(1) パレットで絵の具を混色するときは，パレットのどの部分を使うか。（　　　　　）

□(2) 広い面をぬるときに使う筆を何というか。（　　　　　）

□(3) 細い線を引いたり，細かい部分を描いたりするときに使う筆を何というか。（　　　　　）

□(4) 筆を洗う入れ物のことを何というか。（　　　　　）

□(5) 2色の絵の具を混ぜてだいだい色をつくる。一般に赤い絵の具と何色の絵の具を混ぜてつくるか。（　　　　　）

□(6) 水彩画で，下の色が透けるように色を重ねる描法を何というか。（　　　　　）

❷【風景画】風景画を描く際の注意として，正しいものに○，間違っているものに×をつけなさい。

□(1) 水平線は，画面上部3/4のところにおく。（　　　　　）

□(2) 目に入ってくるものをすべて描かなければならない。（　　　　　）

□(3) 光の具合や季節なども，色のぬり方で描き分けるようにする。（　　　　　）

□(4) 影の部分は黒くぬる。（　　　　　）

❸【遠近法】下の2つの図を見て答えなさい。

□(1) 図1で，作者の目の高さはア〜ウのどれか。
（　　　　　）

図1　図2　←ア　←イ　←ウ

□(2) 図1で，消失点に●をつけなさい。（図中に記入）

□(3) 図1，2のうち，作者の目の高さが低い（低い位置から見ている）のはどちらか。（　　　　　）

大切 ❹【遠近法】遠近感の出し方に関する次の文章の，空欄に適する語を下の語群から選び，答えなさい。

□ 建物や道の稜線などの，線の方向で空間を表現する遠近法のことを，（　　　　　）という。
これは（　　　　　）ともいい，（　　　　　）の数でいくつかの表現方法がある。また，近景をはっきり，遠景をぼんやり描く遠近法を（　　　　　）という。
その他，近くのものは（　　　　　），遠くのものは小さく見えることを利用したり，進出色と（　　　　　）の配色で遠近感を出したりする方法もある。

| 空気遠近法 | 透視図法 | 消失点 | 線遠近法 | 後退色 | 大きく |

⑤【遠近法の活用】 次の３枚の絵は，それぞれ異なる方法で遠近感が表現されている。

A

B

C

Image：TNM Image Archives

☐(1) 作品 A 〜 C には，遠近感を出すために下の①〜④のどの方法が用いられているか。

① 線遠近法	② 空気遠近法	③ 大小による遠近	④ 配色による遠近

A （　　　） B （　　　） C （　　　）

☐(2) 作品 B を参考に，次の文の（　　　）にあてはまる言葉を，下の⑦〜⑦から選びなさい。
道の中央に立って街路樹を見ると，奥行きを示す線はすべて，自分の（　　　）の高さの
（　　　）点に集まるように見える。また，街路樹の木々は遠くへ行くほど，
間隔が（　　　）く，大きさも（　　　）く見える。

⑦ 大き	⑦ 小さ	⑦ 目	⑦ 頭	⑦ 1	⑦ 2	⑦ 広	⑦ せま

⑥【透視図法の描き方】 下の図のような空間を，透視図法を使って描いた。下の各問いに
答えなさい。

☐(1) 下書きの手順を正しい順に並べかえ，記号で答えなさい。

（　　　→　　　→　　　→　　　）

⑦ 廊下の線を引く	⑦ 水平線上に消失点を決める
⑦ 画面中に水平線を描く	⑦ 窓枠の垂直線を１本引く

☐(2) 右の図の消失点はいくつか。（　　　　　）

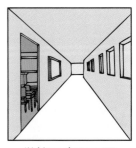

学校の廊下の図

平行線を延長して，消失点の数を数えよう！

書体とシンボルマーク（文字っておもしろい）

（　）にあてはまる語句を答えよう。

1 まとめる インプット レタリングの役割

教科書1 p.42〜43　▶▶ ❶ ❷

□(1) **文字の種類**　文字を美術的に描くことを①（　　　　　　）といい，ポスターや本の表紙などの視覚伝達デザインの中で重要である。一般に使われている文字には，活字，写真植字，かき文字，コンピュータ文字などがあり，目的に合わせて使われている。印刷や画面表示に用いられる，デザインが統一された文字のことを②（　　　　　　）といい，その種類によって見え方が異なる。また，漫画や映画のタイトルに用いられる③（　　　　　　）には，④（　　　　　　）からイメージされた文字のデザインが用いられることもある。

□(2) **書体の種類**

・明朝体…中国の明時代に使われた文字に似ていて，新聞など一般的な印刷物の紙面に用いられる。縦画が太くて横画が⑤（　　　　　　），各部の形に決まりがある。

・ゴシック体（サンセリフ体）…西洋の聖書の書体を漢字やかなにあてはめたものがゴシック体で，縦画，横画の幅が⑥（　　　　　　）で，さっぱりとして力強いものがある。

・ローマン体…英字新聞の紙面などでよく使われている書体で，明朝体のように縦画が太く横画が細く読みやすい。

要点　表現したいイメージによって書体をデザインしてみよう。

2 まとめる インプット シンボルマークのデザイン

教科書1 p.44〜45　▶▶ ❸

□　大会やイベントのマーク，学校の校章など，私たちの身の回りにはさまざまな⑦（　　　　　　）がある。伝えたいイメージに合わせて形や⑧（　　　　　　）を工夫し，構想を練る。

具体的なものや文字から発想し，イメージを⑨（　　　　　　）することによって，人の印象に残るデザインをする。

要点　人の印象に残すためにシンボルマークをデザインする。

3 まとめる インプット 情報を伝えるデザイン

教科書1 p.48〜49　▶▶ ❸

□　パンフレットやリーフレットを見ると，伝える側の「伝えたいこと」と，使う側の「わかりやすさ」を考えてデザインされていることが分かる。見やすくデザインされた⑩（　　　　　　）と，写真やイラストレーションを組み合わせてつくられているのが特徴だ。

要点　伝え手と使い手のコミュニケーションを考えて表現されている。

書体とシンボルマーク（文字っておもしろい）

1 【レタリング】次の文はレタリングについて述べたものである。（　）の中にあてはまる言葉を，下の語群の中から選びなさい。

☐　文字を美術的に描くことをレタリングといい，① （　　　　　　）や本の表紙などの② （　　　　　　）デザインの中で重要な要素である。一般に使われている文字には，③ （　　　　　　），写真植字，かき文字，コンピュータ文字などがあり，④ （　　　　　　）に合わせて使われている。特に⑤ （　　　　　　）では，使用目的にふさわしい雰囲気にデザインすることが重要である。

> ⑦ かき文字　　　④ 視覚伝達　　　⑨ 商品　　　④ デザイン
> ⑦ 活字　　　　　⑥ ポスター　　　④ 漢字　　　⑦ 目的

2 【文字の特徴】次の①〜⑧は，明朝体，ゴシック体，ローマン体についての説明である。あてはまる書体を下の語群からそれぞれ選び，記号で答えなさい。

> ⑦ 明朝体　　　　　④ ゴシック体　　　　　⑨ ローマン体

☐① 縦画，横画の線の幅が一定している。 （　　）
☐② はねやはらいの形が毛筆の感じに似ている。 （　　）
☐③ 英字新聞などの印刷物に用いられ，読みやすい。 （　　）
☐④ 各部の形に決まりがあり，縦画に比べて横画を細く描く。 （　　）
☐⑤ 西洋の聖書の書体から発展したもの。 （　　）
☐⑥ 和文にはない書体。 （　　）
☐⑦ 角を丸くしたものや，線を太くした書体がある。 （　　）
☐⑧ 中国の明時代に使われた書体に似ている。 （　　）

明朝

3 【視覚伝達デザイン】視覚伝達デザインについて述べた以下の文のうち，正しいものには○を，間違っているものには×をつけなさい。

☐① シンボルマークには文字が用いられることはない。 （　　）
☐② シンボルマークのデザインの基本は，単純化することである。 （　　）
☐③ シンボルマークの色彩には，象徴的な意味が込められていることがある。 （　　）
☐④ メッセージの伝わりやすさと色や形の工夫には関係がない。 （　　）
☐⑤ 伝え手のメッセージと，使い手のための「分かりやすさ」の両立が重要だ。 （　　）
☐⑥ パンフレットやリーフレットが，文字だけではなくイラストレーションや写真も用いられているのは，伝えやすくするためだ。 （　　）

色彩と形の鑑賞（自然界や身の回りにある形や色彩）

時間 **10分**　解答 p.8

（　　）にあてはまる語句を答えよう。

1 まとめる インプット 身の回りの色の鑑賞

教科書1 p.68〜72　▶▶**①**

☐(1) **身の回りの色**　自然界の動植物や自然現象，そして身の回りを観察すると，さまざまな形や①（　　　　　　）があることに気付く。

・有彩色…②（　　　　　　）がある色。青のような③（　　　　　　），赤や黄やだいだいのような④（　　　　　　）がある。緑や紫のような⑤（　　　　　　）もある。これらを似ている順に並べたものを色相環といい，向かい合う位置にある色同士の関係を⑥（　　　　　　）という。

・⑦（　　　　　　）…白や黒や灰など，②（　　　　　　）がない色。

☐(2) **色の見え方**　色の見え方には，明度と彩度がある。

・明度…明度が高いほど色は⑧（　　　　　　），低いほど⑨（　　　　　　）なる。

・彩度…彩度が高いほど色は⑩（　　　　　　）で，低いほどくすんでいる。

> **要点**　寒色と暖色，明度と彩度の違いを理解しよう。

2 まとめる インプット 身の回りの形の鑑賞

教科書1 p.68〜69　▶▶**②**

☐　**身の回りの形**　自然界には，不規則で曲線を描く⑪（　　　　　　）な形と，直線的で左右対称な無機的な形がある。

特に，植物の形を観察していると，⑫（　　　　　　）や連続性があることが分かる。その法則性に気付き，表現や鑑賞に生かすことが重要だ。

また，対象物を様々な角度から観察したり，切断したり，⑬（　　　　　　）を大きく見たり，逆に一部分を拡大してみることで，新しい発見もある。

それらの観察をもとに写実的に描くだけではなく，全体を省略して⑭（　　　　　　）したり，形の一部を⑮（　　　　　　）したり，大きさを変化させることで，表現の幅が広がる。

> **要点**　観察する対象物の形の特徴や法則を見つけよう。

色彩や形の印象から，効果を考えよう！

色彩と形の鑑賞（自然界や身の回りにある形や色彩）

大切 ❶【色の基本】色相環について（　　）にあてはまる語を答えなさい。

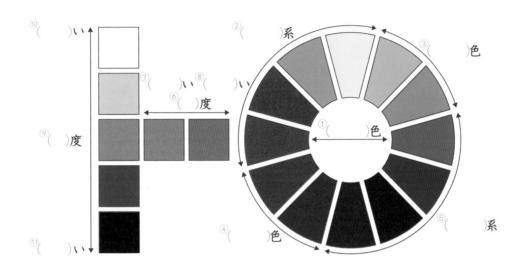

❷【形の基本】形の鑑賞と表現に関する，以下の問いに答えなさい。

☐(1)　自然物の鑑賞について，（　　）にあてはまる語句を，下の語群から選び答えなさい。
・丸みをおびた①（　　　　）な形は，多くの動物や植物に見られる。一方，雪の結晶のような，直線で構成された無機質な形もある。それぞれの形の②（　　　　）を観察していると，特に植物などには③（　　　　）や連続性があり，その法則性に気付くことで，それらしく表現できる。そして，③（　　　　）や連続性を持った形は，その美しさや機能性から，建築物や身の回りの品々に取り入れられている。

普遍性　　規則性　　色　　におい　　物質的　　有機的　　特徴

☐(2)　次の説明文のうち，正しいものには◯を，間違っているものには×を書きなさい。
①　見たまま，写実的に表現しなくてはならない。　　　　　　　（　　）
②　切断したり，見る角度を変えたりすることで，新しい発見がある。（　　）
③　対象物の形の法則性に気付くことで，それらしく表現することができる。（　　）
④　対象物の形を省略して単純化すると，それらしさが失われる。　（　　）
⑤　対象物の特徴的な一部分を，強調して表現してもよい。　　　（　　）
⑥　有機的な形をした対象物を直線的に描いてはいけない。　　　（　　）
⑦　大きさに変化をつけて重ねると，奥行き感が出る。　　　　　（　　）

色彩の理論とテクニック（色彩の基本・しくみ）

（　）にあてはまる語句を答えよう。

1 ビジュアルインプット 混色と清色・濁色

教科書1 p.70〜72　▶▶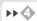

□(1) **混色**　色を混ぜた場合に，色の明度が高くなる混色を①（　　　　）混色という。

色料（絵の具やインク）の混色のように，混ぜることで明度が低くなる混色を②（　　　　）混色という。

混色することで，元の色の中間の明度になるものを，中間混色という。

□(2) **清色と濁色**　純色に白または黒だけを混ぜた色を③（　　　　）という。純色や清色に④（　　　　）（白と黒の両方）を混ぜた色を濁色という。

要点　　混色には，加法混色と減法混色がある。

2 ビジュアルインプット 色の感情効果

教科書1 p.70〜72　▶▶

□(1) **暖色と寒色**　暖かい感じの色を⑤（　　　　）色といい，赤系統の色が使われる。寒い感じの色を寒色といい，⑥（　　　　）系統の色が使われる。

□(2) **軽い色と重い色**　軽い色は明度を高くした色である。色としては，ピンクや白がある。反対に，重い色は明度を⑦（　　　　）くした色である。色としては，黒や茶色がある。

□(3) **進出色と後退色**

中央が進出して見える。

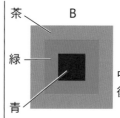

中央が後退して見える。

・Aの図のように，暖色，高明度，高彩度の色を⑧（　　　　）色という。また，この色は膨張するように見えるため，膨張色ともいう。

・Bの図のように，寒色，低明度，低彩度の色を⑨（　　　　）色という。また，この色は収縮するように見えるため，収縮色ともいう。

要点　　色には暖色や寒色，進出色や後退色があり，色々な配色がある。

3 ビジュアル インプット　色の配色（他の色と対比させることで，色の感じが変わってくる。）　教科書1 p.70〜72　▶▶⑤⑥

☐(1) **色相の配色**　まわりの色の色相によって，違った色に見えることを⑩（　　　　　）対比という。
・暖色どうし…暖かく，動的である。
・寒色どうし…冷たく，静的である。
・暖色と寒色の組み合わせ…活発に見える。

☐(2) **明度の配色**　まわりの色が暗いと中心は明るく，まわりの色が明るいと中心は暗く見えることを⑪（　　　　　）対比という。
・高明度どうし…明度は⑫（　　　　　）く，軽く感じる。
・低明度どうし…明度は低く，重く感じる。
・高明度と低明度の組み合わせ…はっきりした色合いになる。

明度対比

灰色　　　　黒
白　　　　　白

☐(3) **彩度の配色**　まわりの彩度が低いため，中心があざやかに見えることを⑬（　　　　　）対比という。
・高彩度どうし…派手で，にぎやかな感じ。
・低彩度どうし…地味で，落ち着いた感じ。
・高彩度と低彩度の組み合わせ…はっきりした色合いになる。

要点　並べる色の対比を強くすることで，よりはっきりとして見える。

4 まとめる インプット　**絵の具の混色と重色**　教科書1 p.70〜72　▶▶⑦

☐　絵の具で色をつくり出す方法には，次の3つがあげられる。
・混色…パレット上や紙の上で，実際に複数の絵の具を混ぜ合わせる方法。
・点描…パレット上で絵の具を混色せずに，画面上に色の⑭（　　　　　）を置くことで，遠くから見たときに色が混ざって見える⑮（　　　　　）を起こさせる方法。
・重色…下にぬった色を透かすように，異なる色を重ね合わせる技法。

要点　絵の具で色をつくり出す方法には，混色，点描，重色がある。

なるほど ミュージアム

ファン・ゴッホの色彩研究
オランダの画家フィンセント・ファン・ゴッホ（1853–1890）は，印象派の影響を受けて，明るい色彩の作品を多く残したことで知られている。彼の作品を見ると，画面全体に，さまざまな鮮やかな色が印象派の画家のように配置されているのが分かる。そこには，彼独自の色の研究が反映されている。彼は，さまざまな色の毛糸を並べて比較しながら，色の組み合わせの研究をしていたのだ。オランダのアムステルダムにあるファン・ゴッホ美術館には，実際に彼が研究で使った毛糸が展示されている。

色彩の理論

教科書1　70〜72ページ

色彩の理論とテクニック（色彩の基本・しくみ）

大切 **①** 【色の種類と三要素】色の種類と，色をつくっている要素について答えなさい。

- □(1) 色は，大きく2つに分類できる。無彩色と，もう一つは何か。 （　　　　　）
- □(2) 無彩色は，白，灰ともう1つは何か。 （　　　　　）
- □(3) 色には色相，明度，彩度の3つの要素がある。そのうち，色の持つ明るさを何というか。 （　　　　　）
- □(4) 色相，明度，彩度の3つのうち，色の鮮やかさを何というか。 （　　　　　）
- □(5) 右のA〜Cに適する語句を答えなさい。

 A（　　　　　）　B（　　　　　）　C（　　　　　）

 色 ─ 有彩色 ─ （　B　） / 色相 / （　A　） ─ （　C　）

大切 **②** 【色の成り立ち】次の図について答えなさい。

- □(1) 図のように，12の色が環のように並んでいる。この図を何というか。 （　　　　　）
- □(2) 図のアのように互いに向かい合う色を何というか。 （　　　　　）
- □(3) 図のイは，明度が最も高い色である。イにあてはまる色を答えなさい。 （　　　　　）
- □(4) 右の図で，赤色の補色は何色か。 （　　　　　）
- □(5) 純色について説明した次の文で，（　　）にあてはまる言葉を答えなさい。
 - ・純色とは，その色相の中で最も（　　　　　）の高い色である。
- □(6) 図で，暖色にあたるのは何色から何色までか。 （　　　　　）
- □(7) 12色相環の中で，暖色と寒色の間の色を何というか。 （　　　　　）

正反対に位置する色どうしを混ぜると，無彩色になるよ!

よく出る **③** 【12色相環】下の図は，12色相環を簡単に表したものである。

- □(1) 右の図で，③が青だとすると，①，⑥，⑪はそれぞれ何色になるか。
 - ①（　　　　　）　⑥（　　　　　）　⑪（　　　　　）
- □(2) 青と補色の関係にあるのは何番か。番号を答えなさい。また，それは何色か。
 - 番号（　　　　　）　色の名前（　　　　　）
- □(3) 青は暖色，寒色のどちらか。 （　　　　　）

④ **【色の混色】** 下の図は，色料に混色した場合に，明度が低くなることを表した図である。これについて，次の各問いに答えなさい。

□(1) このような混色を何混色というか。（　　　　　）

□(2) このような混色では，ウは何色か。（　　　　　）

□(3) 混ぜるともとの色の中間程度の明度になる混色を，何混色というか。（　　　　　）

□(4) 清色とは，純色にある色を１つ混ぜることでできる色である。それは何色か。２色答えなさい。（　　　　　）

赤紫

ウ　　　緑みの青

黒に近い色

□(5) 清色に灰色を混ぜることでできる色を，何というか。（　　　　　）

□(6) 赤系統の色を使用して表す色で，暖かい感じの色を何というか。（　　　　　）

□(7) 静的なイメージを出したいときに使用するとよいのは，赤系統と青系統のどちらの色か。（　　　　　）

⑤ **【色の対比】** 色の組み合わせについて，次の各問いに答えなさい。

□(1) 色を組み合わせることで明度が違って見えることを何対比というか。（　　　　　）

□(2) 高彩度どうしと低彩度どうしでは，どちらの方が派手でにぎやかな感じになるか。（　　　　　）

⑥ **【色の配色】** 下の図は，外側を紫，真ん中を茶でぬってあり，全体的に暗い感じのする配色である。

□(1) 明るい感じの配色にするためには，色相，明度，彩度のどれを考えればよいか。（　　　　　）

紫

茶

□(2) 明るい感じの配色にするために，外側の紫をぬりかえる。次の４色のうち，どの色をぬるのが最もふさわしいと考えられるか。１つ選び答えなさい。［　青 ・ 緑 ・ 黄 ・ 黒　］（　　　　　）

□(3) 次のことは色の何対比の現象であると考えられるか。それぞれ答えなさい。

① 黄緑のワンピースを着た女の子が，赤い壁の前に立ったときと緑の壁の前に立ったときでは同じワンピースが違う色に見えた。（　　　　　）

② 濃いピンク色のバラを，白いバラの花束の中に入れると目立って見えたが，赤いバラの花束の中に入れるとそれほど目立たなかった。（　　　　　）

③ 黒いインクのペンで，灰色の便箋と白の便せんにそれぞれ文字を書いたとき，白い便箋のほうがはっきり読めた。（　　　　　）

大切 ⑦ **【絵の具の混色と重色】**

□ 絵の具で色をつくり出す方法には，次の３つがあげられる。（　　）にあてはまる語句を答えなさい。

・① （　　　　　）…パレット上や紙の上で，実際に複数の絵の具を混ぜ合わせる方法。

・② （　　　　　）…パレット上で絵の具を混色せずに，画面上に色の点を置くことで，遠くから見た時に色が混ざって見える錯覚を起こさせる方法。

・③ （　　　　　）…下にぬった色を透かすように，異なる色を重ね合わせる技法。

鑑賞と表現の基礎

❶ 風景画について以下の問いに答えなさい。

- ☐(1) 細い線や細かい部分を描くのに使う筆は何か。技
- ☐(2) 構図を決める際，目の高さは何の高さと合わせるか。技
- ☐(3) 線遠近法の別名を何というか。技
- ☐(4) 近景を濃くはっきりと，遠くのものをうすくぼんやりと描く遠近法を何というか。技
- ☐(5) 透明描法で描くとき，明るい色と暗い色のどちらからぬり始めたらいいか。技
- ☐(6) 透視図法の種類によって数が変わる，視点が絞り込まれた点を何というか。技
- ☐(7) 配色で遠近感を出す際に，近景に置かれる暖色のことを何というか。技

❷ 書体とシンボルマークについて以下の問いに答えなさい。

- ☐(1) 文字を美術的に描くことを何というか。技
- ☐(2) 印刷や画面表示で用いられる，デザインの統一された文字のことを何というか。技
- ☐(3) 西洋の聖書に由来する，縦画と横画が統一された書体を何というか。技
- ☐(4) ロゴのデザインのイメージ源となる擬声語のことを何というか。技
- ☐(5) 大会のマークや校章の総称をなんというか。技
- ☐(6) 具体的なものをデザインに取り入れるときは，複雑化と単純化のどちらをするか。思

❸ 色と形の鑑賞について以下の問いに答えなさい。

- ☐(1) 白，灰，黒のような，彩度を持たない色を何というか。技
- ☐(2) 色の明るさを左右し，低くなるほど暗く見えるものを何というか。技
- ☐(3) 赤や黄などの暖色に対し，青系統の色を何というか。技
- ☐(4) 似た色同士を並べて環状にしたものを何というか。技
- ☐(5) (4)において，正反対に位置する色のことを何というか。技
- ☐(6) 植物をはじめとする自然物は，特徴として規則性ともう一つあげられるものは何か。技

❹ 色彩の表現について以下の問いに答えなさい。

- ☐(1) 絵の具で色をつくり出すとき，下にぬった色を透かすように，異なる色を重ね合わせる技法をなんというか。技
- ☐(2) 純色に白または黒を混ぜてつくられる色を何というか。技
- ☐(3) 高明度どうしの色の組み合わせは，重く感じられるか，軽く感じられるか。思
- ☐(4) 動的なイメージを出すには，暖色と寒色のどちらが適切か。思
- ☐(5) 黒いインクで文字を書くとき，白色の紙と灰色の紙では，どちらがはっきりと読めるか。思

❶	(1) <div align="right">4点</div>		(2) <div align="right">4点</div>		(3) <div align="right">4点</div>	
	(4) <div align="right">4点</div>		(5) <div align="right">4点</div>		(6) <div align="right">4点</div>	
	(7) <div align="right">4点</div>					
❷	(1) <div align="right">4点</div>		(2) <div align="right">4点</div>		(3) <div align="right">4点</div>	
	(4) <div align="right">4点</div>		(5) <div align="right">4点</div>		(6) <div align="right">4点</div>	
❸	(1) <div align="right">4点</div>		(2) <div align="right">4点</div>		(3) <div align="right">4点</div>	
	(4) <div align="right">4点</div>		(5) <div align="right">4点</div>		(6) <div align="right">4点</div>	
❹	(1) <div align="right">5点</div>		(2) <div align="right">5点</div>		(3) <div align="right">5点</div>	
	(4) <div align="right">5点</div>		(5) <div align="right">4点</div>			

鑑賞と表現

教科書1　16〜17ページ，42〜49ページ，68〜72ページ

色と形で，効果を
出してみよう！

ぴたトレ 1
要点チェック

素材の観察と表現（じっくり見ると
見えてくる／材料に命を吹き込む）

時間 10分

解答 p.10

（　）にあてはまる語句を答えよう。

1 まとめる インプット モチーフからイメージする

教科書1 p.14～15 ▶▶

□(1) **モチーフの観察**　ものを観察する時は，形や色彩，①（　　　　　　）などに注目し，何か別のものに見立てたり，②（　　　　　）をとらえたりして，それらを粘土や絵の具に反映させる。

じっくりと観察すると，思っていたよりも③（　　　　　　）な形をしていたり，色彩に新たな発見があったり，④（　　　　　）のツヤや①（　　　　　）に「そのものらしさ」があることに気付く。

そういった観察や⑤（　　　　　）をもとに，絵の具や紙や粘土などのあらゆる⑥（　　　　　）の特徴を活かして作品を制作する。

□(2) **制作の過程**
① モチーフを⑦（　　　　　）して特徴をとらえる。
② イメージを⑧（　　　　　）する。
③ 石や木材や紙粘土などの材料で形をつくる。
④ 絵の具などを用いて⑨（　　　　　）をつける。
⑤ ⑩（　　　　　）を用いて⑪（　　　　　）を調整し，仕上げる。

要点　色や形や質感に注目すると，「そのものらしさ」が見えてくる。

2 まとめる インプット 素材からイメージする

教科書1 p.14～15 ▶▶

□　**素材（材料）の観察**　モチーフからイメージを膨らませるのとは反対に，木の枝や石，そして廃材などの⑫（　　　　　）の色や形や質感に着目して作品をつくる方法もある。

例えば，見る⑬（　　　　　）を変えたり，別の⑭（　　　　　）を組み合わせたりしながら，その形や質感を活かしながら，自由に発想を広げることができる。

素材を見て頭に浮かんだイメージを，⑮（　　　　　）しながら整理するとよい。

⑯（　　　　　）からイメージを膨らませる制作のポイントは，ものを組み合わせたり，部分的に色をぬったりはするものの，用いる素材の特徴をなるべくそのまま活かすことである。

要点　すでに形や色や質感に特徴のある素材から，別のものをイメージする。

なるほど
ミュージアム
もの派
1950年代末～1970年代中期の，日本の現代アートシーンにおける芸術運動。石，木，紙，綿，鉄，パラフィンなどの素材を単体で，もしくは組み合わせて作品とした。

素材の観察と表現（じっくり見ると
見えてくる／材料に命を吹き込む）

1 【モチーフからイメージする】次の文は，モチーフからイメージする制作について述べたものである。各問いに答えなさい。

□(1) 次の文章の（　）の中にあてはまる語句を，下の語群から選び答えなさい。

あるモチーフを別の①（　　　　　）を用いて「そのものらしく」表現するには，モチーフをよく②（　　　　　）することが重要である。色や形，そして③（　　　　　）を細部まで観察することで，そのモチーフの「そのものらしさ」がどこにあるのかが分かる。実際に造形する際，素材や色の種類を④（　　　　　）して，ひとつひとつの⑤（　　　　　）を再現していく。また，モチーフをただ再現するだけではなく，感じ取った特徴からさらに⑥（　　　　　）を広げて，不思議さや世界観を表現してもよい。

> 想像　　素材　　質感　　観察　　特徴　　工夫

□(2) モチーフからイメージする制作の過程を説明した文章を，正しい順に並べなさい。

㋐　モチーフをよく観察する。

㋑　ニスで仕上げる。

㋒　紙粘土や木材などの素材で形をつくる。

㋓　絵の具で着彩する。　　　　　（　　　→　　　→　　　→　　　）

2 【素材からイメージする】次の文は，素材からイメージする制作について述べたものである。各問いに答えなさい。

□(1) 次の説明文のうち，正しいものには○を，間違っているものには×を書きなさい。

㋐　表現したいモチーフを先に決め，次に材料を決める。　　　　　　　（　　）

㋑　「そのものらしさ」を表現するために，材料の形や質感を大きく変更する。（　　）

㋒　材料を見る角度を変えると，新しい発見がある。　　　　　　　　　（　　）

㋓　観察して浮かんだイメージを，スケッチして整理するとよい。　　　（　　）

□(2) 次の文章の（　）にあてはまる語句を，以下の語群から選び，記号で答えなさい。

まずは⑦（　　　　　）をよく観察し，そこから⑧（　　　　　）を膨らませて，表現したい⑨（　　　　　）を決める。イメージを膨らませるためには，素材の色や形や⑩（　　　　　）をじっくり観察し，それぞれを組み合わせたり，見る⑪（　　　　　）を変えてみたりするとよい。

木の枝や石や廃材など，異なる素材を組み合わせて自由に発想を広げることで，新しい表現につながる。

> ㋐　モチーフ　　㋑　イメージ　　㋒　質感　　㋓　角度　　㋔　素材

❶ モチーフからイメージする制作について，次の各問いに答えなさい。

□(1) 制作する上で，モチーフを観察して「そのものらしさ」を発見するためには，どこに注目したらよいか。正しいものをすべて選びなさい。技

> ⑦ 色　　④ 味　　⑨ 匂い　　④ 形　　④ 質感

□(2) 制作について，正しいものには○を，間違っているものには×をつけなさい。技
 ① 観察→造形→ニスぬり→彩色の順で行う。
 ② 造形に使う素材は，一つに限定する。
 ③ 特徴をとらえて再現するだけではなく，そこからさらにイメージを広げてもよい。
 ④ 異なる素材を組み合わせてもよい。

□(3) ニスによって調整できる表面の特徴を何というか。思

□(4) モチーフの質感を知るためには，どのような方法があるか。「さわる」以外に1つ例をあげなさい。思

❷ 制作に使う材料について，次の各問いに答えなさい。

□(1) 材料について述べた次の文章のうち，正しいものには○を，間違っているものには×をつけなさい。技
 ① グルーガンをはじめとする接着剤は，接着する以外にも使える。
 ② ニスは，絵の具が乾いてからぬる。
 ③ 着彩では，質感を表現できない。
 ④ 細部を再現すると，実物に近くなる。

□(2) 次の素材が持っている代表的な機能を，下の選択肢の中から1つずつ選びなさい。技
 ① 紙粘土
 ② 絵の具
 ③ ニス
 ④ グルーガン

制作過程のどの段階で使うのかな？

> ⑦ ツヤを出す　　④ 色を付ける
> ⑨ 接着する　　④ 形を表現する

□(3) ニスが持つ機能は，ツヤ出し（質感の表現）のほかに何があるか？ 思

□(4) ニスは均一にぬるべきか，それとも変化をつけてぬるべきか。思

❸ 素材(材料)からイメージする制作について，次の各問いに答えなさい。

☐(1) 次のうち，正しい制作過程を示しているのは，㋐と㋑のどちらか。技

　　㋐　モチーフの観察→スケッチ→素材の観察→制作

　　㋑　素材の観察→スケッチ→モチーフの観察→制作

☐(2) 観察から感じ取ったイメージを整理するためには，なにをするとよいか。思

☐(3) この方法で制作するポイントは何か。㋐，㋑のいずれか正しい方を答えなさい。技

　　㋐　表現したいものを先に決め，色や質感などの特徴を再現する。

　　㋑　素材を観察し，そこからイメージしたものを制作する。

☐(4) 制作する上で，イメージを広げるために役立つものを説明している文章を，すべて選びなさい。技

　　㋐　素材を見る角度を変えてみる。

　　㋑　一つの素材で完結させる。

　　㋒　別の材料を組み合わせてみる。

　　㋓　スケッチでデザインした通りに形を加工する。

☐(5) 同じ素材どうしで組み合わせるとき，最も適切な材料を下の語群から選びなさい。技

　　①　紙

　　②　木

　　③　石

　　④　金属

　　⑤　布

| ㋐ ボンド |
| ㋑ 瞬間接着剤 |
| ㋒ のり |

| ❶ | (1) | | 4点 | (2) | ① | 3点 | ② | 3点 | ③ | 3点 | ④ | 3点 |
| | (3) | | 4点 | (4) | | | | | | | | 4点 |

❷	(1)	①	4点	②	4点	③	4点	④	4点
	(2)	①	4点	②	4点	③	4点	④	4点
	(3)						4点		
	(4)						4点		

| ❸ | (1) | | 4点 | (2) | | 4点 | (3) | | 4点 | (4) | | 4点 |
| | (5) | ① | 4点 | ② | 4点 | ③ | 4点 | ④ | 4点 | ⑤ | 4点 |

墨による表現（墨と水の出会い）

（　　）にあてはまる語句を答えよう。

1 まとめる インプット 水墨画の表現

教科書 1 p.22〜25 ▶▶ ①

☐(1) 水墨画は，他の絵画とは異なり，複数の絵の具を使わない①（　　　　　　）一色の表現。②（　　　　　　）を加減することで，墨の③（　　　　　　），かすれや④（　　　　　　）の調子が生まれる。また，⑤（　　　　　　）の運びを活かすことで，太い線や細い線を描き，強弱をつけることができる。

☐(2) 水墨画にはあらゆる技法があり，幅広い表現ができる。例えば，墨の濃淡やにじみを活かして，⑥（　　　　　　）に描いたり，逆に筆のダイナミズムを活かしたりして⑦（　　　　　　）に描くこともできる。また，描く画材は，伝統的なものに限らず，さまざまな用具や紙を使って表現することができる。

要点	水墨画にはさまざまな表現技法がある。

2 まとめる インプット さまざまな技法で描く

教科書 1 p.61 ▶▶ ② ③

☐ イメージを表現するには，思い通りに描く以外にも⑧（　　　　　　）生まれる形や色彩を用いることもできる。

①　⑨（　　　　　　）…濃い目の絵の具をつけたブラシをはじいて，霧状に絵の具を飛ばす技法。

②　⑩（　　　　　　）…溶き湯でといた油絵の具や専用の絵の具を水面に垂らし，水面で模様をつくり，紙を当てて写し取る技法。

③　⑪（　　　　　　）…切り取ったさまざまな材料を貼り合わせる技法。

④　⑫（　　　　　　）…絵の具をつけた糸を二つ折りにした紙にはさんで，紙をおさえながら糸を引く技法。糸の置き方や糸を引く速度によって，模様を変化させる。

⑤　⑬（　　　　　　）…葉っぱや石などの凹凸のあるものに薄い紙を押し当てて，鉛筆やクレヨンなどをこすって凹凸を写し取ること。

⑥　⑭（　　　　　　）…二つ折りにした紙に多めの絵の具をはさんで，紙を閉じてこする。開くと，左右対称の形が出来上がる。

⑦　⑮（　　　　　　）…多めの水でといた絵の具を筆に含ませ，画面に垂らす技法。

⑧　⑯（　　　　　　）…紙の上に置いた，水でといた絵の具をストローや口で吹いたり，画面を傾けたりする技法。

その行為を英語やフランス語で表しているものが多いよ！

要点	偶然性を活かしたさまざまな技法で表現しよう。

墨による表現（墨と水の出会い）

大切 ❶【水墨画】水墨画について、下の各問いに答えなさい。

☐(1) 絵の具を使わずに、墨の濃淡だけで描いた絵のことを何とよぶか。（　　　　　）

☐(2) 水墨画を描くには3種類の濃さの墨を用意する。それぞれの濃さの
墨の名称を答えなさい。（　　　　）（　　　　）（　　　　）

☐(3) 右の作品を説明している文の、（　）にあてはまる言葉を答えなさい。
・右の作品は、濃さの違う（　　　　　　）を重ねている。こうするこ
とで、絵に（　　　　　　）感を出すことができる。

☐(4) 右の作品は、何という技法で描かれた物か。　（　　　　　　）

☐(5) 水を紙や筆に含ませる表現は何か。　（　　　　　　）

Image：TNM Image Archives

大切 ❷【いろいろな技法】次の㋐〜㋕の技法について、最も適切な説明を㋛〜㋣の中から選び、
記号で答えなさい。

㋐ スパッタリング（　　）　　㋑ マーブリング　（　　）　　㋒ ドリッピング（　　）
㋓ フロッタージュ（　　）　　㋔ デカルコマニー（　　）　　㋕ コラージュ　（　　）

㋛ 水面に墨や絵の具などをたらし、できた模様を紙に写し取る。

㋜ 金網を絵の具をつけたブラシでこすり、絵の具を霧のように散らす。

㋝ 凹凸のあるものに紙を当て、クレヨンや鉛筆でこする。

㋞ 紙に絵の具をたらす。

㋟ 紙に絵の具を多く置き、2つ折りにして左右対称の形を作り出す。

㋠ 画面に紙や布を貼りつける。

❸【技法の注意点】いろいろな技法に関する次の文のうち、正しいものはどれか。記号で
答えなさい。

㋐ スパッタリングは絵の具が周囲に飛び散るので、新聞紙を敷いた上で行う。

㋑ マーブリングで、水面に絵の具をたらしたら、棒で激しくかき混ぜる。

㋒ コラージュの材料には、ボタンや木片など厚みのあるものを使ってはいけない。

㋓ スパッタリングをするときは、水でうすくといた絵の具を使う。

㋔ ドリッピングをするときは、多めの水でといた絵の具を使う。

（　　　　　　）

実際の作品や
制作場面を想
像してみよう。

ヒント　◆それぞれの技法を日本語に訳したり、近い単語を探したりして考えてみよう。

人物画（人間っておもしろい）

時間 **20分**　解答 p.12

() にあてはまる語句を答えよう。

1 ビジュアルインプット 人体の構造

教科書1 p.18〜19　▶▶ ① ②

□(1) **人体の比率と骨格**　人物画の制作を行うときは，人体の① () に注意をし，描き表そうとする人体の比の特徴をとらえることが大切。

　① **頭部の制作**　頭部のつくりは，② () を中心軸として，基本的に顔の右と左が③ () になるようにする。

　目の位置は，頭部の約④ () のところにする。

　眉毛，鼻先の位置はそれぞれ頭部の約⑤ () のところにする。

　頭部を横から見たときの耳の位置は，真ん中より⑥ () にくるようにする。

正中線　約1/2　約1/3　約1/2　約1/3

　② **人体の骨格**

　　・骨…骨のある場所を把握して，骨格の存在を確かめながら描く。

　　　おもな骨格は，上から頭，首，肩，⑦ ()，手，腰，足である。

　　・関節…体のどの部分に関節があるのかを確かめながら描く。

　　　おもな関節の場所は，上から順に肩，ひじ，手首，股関節，ひざ，足首である。

肩　ひじ　手首　股関節　ひざ　足首

□(2) **ポーズ**　人物にポーズをとらせることによって，その人物の雰囲気や感情を表現しやすくなる。

　動きの⑧ () ポーズ…落ち着いた様子を表す。

　動きの⑨ () ポーズ…活発な様子を表す。

　・角度…その人物のどのような様子を表したいかによって，肩の角度，背骨の角度，腰の角度に注意しながら構成する。

　・動勢…その人物の表情，しぐさなどの表現を工夫し，魅力を引き出す。

要点	人体をよく観察して，顔のつくり，骨格の位置とポーズをとらえる。

なるほどミュージアム

美術解剖学
主に人間を研究対象として，生物の解剖学的な構造を美術制作に応用するための知識体系。イタリア・ルネサンス以降は，実際に解剖学実験が行われ，より正確な人体が描かれるようになった。

2 ビジュアルインプット モデルを描く 〔教科書1 p.18〜19〕 ▶▶ ③ ⑤ ⑦

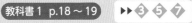

- □(1) **モデルを描く際の注意** モデルの ⑩（　　　　　　　）や雰囲気を考えて，ポーズや画面への入れ方を工夫する。

- □(2) **構図の工夫** 横向きの場合は，前方の空間をやや⑪（　　　　　　　）とるとよい。

- □(3) **特徴をとらえる** モデルをよく観察して，その人らしさが出るように特徴をとらえて描く。

- □(4) **背景の工夫** 背景にもその人らしさを表現する。その人をどのように表したいか，制作者の⑫（　　　　　　　）がわかるように工夫する。

- □(5) **色彩の工夫** その人をどのように表現したいかを，色彩を工夫することで表す。

 - ・淡い色で表す…優しい印象や，静かな印象

 - ・はっきりとした対照的な色で表す…力強い印象や，激しい印象

| 要点 | 人物画を描くときのポイントはモデルの人柄と雰囲気。 |

3 まとめるインプット 群像と自画像の制作 〔教科書1 p.18〜19〕 ▶▶ ④ ⑤ ⑥

- □(1) **テーマの決定** 群像ではテーマを決めて，その集団が何をしているところか⑬（　　　　　　　）設定を明確にする。その後，モデルの人物を何枚かスケッチして，全体のバランスを考え⑭（　　　　　　　）する。

 - ・見えたものを写真のようにすべて描くのではなく，テーマに沿って選択や強調をして描く。

- □(2) **制作過程** 群像や人物画を描く場合は，右のような手順で行う。
 中心人物がいる画面構成をする場合は，主役と脇役の位置関係を考えながら画面全体の⑮（　　　　　　）を考えることが重要である。

- □(3) **自画像を描くポイント** 自画像は，自分自身の性格，感情，メッセージなどが良く分かるような表現方法を工夫することが重要である。

 - ・外見だけでなく，自己の⑯（　　　　　　）も見つめて自分らしさを表現する。

 - ・自分らしさを表す上で，最も適する表現方法を工夫する。

 - ・表現方法に合った⑰（　　　　　　）を選ぶ。

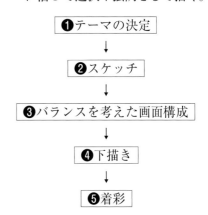

❶テーマの決定
↓
❷スケッチ
↓
❸バランスを考えた画面構成
↓
❹下描き
↓
❺着彩

大切 **1** 【頭部の比率】顔を描くときのとらえ方について，次の問いに答えなさい。

□(1)　右の図の中で，目，眉，鼻先の位置として適当なものはどれか。
①〜④から1つずつ選び，それぞれ記号で答えなさい。
目…（　　）　　眉…（　　）　　鼻先…（　　）

□(2)　次の文章の（　）に，あてはまる言葉や数字を書きなさい。
顔は正中線を中心軸として，基本的に（　　　　）である。
目の位置は，頭部の約（　　　　）のところにある。
眉毛の位置は，頭部の上から約（　　　　）のところにある。
鼻先の位置は，頭部の下から約（　　　　）のところにある。
横から見た耳の位置は，真ん中より（　　　　）にある。

2 【人体のポーズと骨組み】左下の写真は，ミケランジェロ作のダヴィデ像である。
この彫像のポーズについて，答えなさい。

□　図ア〜ウは，このポーズの骨組みを簡単に図示したものである。肩の角度，背骨の角度，腰
の角度が正しく表されているのは，ア〜ウのうちどれか。記号で答えなさい。　　（　　）

ユニフォトプレス

3 【人物画の構図】次の各問いに答えなさい。

□(1)　右のA〜Cのうちで，人物画の構図として適切
だと思われるのはどれか。1つ選び記号で答えな
さい。　　　　　　　　　　　　　　　（　　）

□(2)　右のA〜Cのように，人物の胸から上を画面に
取り入れた作品を何というか。　（　　　　）

4 【群像】群像を描く際の注意として，正しいものには○で，間違っているものには×で
答えなさい。

□(1)　写真のように見えたまますべてを描く。　　　　　　　　　　　　　　（　　）

□(2)　複数の人物スケッチをもとに，テーマに沿って画面構成する。　　　　（　　）

□(3)　テーマに沿って選択や強調をしてもよい。　　　　　　　　　　　　　（　　）

□(4)　1つ1つのものを順番に完成させるように描く。　　　　　　　　　　（　　）

□(5)　集団全体の雰囲気を表現する。　　　　　　　　　　　　　　　　　　（　　）

⑤【自画像と群像】次の三枚の人物画について答えなさい。

A

Photo：MOMAT / DNPartcom

B

Photo：MOMAT / DNPartcom

C

Photo：MOMAT / DNPartcom 撮影：(c)大谷一郎

□(1) 作品 A 〜 C のうち，絵の具をぬり重ねて，顔を克明に描いている作品はどれか。（　）

□(2) 人物のいる情景を，線描を活かしてうすぬりで描いている作品はどれか。（　）

□(3) A のような人物のとり入れ方を何というか。（　）

□(4) C の群像の制作の手順について，⑦〜①を正しい順に並べなさい。

> ⑦ テーマを決める。　　　④ スケッチをする。　　　⑨ 下描きをし，着彩する。
> ① バランスを考えて画面を構成する。

（　　→　　→　　→　　）

⑥【自画像】自画像を描く際の注意として正しいものをすべて選び，記号で答えなさい。

⑦ 写真のように，見えたままそっくりに描かねばならない。（　　　）

④ 必ずしも真正面から描かなくてもよい。

⑨ 色彩を，実際とまったく同じにしなくてはならない。

① 自分の感情や個性が出るように，色や形を変えてよい。

⑦【いろいろな人物画】次の3枚の人物画について答えなさい。

A
（　）

Photo：MOMAT / DNPartcom

B
（　）

Photo：MOMAT / DNPartcom

C
（　）

Photo：MOMAT / DNPartcom

□(1) 作品 A 〜 C をそれぞれ説明した文を⑦〜⑨から選び，記号で答えなさい。

⑦ やわらかいタッチで絵の具をぬり重ね，人物の精神を表すかのように，顔をていねいに描いている。

④ 人物をとりまく周囲のものが人物と同じような密度で描きこまれ，画面全体で一つの雰囲気をかもしだしている。

⑨ はっきりした表情の人物が，ゆったりと腰掛ける姿が，斜めの構図でとらえられている。

□(2) B のような人物の取り入れ方を何というか。（　　　）

木の工芸（暮らしの中の木の工芸）

（　）にあてはまる語句を答えよう。

1 まとめる インプット **木材の特徴**

教科書1 p.50〜51

□(1) **木材の特徴**　木は，種類によってかたさや色，①（　　　　　　）が異なる。磨くことで②（　　　　　　）が増したり，使っていく中で③（　　　　　　）が変わったりと，表情が豊かであることも木の特性である。また，美しい模様を生み出す④（　　　　　　）は，読んで字のごとく，木が樹齢を重ねるにつれ増える，輪のような模様である。加工しやすいという理由以外にも，独特な手触りや⑤（　　　　　　）など，人に⑥（　　　　　　）を感じさせる素材のため，私たちの生活には木からつくられた工芸品がたくさんある。

□(2) **工芸とは**　工芸は，⑦（　　　　　　）の中で使用したり，飾ったりするものをつくる技術である。そうしてつくられた品物が⑧（　　　　　　）である。

工芸品は，基本的に，一品一品が職人による⑨（　　　　　　）でつくられており，生活の中での使いやすさ，美しさを兼ね備えている。

特に，私たちが生活の中で使っている工芸品は，見た目の美しいデザインだけではなく，使う人や使う場面のことを考えてデザインされた機能性も合わせ持っている。

要点	木材の持つ特徴を理解しよう。

2 まとめる インプット **木の工芸品の鑑賞**

教科書1 p.50〜51

□(1) **表面仕上げ**　私たちの生活の中にある，木からつくられた工芸品には，見た目の美しさや手触りの良さがある。それらは，⑩（　　　　　　）によるもので，結果的に，木という素材に⑪（　　　　　　）をもたせている。使用する場面に合わせて，使いやすさと美しさの両方が考えられた表面仕上げを鑑賞しよう。

□(2) **表面仕上げの種類**

① オイル仕上げ…木に染み込んで内側から保護する。しっとりした仕上がり。

② ワックス・ロウ仕上げ…ワックスやロウを木材に塗り込むことで，表面を保護する。

③ 漆塗り…漆の木の樹液から取れる天然の塗料を使った伝統的な技法。

④ ニス塗装…表面に膜をつくって丈夫にする。

要点	表面仕上げによって,作品に見た目の美しさと耐久性が与えられている。

ぴたトレ 2

問題にトライ

木の工芸（暮らしの中の木の工芸）

時間 **15分**　解答 p.13

大切 **1** 【木材の特徴】　木材の特徴について，次の各問いに答えなさい。

□(1)　木材についての以下の説明文が，それぞれ何を指しているのか，下の語群から選んで答えなさい。

①木の種類によって異なる模様。　　　（　　　　　）

②樹齢ごとに増えていく輪のような模様。（　　　　　）

③木の工芸品を使っていくうちに変化していくもの。（　　　　　）

色　　　形　　　年輪　　　木目

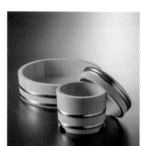

□(2)　木材の特徴として正しいものには○を，間違っているものには×をつけなさい。

①　温かい感じがする。　　　　　　（　　　）

②　たたくとのびる。　　　　　　　（　　　）

③　加工しやすい。　　　　　　　　（　　　）

④　力を加えたとおりに変形する。　（　　　）

⑤　水や火に強い。　　　　　　　　（　　　）

2 【工芸の特徴】工芸の特徴について，次の各問いに答えなさい。

□(1)　工芸品とは，基本的に機械で生産されるものか，手作業で生産されるものか。　　　（　　　　　　）

□(2)　量産工芸品と一品工芸品について説明した文として，正しいものを㋐〜㋒から選び，記号で答えなさい。

　　量産工芸品（　　）　　　一品工芸品（　　）

㋐　見た目の美しさよりも使いやすさを重視し，大量生産される。

㋑　美しさにこだわって，職人が技術を駆使してつくりあげる。

㋒　使いやすさとデザインの美しさを合わせ持っている。

よく出る **3** 【制作】木の工芸品の制作過程について，次の各問いに答えなさい。

□　（　　）にあてはまる表面仕上げの種類の名称を答えなさい。

①（　　　　　　　）…木に染み込んで内側から保護する。しっとりした仕上がり。

②（　　　　　　　）…ワックスやロウを木材に塗り込むことで，表面を保護する。

③（　　　　　　　）…漆の木の樹液から取れる天然の塗料を使った伝統的な技法。

④（　　　　　　　）…表面に膜をつくって丈夫にする。

木工の技法（木工の技法）

（　）にあてはまる語句を答えよう。

1 まとめる インプット **木でつくる**　　　教科書1 p.66　▶▶❶❷

☐(1)　**木材の特徴**　木材は加工がしやすく，温かみを感じる。

☐(2)　**まさ目板と板目板**　木目には，まさ目板と①（　　　　　　）板の２種類がある。まさ目板は木目がほぼ②（　　　　　）である。板目板は木目に変化がある。

まさ目板　　心　　　　板目板　　　　板目のそる方向

木表（樹皮側）

木端　　　　　　　　　　　　　木端
　　　　　　　　　　　　　　　木裏
　　　　　　　　　　　　　　　木表
木目がほぼ平行。　木口　木目に変化がある。

木裏（心側）
乾燥すると，木表の方へそることがある。

☐(3)　**制作過程**　木を使った工芸品は，次の手順で作業をする。

　①デザイン → ②木取り → ③切断 → ④彫刻 → ⑤仕上げ → ⑥塗装

②　木取り…デザインを板に写し，両刃のこぎりでおおまかに③（　　　　　）。

③　切断…切断に使用する道具には，両刃のこぎりと糸のこがある。

　両刃のこぎり…板を④（　　　　　　）に切る。

　電動糸のこ…板を曲線や透かしなどに切る。

　・縦引き…木目にそって切る。

　・横引き…木目を断つように切る。

横引き刃

縦引き刃

刃は下向き

板

④　彫刻…彫刻の基本的な技法には，以下のようなものがある。

片切り彫り　　　菱合い彫り　　　浮き彫り

薬研彫り　　　　　　　かまぼこ彫り　　石目彫り

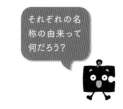

それぞれの名称の由来って何だろう？

⑤　仕上げ…作品の形を木工やすりで削って整え，⑤（　　　　　　）で表面を磨いてなめらかにする。

⑥　塗装…作品を美しく見せると同時に，⑥（　　　　　　）から保護する役割がある。

　手順は，素地磨き→目止め→着色→塗料ぬりである。

要点　木目にそって切る縦引きと，木目を断つように切る横引きがある。

木工の技法（木工の技法）

1 木でつくる工芸品について，次の各問いに答えなさい。

□(1) 木でつくるときの制作過程について，次のA〜Fを正しい順に並べかえなさい。

（　　→　　　→　　　→　　　→　　　→　　）

A　木取り　　B　仕上げ　　C　彫刻　　D　デザイン　　E　塗装　　F　切断

□(2) 制作過程で作品を塗装するのは，作品を美しく見せるほかに，どのような理由のためか。

（　　　　　　　　　　　　　　　　　　　　　　　　　　　　　）

□(3) 次のA〜Eの彫り方を何というか。あてはまるものを⑦〜㋔から選び，記号で答えなさい。

A（　　）　　B（　　）　　C（　　）　　D（　　）　　E（　　）

A　　　　　　B　　　　　　C　　　　　　D　　　　　　E

⑦　薬研彫り　　㋑　片切り彫り　　㋒　菱合い彫り　　㋓　かまぼこ彫り　　㋔　石目彫り

よく出る

2 【スプーンの制作】木でスプーンをつくる作業の過程について，次の各問いに答えなさい。

□(1) スプーンをつくる手順について，次の⑦〜㋕を正しい順に並べかえなさい。

⑦　柄の部分を削る。　　（　　→　　→　　→　　→　　→　　）

㋑　デザインを板に写す。

㋒　デザインのアイデアをスケッチする。

㋓　糸のこで曲線にそって切断。

㋔　やすりで表面をなめらかにする。

㋕　塗装をする。

ア　　　　　イ　　A

B

□(2) 右の木材の板ア，イのうち，まさ目板はどちらか。（　　　　）

□(3) イのような木目のある板は，乾燥するとそることがある。そってへこむのは，AとBのどちらの面か。（　　　）

□(4) (3)のように，木材がそってしまうのは，木材がどのようになったときか。簡単にかきなさい。

（　　　　　　　　　　　　　　　　　　　　　　　　　）

□(5) デザインしたスプーンの下絵を板に写した。スプーンの大まかな形を切り出すのに適しているのは，両刃のこぎりか，糸のこか。（　　　）

□(6) (5)のように，大まかに木材を切り出すことを何というか。

（　　　　　　　）

□(7) 糸のこの刃を正しくつけたときの図を，右の図に描き入れなさい。

□(8) 表面をなめらかに仕上げるために使うやすりは2種類である。これらはどの順に使用するか。名称を書きなさい。

（　　　　　　→　　　　　　）

❶【水墨画】水墨画について，次の各問いに答えなさい。

□(1) 水墨画の制作で使う，濃さの異なる墨の中で最も濃い墨を何というか。技

□(2) 墨の色がのっておらず，紙の色がそのまま残されている部分を何というか。技

□(3) 色の濃淡は，何の加減によって行うか。技

□(4) 水彩画のパレットのように，墨を入れておく入れ物を何というか。技

□(5) 輪かくを描かず，ぼかしを活かして墨の濃淡だけで描く方法を何というか。技

□(6) 淡い墨が乾かないうちに濃い墨を重ねて描く方法を何というか。技

□(7) 濃い墨が乾いてから別の墨を重ねて描くことで，厚みを出す方法を何というか。技

❷【さまざまな技法】様々な表現技法について，次の各問いに答えなさい。

□(1) スパッタリングで彩色すると，絵の具は何状になって紙に付着するか。技

□(2) 切り取った紙や布を貼り合わせる技法を何というか。技

□(3) 絵の具をつけた糸を二つ折りにした紙にはさんで，紙をおさえながら糸を引く技法を何というか。技

□(4) フロッタージュで用いる紙は，薄い紙か，厚い紙か。思

□(5) デカルコマニーによって生まれる形には，どんな特徴があるか。技

□(6) ドリッピングをするときは，絵の具を多めの水でとくか，少なめの水でとくか。思

□(7) 吹き流しで形を変化させるには，ストローや口で吹くほかに，どんな方法があるか。技

❸【人物画】人物画について，次の各問いに答えなさい。

□(1) 自分の姿を描いた絵を何というか。技

□(2) 集団を描いた肖像画を何というか。技

□(3) 自画像を描くときのポイントとして，正しいものを選びなさい。思

　　㋐ 外見だけを観察する。

　　㋑ 表現方法に合った材料を選ぶ。

　　㋒ 性格，感情，メッセージが伝わるように表現する。

　　㋓ 背景も自分らしさを表現する手段である。

□(4) 人物画を淡い色彩で描くと，どんな印象になるか。二つ答えなさい。技

□(5) 動きの大きいポーズで描くと，どんな印象になるか。技

□(6) 人物の胸から上を画面に取り入れた作品を何というか。技

□(7) 群像の制作の手順について，㋐〜㋓を正しい順に並べなさい。思

　　㋐ スケッチをする。　　㋑ テーマを決める。　　㋒ 下描きをし，着彩する。

　　㋓ バランスを考えて画面を構成する。

□(8) モデルの全身を入れた作品を何というか。技

□(9) 人体の主な関節の場所は，上から順に，肩，ひじ，（　　　），（　　　），ひざ，足首である。

　　（　　　）にあてはまる言葉を書きなさい。技

❹ **【木の工芸】** 木の工芸について，次の各問いに答えなさい。

□(1) 木の工芸品について述べた文章として，正しいものを選びなさい。思

　　⑦　使っているうちに色が変わる。

　　⑦　一般的に，機械で生産される。

　　⑦　温かい感じがする。

　　⑦　水や火に強い。

□(2) 木に油を染み込ませて，内側から保護する表面仕上げを何というか。技

□(3) 木を使った工芸品の制作過程を，正しい順に並べかえなさい。思

　　⑦　塗装　　　⑦　彫刻　　　⑦　仕上げ　　　⑦　木取り　　　⑦　デザイン　　　⑦　切断

□(4) 塗装は，見た目を美しくするほかに，どんな役割があるか。技

□(5) 木目に沿って切る切断方法を何というか。技

□(6) 木目を断つように切る方法を何というか。技

❶	(1) 3点	(2) 3点	(3) 3点
	(4) 3点	(5) 3点	(6) 3点
	(7) 3点		
❷	(1) 3点	(2) 3点	(3) 3点
	(4) 3点	(5) 3点	(6) 3点
	(7) 5点		
❸	(1) 3点	(2) 3点	(3) 5点
	(4) 5点	(5) 3点	(6) 3点
	(7) →　　　→　　　→ 5点		(8) 3点
	(9) 3点		
❹	(1) 3点	(2) 4点	
	(3) →　　　→　　　→　　　→　　　→ 4点		
	(4) 4点		
	(5) 4点	(6) 4点	

教科書1　18〜19ページ，22〜25ページ，50〜51ページ，61ページ，66ページ

西洋美術史（多彩な表現に挑むのはなぜだろう）

時間 20分　解答 p.15

（　）にあてはまる語句を答えよう。

1 まとめる インプット 中世の特徴

教科書2・3上 p.60〜63 ▶▶ 3

- □(1) **ビザンチン美術**　ローマ美術にペルシャなどの東方の文化を取り入れて発展した, ①（　　　　　）教美術である。約1000年続いた。
 - ・建造物…トルコのイスタンブールにあり，巨大なドームと半円形のアーチをもつ②（　　　　　）大聖堂がある。
 - ・絵画…キリスト教の寺院の内部装飾で, ③（　　　　　）壁画がある。

- □(2) **ロマネスク美術**　南欧を中心に，キリスト教の教えを広めるための教会が数多くつくられた。④（　　　　　）でできた重厚な壁と，暗い室内空間が特徴。
 - ・建造物…イタリアにある⑤（　　　　　）大聖堂。
 - ・絵画…壁が乾かないうちに絵の具で描く, ⑥（　　　　　）画で描かれた絵。教会の壁面などに描かれている。

- □(3) **ゴシック美術**
 - ・建造物…大聖堂。西ヨーロッパを中心に，尖塔アーチを取り入れて，高くてそびえたつような大聖堂がつくられた。窓が⑦（　　　　　）という特徴がある。フランスのランス大聖堂がある。
 - ・絵画…色のついたガラスで絵をつくって窓にはめ，自然の光を通して絵画を見せる⑧（　　　　　）が登場。天上のイメージを生み出した。

> **要点**　キリスト教を中心に美術が発展。関連したモザイク画，ステンドグラスが生み出された。

2 まとめる インプット ルネサンスの特徴

教科書2・3上 p.60〜63 ▶▶ 4

- □(1) **ルネサンスが起こる**　中世の厳しい掟のある生活から解放されて，古代ギリシャ・ローマに理想を求めて人間性を回復する運動がおこった。これを⑨（　　　　　）（文芸復興）という。

- □(2) **イタリアルネサンス美術**
 - ・イタリアルネサンスの三大巨匠

 - ① 《モナ・リザ》や《最後の晩餐》を描いた⑩（　　　　　）。この作者の作品は，遠近法を用いて制作されている。
 - ② システィーナ礼拝堂の⑪（　　　　　）を描いたミケランジェロ。彫刻や絵画などを多く制作し，建築家でもある。
 - ③ 《小椅子の聖母》や《美しき女庭師》を描いたラファエロ。
 - ・彫刻…ミケランジェロが《ダヴィデ像》を制作。
 - ・絵画…ジョットの《聖フランチェスコ》，ボッティチェリの《春》など。

- □(3) **北方ルネサンス美術**　人の日常生活を，細部まで表現する，写実表現。
 - ・絵画…ヤン・ファン・エイクの《アルノルフィーニ夫妻の肖像》。

3 まとめる インプット　**バロック・ロココの特徴**　　教科書 2・3 上 p.60〜63　▶▶④⑤

☐(1)　**バロック美術**
- ・彫刻…ベルニーニの《聖女テレーサの法悦》。
- ・絵画…⑫(　　　　　　)の《夜警》，ベラスケスの《宮廷の侍女たち》に見られるように，強い色彩や明暗の対比，動きのある表現が特徴である。
- ・建築物…フランスの⑬(　　　　　　)宮殿が代表的である。

☐(2)　**ロココ美術**
- ・建築物…オーストリアのシェーンブルン宮殿が代表的である。繊細・優美な表現が追及され，ふんだんに装飾が施された。
- ・絵画…ワトーの《シテール島への船出》など，華麗な表現を追求している。

> **要点**　バロック・ロココ：豪華な装飾，貴族の文化が中心であった。

4 まとめる インプット　**新古典主義〜バルビゾン派の特徴**　　教科書 2・3 上 p.60〜63　▶▶⑤

☐(1)　**新古典主義**　古代ギリシャ・ローマ時代などを手本にして，理想の⑭(　　　　　　)を追求した。

☐(2)　**ロマン主義**　新古典主義よりも自由で，情熱的である。動きがあり，色彩が⑮(　　　　　　)であるという特徴がある。
- ・絵画…《民衆を導く自由の女神》を制作した⑯(　　　　　　)など。

☐(3)　**写実主義**　目に映るものを，ありのまま表現することを追求した。
- ・絵画…クールベの《波》や《画家のアトリエ》などがある。

☐(4)　**バルビゾン派**　パリ郊外のバルビゾンで，おもに⑰(　　　　　　)の風景を詩情豊かに表現した。後の印象派の基礎になった表現方法である。
- ・絵画…《落穂拾い》を制作した⑱(　　　　　　)や，《モルトフォンテーヌの思い出》を制作したコローが有名である。ミレーは，大地の上で働く⑲(　　　　　　)の姿を崇高に描き上げた。

> **要点**　バルビゾン派：古典美の復活から，目に見えるまま描くまで，さまざまな表現が登場。

5 まとめる インプット　**印象派〜新印象派の特徴**　　教科書 2・3 上 p.60〜63　▶▶⑥

☐(1)　**印象派**　光を研究し，外の明るい光や空気の⑳(　　　　　　)をそのままの色彩で表現している。そのため，全体的に明るい印象の絵画が多い。
- ・絵画…《睡蓮》や《印象・日の出》を制作した㉑(　　　　　　)や，《舞台の踊り子》のドガ，《草上の昼食》を制作したマネ，《ムーラン・ド・ラ・ギャレット》のルノワールが代表的である。

☐(2)　**新印象派**　印象派ででき上がった色彩科学をさらに研究した。その結果，絵の具を混ぜて混色するのではなく，色の点を画の表面にのせていく表現をさらに科学的に研究し，㉒(　　　　　　)表現が誕生した。この手法から，点描派ともいわれている。
- ・絵画…㉓(　　　　　　)の《グランド・ジャット島の日曜日の午後》が代表的。

西洋美術史（多彩な表現に挑むのはなぜだろう）

1 【原始・エジプト】原始とエジプトの美術に関して，次の問いに答えなさい。

☐ 次の文の空欄に適する語を下の語群から選び，それぞれ書きなさい。

フランスの ①（　　　　　　）洞窟には，原始の人が ②（　　　　　　）生活のなかで，
③（　　　　　　）を願って描いた動物の壁画がある。

古代エジプト人は，④（　　　　　　）の魂が死後再び遺体に戻ると信じ，巨大な王の墓である
⑤（　　　　　　）や神殿をつくった。

アルタミラ	ラスコー	狩猟	採集	豊猟	子孫繁栄
健康	王	若者	マスク	ピラミッド	スフィンクス

2 【ギリシャ・ローマ】A ～ C を見て，次の各問いについて答えなさい。

> ギリシャ美術とローマ美術の違いって何だろう？

A
ユニフォトプレス

B
ユニフォトプレス

C
ユニフォトプレス

☐(1) A ～ C はそれぞれギリシャ時代のものか，ローマ時代のものか。
記号で答えなさい。　　　ギリシャ（　　　　）　　ローマ（　　　　）

☐(2) A ～ C の名称を答えなさい。
A（　　　　　　）　B（　　　　　　）　C（　　　　　　）

☐(3) アルカイック期の彫刻に見られるかすかなほほえみのことを何と呼ぶか。
（　　　　　　）

☐(4) 火山の噴火により地中に埋もれていたものはどれか。記号で答えなさい。（　　　）

☐(5) クラシック期のものはどれか。記号で答えなさい。（　　　）

☐(6) ヘレニズム期のものはどれか。記号で答えなさい。（　　　）

☐(7) Aの建物は，どこに建っているか。　　　（　　　　　　）

☐(8) Cの彫刻は，現在どこの美術館に所蔵されているか。（　　　　　　）

3 【中世】次の文は，中世の各時代の美術を説明したものである。美術名を答えなさい。

☐(1) この美術は，ローマ美術にペルシャなど東方の文化を取り入れて発展した独特のキリスト
教美術で，モザイク壁画などによる内部装飾を特徴としている。（　　　　　　）

☐(2) この美術の教会は，重厚な石壁と暗い内部空間を特徴としており，代表的な建築物にピサ
大聖堂がある。（　　　　　　）

☐(3) この美術の特徴は，尖塔アーチを取り入れて高くそびえ立つ大聖堂にある。大きな窓には
ステンドグラスがはめられ，輝く光で天上のイメージを生み出した。（　　　　　　）

❹【ルネサンス〜バロック】作品 A 〜 C を見て答えなさい。

A
(c)ALinari Licensed by AMF,Tokyo / DNPartcom

B
(c)ALinari Licensed by AMF,Tokyo / DNPartcom

C
ユニフォトプレス

- □(1)　作品 A 〜 C の作品をそれぞれ答えなさい。
 　　　　　A（　　　　　　　　）　B（　　　　　　　　）　C（　　　　　　　　）

- □(2)　作品 A 〜 C の作者を答えなさい。
 　　　　　A（　　　　　　　　）　B（　　　　　　　　）　C（　　　　　　　　）

- □(3)　作品 A 〜 C の作者のうち，イタリアルネサンスの三大巨匠を記号で答えなさい。
 　　　　　　　　　　　　　　　　　　　　　　　　　　　　　　　　　　（　　　　　）

- □(4)　作品 C は何時代の作品か。美術名で答えなさい。　　　　　　　（　　　　　）

- □(5)　作品 A 〜 C のなかで，キリストが十字架に架けられる前夜の食事風景を描いた作品はどれか。記号で答えなさい。　　　　　　　　　　　　　　　　　　　　　（　　　　　）

❺【バロック〜近代】次の文は，バロック〜近代の各美術について記したものである。それぞれに該当する美術名を答えなさい。

- □(1)　ルネサンス美術に比べて，より強い色彩や明暗対比，動きのある表現が特徴で，代表的な画家にレンブラントがいる。　　　　　　　　　　　　　　　　　（　　　　　　　　）

- □(2)　フランスの宮廷を中心に起こった華麗で優雅な貴族趣味の美術で，オーストリアのシェーンブルン宮殿が有名である。　　　　　　　　　　　　　　　　　（　　　　　　　　）

- □(3)　古代ギリシャ・ローマ時代を手本に理想美を追求した美術で，ダヴィッドの《ナポレオンの戴冠式》が有名である。　　　　　　　　　　　　　　　　　（　　　　　　　　）

- □(4)　自由で情熱的な美術で，代表的な画家にドラクロワがいる。　（　　　　　　　　）

- □(5)　19 世紀にパリ郊外のバルビゾンで，自然の風景を詩情豊かに描いた一派で，代表的な画家にミレーがいる。　　　　　　　　　　　　　　　　　　　　（　　　　　　　　）

大切　❻【近代〜現代】作品 A，B を見て，次の各問いに答えなさい。

- □(1)　作品 B の作品名と作者を答えなさい。

 作品名（　　　　　　　　　）

 作者名（　　　　　　　　　）

A
Image：NMWA / DNPartcom

B
ユニフォトプレス

- □(2)　作品 A，B は，どの美術運動でできた作品か。それぞれあてはまる名称を書きなさい。
 　　　A（　　　　　　　　）　B（　　　　　　　　）

新しい視点（あなたの美を見つけて／視点の冒険）

（　　）にあてはまる語句を答えよう。

1 まとめる インプット 身の回りの風景

教科書2・3上 p.6〜7　▶▶❶

□(1) **身の回りの風景の観察**　私たちの身の回りにある日常を観察したり，感性のおもむくままに ①（　　　　　　　）を撮って風景を切り取ったりしてみると，新しい美を発見することがある。

形や ②（　　　　　　　）の美しさ，使い心地のよいもの，心に残るものなど，さまざまなものに目を向けて，自分自身の美を発見していく。

③（　　　　　　　）によって撮影して，日常生活を切り取ってみたり，動いているものの瞬間を切り取ったりすることで，普段気付かなかった風景を形にすることができる。また，写真や文章を用いて，美しいものを集めるノートをつくってもよいだろう。

□(2) 水に生じた美しい ④（　　　　　　　）や，飲み物の表面に偶然生じた美の形がある。一方，建築物をいろいろな角度から観察していると，⑤（　　　　　　　）な美しさに気付くこともあるだろう。また，近くにあるもののすき間から遠くを見たり，異質なもの同士の対比に気付いたりすると，日常生活の中に不思議な景色を発見することができる。

要点	日常生活を改めて観察することで，新しい発見がある。

2 まとめる インプット 視点の変化

教科書2・3上 p.12〜13　▶▶❷

□(1) 観察する風景や対象物が同じであっても，見る ⑥（　　　　　　　）や時間帯を変えたり，それらとの間隔を変えたりするだけで，見え方や ⑦（　　　　　　　）が大きく異なる。

見える範囲や形が変化すると同時に，構図が変わるため，作品の印象を大きく左右する。また，覗き込むように風景を見たり，水面などに映り込んだ景色に着目したりして作品を制作することで，不思議な世界観を表現することができる。

□(2) 風景をさまざまな角度から観察するだけではなく，撮りためた写真や，描きためたスケッチを，1つのテーマをもとに合成したりコラージュしたりすることで，実際には見られない風景を表現することもできる。

要点	見る角度，距離感，時間帯を変えるだけで，普段は見えない世界を発見できる。

ぴたトレ 2

問題にトライ

新しい視点（あなたの美を見つけて／視点の冒険）

時間 **15分** 解答 p.15〜16

大切 **1**【日常の風景】日常の風景の観察について，次の各問いに答えなさい。

☐(1) 次の文章の（　）にあてはまる言葉を，下の語群から選んで書きなさい。

私たちの日常風景の中で新しい美しさを見つけるための方法として，①（　　　　　）を用いた写真撮影があげられる。普段見ている風景が写真の企画サイズに切り取られ，特に動いているものの場合は②（　　　　　）をとらえることができるためである。

普段見ているものをあえて観察していると，そこには様々な③（　　　　　）や色彩の美しさ，それに変化する様子があり，それが使い心地の良いものだったり，思い出に残るものだったりと，さまざまな発見がある。

☐(2) 揺れ動く水面や，風にそよぐ枝葉など，常に動いて④（　　　　　）する形や，独特の複雑な⑤（　　　　　）を持つ建築物をじっくり観察すると，新しいアイデアにつながる。自分自身が見つけた美について整理するためには，写真やスケッチと，自分の言葉で構成したノートを作ってみるとよい。

規則性　　普遍性　　変化　　変質　　カメラ　　形　　瞬間

大切 **2**【視点の変化】視点を変える観察について，次の各問いに答えなさい。

☐(1) 新しい視点を発見するための方法として，間違っているものを選び，記号で答えなさい。

㋐ 観察する時間と場所を一定にする。　　　　　　　　　　（　　　　　）

㋑ 見る角度や高さを変えてみる。

㋒ 視点を変えても，対象物が同じであれば，印象は変わらない。

㋓ 視点が変わると，遠近感や構図が変わる。

☐(2) 次のような方法で，観察する場合，何が変化するか，最も適切なものを下の語群から1つずつ選び，答えなさい。

A ドローンを使って上空から撮影した。　　（　　　　　）

B 手前に物を置いて，風景と一緒に観察した。（　　　　　）

C 複数のポイントから，風景を観察した。　　（　　　　　）

視点の高さ 遠近感 構図

☐(3) 日常風景を，覗き込んだり，何かに映したりすることで変化する印象として正しいものをすべて選びなさい。　　　　　　　　　　　　　　　　　　（　　　　　）

㋐ 質感　　㋑ 奥行き　　㋒ 明暗　　㋓ 価値

☐(4) 新しい視点で観察して絵を描くときの説明として，正しいものには○を，間違っているものには×を書きなさい。

㋐ 観察するモチーフや風景がそれらしく見える角度で観察して描く。　　（　　　　　）

㋑ 観察はあまりせずに，想像力によって空想画を描く。　　　　　　　　（　　　　　）

㋒ 構図やイメージの変化をもとに，観察して描く。　　　　　　　　　　（　　　　　）

㋓ 新しい視点を発見するためには，今まで見たことのない場所に行く。　（　　　　　）

多彩な表現と視点

① **西洋の建築について，次の各問いに答えなさい。**

☐(1) 次のA〜Dの建築は，次の〔　〕中のどれと関係しているか。それぞれ記号を書きなさい。技

　　A　パルテノン神殿　　B　聖ソフィア大聖堂　　C　ランス大聖堂　　D　ヴェルサイユ宮殿

　　〔　⑦　ゴシック　　　④　ビザンチン　　　⑦　バロック　　　④　ギリシャ　〕

☐(2) A〜Dのうち，内部がモザイク壁画で飾られているものはどれか。技

☐(3) A〜Dのうち，ステンドグラスで飾られているものはどれか。技

② **ルネサンスの美術について，次の各問いに答えなさい。**

☐(1) 次のA，Bの作者名をそれぞれ答えなさい。思　　A　モナ・リザ　　B　ダヴィデ像

☐(2) Aの作品は，現在どこの美術館にあるか。名称を答えなさい。思

☐(3) Bの作品は，石でつくられているか，粘土でつくられているか。技

☐(4) Bの作品をつくった作者の，そのほかの作品として正しいものは次の⑦〜⑦のどれか。技
　　1つ選び，記号で答えなさい。　⑦　最後の晩餐　　④　最後の審判　　⑦　アテネの学堂

③ **次のA〜Fの近代から現代にかけて制作された絵画について，次の各問いに答**
　えなさい。　　A　民衆を導く自由の女神　　B　落穂拾い　　C　睡蓮
　　　　　　　　　　D　ゲルニカ　　　E　記憶の固執　　F　赤・青・黄のコンポジション

☐(1) A〜Fの作者名を答えなさい。思

差がつく ☐(2) A〜Fはそれぞれどの美術運動に属するか。下の語群から選び答えなさい。技

| 新古典主義　　　ロマン主義　　　バルビゾン派　　　印象派　　　フォービズム |
| キュビズム　　　エコール・ド・パリ　　　シュルレアリスム　　　抽象派 |

☐(3) 以下の説明にあてはまるのは，A〜Fのうちどの作品か。それぞれ記号で答えなさい。技

　　① ナチスによるスペインの町の襲撃に抗議して描かれた作品

　　② 光の下の自然を見て感じたままに色彩豊かに表現した作品

　　③ 人間の無意識にひそむ不思議な世界を描いた作品

☐(4) 印象派の時代に，日本の美術がヨーロッパに与えた影響のことを何というか。思

④ **身の回りの観察について，次の各問いに答えなさい。**

☐(1) 動いているものや静止しているものも含め，身の回りにある美しいものを発見するうえで
　　役に立つものは何か。思

☐(2) 次のような観察をしているとき，観察者は「形」と「色」のどちらに注目しているか。「形」
　　か「色」のいずれかを答えなさい。技

　　① 日が暮れる時間帯の空のグラデーションが美しい。

　　② 公園の遊具の四角形と円形の連続が面白い。

　　③ 電信柱の足元から空を見上げると，まるで空に突き刺さっているみたいだ。

　　④ アスファルトを歩く自分の足元のスニーカーが鮮やかだ。

　　⑤ 水面の波紋が，変化し続けている。

　　⑥ 木の葉の一部だけ紅葉している。

□(3) 心のアンテナを張って，身の回りの美しいものを探すときに働いているのは，理性と感性のどちらか。技

□(4) 身の回りの美しいものを写真に撮って，それらをまとめる際の説明として正しいものをすべて選びなさい。技

　　㋐ 感じたことを文章にしてまとめてみる。

　　㋑ 美的に優れた写真を厳選し，ポートフォリオをつくる。

　　㋒ 対象物の歴史や役割について調べてみる。

右脳と左脳で
働きが違うよ！

❺ 視点の変化について，次の各問いに答えなさい。

□(1) 見慣れた風景の中で新しい発見をするには，何を変えるとよいか。思

□(2) 一般的に，視点を変えることで変化するものは何か。次の中からすべて選びなさい。技
　　㋐ 色　　　　㋑ 形　　　　㋒ 構図

□(3) 視点を変えるために次のような行動をとった。「見上げる」，「見下ろす」，「近づく」のどれにあたるか，それぞれ答えなさい。技

　　① 屋上から校庭を見る。　② モザイク壁画のタイル一枚一枚がはっきり見える。

　　③ 芝生にあおむけになると，木の枝のすき間から青空が見える。

　　④ ドローンを飛ばして，町全体を見る。　⑤ 海に歩いて入ると，足元で魚が泳いでいる。

　　⑥ 柱の木目がくっきりと見える。

□(4) 遠近感を強調した表現をしたい場合，どのように観察するべきか。「見上げる」，「見下ろす」，「近づく」のいずれかから選び，答えなさい。技

□(5) ドローンについて説明している次の文章の空欄にあてはまる語句の正しい方を選び，答えなさい。
　　ドローンとは，①（有人・無人）航空機のことで，②（遠隔・直接）操作をし，さまざまな高さや③（角度・色味）の写真や動画を撮影することができる。技

❶	(1)	A 2点	B 2点	C 2点	D 2点	(2)	2点	(3)	2点

❷	(1)	A 2点		B 2点	(2)	2点
	(3)	3点			(4)	2点

❸	(1)	A 2点	B 2点	C 2点	D 2点
	E 2点	F 2点	(2)	A 2点	B 2点
	C 2点	D 2点	E 2点	F 2点	
	(3)	① 2点	② 2点	③ 2点	(4) 3点

| ❹ | (1) | 2点 | (2) | ① 2点 | ② 2点 | ③ 2点 | ④ 2点 | ⑤ 2点 | ⑥ 2点 |
|---|---|---|---|---|---|---|---|---|---|---|
| | (3) | 2点 | (4) | 2点 |

❺	(1)	3点	(2)	3点	(3)	① 2点	② 2点
	③ 2点	④ 2点	⑤ 2点	⑥ 2点	(4)	2点	
	(5)	① 2点	② 2点	③ 2点			

工芸(つくって使って味わう工芸／手から手へ受け継ぐ)

時間 **10分**　解答 p.17

（　）にあてはまる語句を答えよう。

1 まとめる インプット **材料を活かす**　　　　　　教科書2・3上 p.42〜43　▶▶①

私たちの日常生活に溢れている工芸品は，用途や場面に応じて材料の①（　　　　　）が活かされている。材料の①（　　　　　）や②（　　　　　），そして加工方法に注目し，鑑賞してみよう。

・木…木は③（　　　　　）しやすく，種類によってかたさや④（　　　　　）に違いがあるのが特徴だ。火や水に弱い材料だが，日常で使いやすいように表面仕上げが施され，水や汚れが付着しても痛まないように加工されている。

・粘土…工芸品に使われる焼き物用の粘土の特徴は，形づくるときにやわらかく，焼くと固くなることである。水に弱い材料だが，⑤（　　　　　）をかけて焼くことで水に強くなるため，食器などの工芸品に使われる。

・革…本来は水分が抜けるとかたくなってしまうが，⑥（　　　　　）加工のされた革は，簡単に切ったり曲げたりできるのが特徴で，布のように縫い合わせることもできる。独特の温かみがあり，クッション性のある素材のため，鞄や財布やキーケースのようなものを中に入れて⑦（　　　　　）する日用品に加工されることが多い。

・金属…金属でつくられた工芸品の特徴は，かたくて⑧（　　　　　）があることだ。丈夫な素材だが，切る，曲げる，打ち出す，溶かして固めるなど，あらゆる方法で加工される。金属の種類によって重さやかたさや色が異なり，磨き具合によって光沢を調整することが可能である。

> **要点**　素材の特性を活かして，工芸品は作られている。

2 まとめる インプット **日本の伝統工芸**　　　　　　教科書2・3上 p.32〜33　▶▶②

工芸品とは，一般的に，職人一人一人による⑨（　　　　　）で生産される。鑑賞物として制作される⑩（　　　　　）と異なるのは，使う人や使われる場面を想定してデザインされていることである。指先の微妙な力加減や，素材に向かい合う心が受け継がれているため，機械では出せない独特の味わいがある。昔ながらの伝統的な⑪（　　　　　）を用いて制作されるが，現代風にデザインがアレンジされたり，日本の家庭だけではなく，諸外国に輸出されたりすることもある。

・南部鉄器…⑫（　　　　　）文様が美しく，丈夫で，長年使いこむごとに風合いが出てくる。

・色糸…蚕の⑬（　　　　　）からつむいだ⑭（　　　　　）は，野原の草花や木々の色素で染められる。色の定着には⑮（　　　　　）や灰汁などの媒染剤が用いられる。

> **要点**　工芸品は，一つ一つ手作業で作られる。

工芸（つくって使って味わう工芸／手から手へ受け継ぐ）

大切

❶【工芸品の素材】工芸品の素材について，次の各問いに答えなさい。

- □(1) 木という材料の特徴について，正しいものをすべて選びなさい。　（　　）
 - ⑦ 火に強い。
 - ⑦ 磨くと滑らかになる。
 - ⑦ 加工しやすい。
 - ⑦ 種類によって色が異なる。
- □(2) 木の素材の耐久性を強くするために，最後の仕上げとして行われる作業を何というか。
 　（　　）
- □(3) 粘土という素材の特徴について，正しいものをすべて選びなさい。　（　　）
 - ⑦ 造形の自由度が高い。
 - ⑦ 水に強い。
 - ⑦ かたくて光沢がある。
 - ⑦ 焼くとかたくなる。
- □(4) 「釉薬」の読み方をひらがなで書きなさい。　（　　）
- □(5) 革という素材の特徴について，正しいものを選びなさい。　（　　）
 - ⑦ 折り曲げられない。
 - ⑦ クッション性がある。
 - ⑦ 縫い合わせることができる。
 - ⑦ 溶かして加工される。
- □(6) 革という素材を活かして作られる工芸品として，適切なものを選びなさい。　（　　）
 - ⑦ 箸　　⑦ ペンケース　　⑦ 花瓶　　⑦ 鍋
- □(7) 金属という素材の特徴について，正しいものをすべて選びなさい。　（　　）
 - ⑦ クッション性がある。
 - ⑦ 光沢がある。
 - ⑦ 温かみがある。
 - ⑦ 水を吸い込む。

❷【工芸品の素材】工芸品の素材について，次の各問いに答えなさい。

- □(1) 工芸品とは，基本的に機械で生産されるものか，手作業で生産されるものか。
 　（　　）
- □(2) 工芸品の特徴を述べた説明として正しいものを選びなさい。　（　　）
 - ⑦ 大量生産に向いている。
 - ⑦ 指先の力加減や素材と向き合う心が受け継がれている。
 - ⑦ 現代風のアレンジがされることはない。
 - ⑦ 美しさのみが追究されている。

工芸品と工業製品の違いって何だろう？

- □(3) 絹糸は何からつむがれたものか。　（　　）
- □(4) 色糸の色素の定着に使われる媒染剤には，灰汁のほかに何が用いられるか。
 　（　　）
- □(5) 色糸を染める色素として用いられるものは何か。　（　　）
- □(6) 鉄器を作る際に，金属を溶かして流し込む型のことを何というか。　（　　）
- □(7) 南部鉄器の表面に施されている文様を何というか。　（　　）

工芸（木と金属）（木でつくる／金属でつくる）

（　　）にあてはまる語句を答えよう。

1 まとめる インプット **木でつくる**　　　　　　　　　　　教科書2・3上 p.57 ▶▶❶

□(1) 接着材で木を接合する時は，接着剤を ①（　　　　　　）くらいにつけ，はみ出た部分は，湿った布でふき取る。

接着剤を付けた後は，ひもで締めたり，クランプや ②（　　　　　　）で締めて固定したりして，接着剤が乾くのを待つ。

□(2) 釘を打って木を接合する時は，木の繊維の向きに注意しなくてはならない。木の繊維と直角に釘を打つときは，板の厚みの ③（　　　　　　）〜３倍の長さの釘を使う。木の繊維と平行に釘を打つときは，板の厚みの ④（　　　　　　）倍以上の長さの釘を使う。

⑤（　　　　　　）は，平らな頭で先に打ち，最後に丸い頭で打ち込む。

□(3) 接着剤や金属を用いずに，木材どうしを接合する時は，組み合わせる両方のパーツに切込みを入れて，組み合わせる。その切込みが複雑になればなるほど，がっしりとして丈夫になる。これは ⑥（　　　　　　）と呼ばれ，木造建築の技術としても有名である。

> **要点**　木を接合するときは，接着剤や釘を用いるか，切込みを入れて組み合わせる組木という技術がある。

2 まとめる インプット **金属でつくる**　　　　　　　　　　　教科書2・3上 p.57 ▶▶❶

□(1) **板金の技法**　金属工芸の場合に，金属の表面を ⑦（　　　　　　）する彫金や，金属の板や棒をたたいてつくる鍛金では，おもに３つの方法で金属を加工する。

・切る…金切りばさみを使う。

・折る，曲げる…折り台，パイプを使う。

・打ち出す…台を敷いて ⑧（　　　　　　）やたがねで打ち出す。

このときに使用する材料は，おもに ⑨（　　　　　　）やアルミニウム板などが使われる。これは，金属をたたくと ⑩（　　　　　　）という性質を利用したものである。

□(2) **制作過程**　金属を加工するときは，下絵つけ→針打ち→地打ち→切断→打ち出し→打ち整え→表面処理の手順で行う。

・打ち出し，打ち整え…つちやたがねを使って形を整えていく。

作業の途中で金属がかたくなったら，金属を加熱してやわらかくする。この作業を ⑪（　　　　　　）といい，打ち出しと ⑫（　　　　　　）の間に行う。

・表面処理…作品の表面に薬品をぬり，表面が酸化するのを防ぐ。

> **要点**　　　　　　　金属の特性を活かしながら加工していく。

工芸（木と金属）（木でつくる／金属でつくる）

① 【木を加工する】木でつくる工芸について，以下の問いに答えなさい。

- □(1) 木を接着剤で接合するとき，接着剤はどのくらいつければよいか。　（　　　　）
- □(2) はみ出た接着剤は，何でふき取ればよいか。　（　　　　）
- □(3) 釘で木を接合するときは，何に注意するべきか。　（　　　　）
- □(4) 木の繊維と直角に釘を打つときは，板の厚みの何倍の長さの釘を使えばよいか。
 （　　　　）
- □(5) 木の繊維と平行に釘を打つときは，板の厚みの何倍以上の長さの釘を使えばよいか。
 （　　　　）
- □(6) 切込みを入れた木材どうしを組み合わせる接合方法を何というか。
 （　　　　）

② 【金属でつくる】金属でつくる工芸について，以下の問いに答えなさい。

- □(1) 金属の加工方法について述べた文で，それぞれにあてはまるものを記号で答えなさい。

 彫金（　　　）　　鍛金（　　　）　　鋳金（　　　）

 ⑦　金属の板や棒などをたたいてつくる方法

 ⑦　金属の表面を彫ってつくる方法

 ⑦　金属をとかして，型に流し入れてつくる方法。

 > それぞれの漢字を訓読みしてみると分かるよ！

- □(2) 鋳金という漢字の読みをひらがなで書きなさい。（　　　　）
- □(3) 金属を加工する時に使用する道具を，次の語群の中から3つ選びなさい。
 （　　　，　　　，　　　）

金切りばさみ	面相筆	たがね	はさみ	鉛筆	つち

- □(4) 鍛金の材料について説明した次の文の（　　　）にあてはまる語句を答えなさい。

 金属の材料としては，おもに銅板や（　　　　　）板など，やわらかい金属が使用される。これは，金属のたたくと（　　　　　）という性質を利用するためである。

- □(5) うすい金属の板を，たたいてのばす作業を何というか。　（　　　　）
- □(6) 作業の途中で金属がかたくなったときに，金属に熱を加えてやわらかくすることを何というか。　（　　　　）
- □(7) 金属を加工する作業について，⑦～㋖の手順を正しい順に並べかえなさい。

 （　　→　　→　　→　　→　　→　　→　　）

 ⑦　針打ち　　　⑦　打ち出し　　　⑦　地打ち　　　㋤　打ち整え

 ㋣　下絵つけ　　㋔　表面処理　　　㋖　切断

❶ 工芸品について，次の各問いに答えなさい。

□(1) 工芸品とは，基本的に機械で生産されるものか，手作業で生産されるものか。技

□(2) 量産工芸品と一品工芸品について説明した文として，正しいものを㋐〜㋒から選び，それぞれ記号で答えなさい。技

　　㋐　見た目の美しさよりも使いやすさを重視し，大量生産される。

　　㋑　美しさにこだわって，職人が技術を駆使して作り上げる。

　　㋒　使いやすさとデザインの美しさを合わせもっている。

□(3) 次の説明文について，工芸品の特徴について述べているものをすべて選びなさい。技

　　㋐　生産スピードが速い。　　　　㋑　指先の微妙な力加減が重要である。

　　㋒　製品を均一に生産できる。　　㋓　温かみがある。

□(4) 工芸品と芸術作品の違いを簡潔に述べなさい。思

❷ 木・粘土・革・金属を使った工芸について，次の各問いに答えなさい。

□(1) 木という素材の特徴として正しいものを選び，答えなさい。技

　　㋐　加工しやすい。　　㋑　光沢がある。　　㋒　クッション性が高い。

□(2) 食器などの工芸品をつくる際，耐久性を上げるために行う最後の工程を何というか。思

□(3) 焼き物で使う粘土の素材の特徴として正しいものを選び，答えなさい。技

　　㋐　水に強い。　　㋑　焼く前はやわらかい。　　㋒　造形の自由度が低い。

□(4) 焼き物で食器をつくる際，焼く前にぬられる薬を何というか。思

□(5) 革という素材の特徴として正しいものを選び，答えなさい。　技

　　㋐　切断の際にのこぎりを使う。　　㋑　食器に使われることが多い。

　　㋒　縫い合わせることができる。

□(6) 革の特徴を活かして作られた製品として適したものを選び，答えなさい。技

　　㋐　皿　　　　㋑　スマホケース　　　㋒　花瓶

□(7) 金属という素材の特徴として正しいものを選び，答えなさい。技

　　㋐　たたくとのびる。　　㋑　熱を通さない。　　㋒　水に強い。

□(8) アルミニウムの特徴として間違っているものを選び，答えなさい。

　　㋐　軽い。　　㋑　やわらかい。　　㋒　さびやすい。

❸ 日本の伝統工芸について，次の各問いに答えなさい。

□(1) 染物は，布にどのような加工をしたものか。次の㋐〜㋒から正しいものを1つ選び，記号で答えなさい。技

　　㋐　布にいろいろな色の糸でししゅうをほどこしたもの。

　　㋑　布の繊維質に色素を吸着させたもの。

　　㋒　布にいろいろな形に切った布をぬいつけたもの。

□(2) 漆を使用してつくる工芸品として合っているものを，次の語群から1つ選びなさい。技

輪島塗　　　有田焼　　　紅型　　　友禅染　　　アットゥシ　　　張り子

□(3) (2)の語群のうち，沖縄県の工芸品はどれか。名称を答えなさい。技

□(4) (2)の語群のうち，織物はどれか。名称を答えなさい。技

□(5) (2)の語群のうち，粘土を成形してつくる工芸品はどれか。名称を答えなさい。技

□(6) 絹糸は，どのようにして染められるか。「ミョウバン」という用語を用いて書きなさい。思

❹ **木や金属の制作について，次の各問いに答えなさい。**

□(1) 接着剤や釘を使わずに，切込みを入れた木材どうしを組み合わせる技法を何というか。思

□(2) 接着剤を用いて木を接合するときの説明として正しいものをすべて選びなさい。技

　　　⑦ 接着剤は，はみ出ないようにていねいにぬる。

　　　⑦ 接着剤は，はみ出るくらいにぬる。

　　　⑦ はみ出た接着剤は，乾いた布でふき取る。

　　　⑦ はみ出た接着剤は，濡らした布でふき取る。

実際のシチュエーションを想像してみよう！

□(3) 木の繊維と直角に釘を打つときは，板の厚みの何倍の長さの釘を用いるか。思

□(4) 木の繊維と平行に釘を打つときは，板の厚みの何倍の長さの釘を用いるか。思

□(5) 金属の加工のしやすさの例を二つ述べなさい。思

□(6) 加工しやすい板としてどの材料を選べばよいか。記号で答えなさい。技

　　　⑦ 銅板　　　　　　⑦ 鉄板　　　　　⑦ プラスチックの板

□(7) 制作方法として，金属の板をたたいて形をつくった後，表面を彫って模様をつける方法をとる。これらの方法を何というか。2つ答えなさい。思

□(8) 金属の板を金切りばさみでまっすぐに切るときは，直刃・柳刃・えぐり刃のどれを使うか。技

□(9) 制作過程の順番として正しいものを選び，答えなさい。技

　　　⑦ 針打ち→打ち出し→表面の加工→縁の加工

　　　⑦ 縁の加工→打ち出し→針打ち→表面の加工

　　　⑦ 打ち出し→針打ち→表面の加工→縁の加工

❶	(1)	3点	(2)	量産工芸品 3点	一品工芸品 3点	(3)	3点
	(4)						9点
❷	(1)	3点	(2)	3点	(3) 3点	(4)	3点
	(5)	3点	(6)	3点	(7) 3点	(8)	3点
❸	(1)	3点	(2)	3点	(3) 3点	(4)	3点
	(5)	3点	(6)				7点
❹	(1)	3点	(2)	3点	(3) 3点	(4)	3点
	(5)	6点	(6)	3点			
	(7)	6点	(8)	3点	(9)		3点

生活とデザイン（デザインで人生を豊かに）

（　）にあてはまる語句を答えよう。

1 まとめる インプット **生活に便利なデザイン**　　教科書2・3上 p.44～47　▶▶ ❶ ❷

☐(1)　生活に便利なデザイン

- ①（　　　　　　　）デザイン…ある特定の人が感じる ②（　　　　　　　）を取り除くデザイン。
 ※例：点字ブロック
- ③（　　　　　　　）デザイン…生活に ④（　　　　　　　）を求めた製品のデザイン。生産工程の効率性，機能性，装飾性を兼ね備えたデザイン。※例：事務用机
- ⑤（　　　　　　　）デザイン…安全性と快適性を求めたデザイン。使う人のことを考えた，人に優しい商品や建物や空間のデザイン。文化・言語・国籍・年齢・性別・能力に関係なく多くの人が利用できるように設計されている。※例：波型手すり

☐(2)　効果を考えたデザイン

- 工業製品のデザイン…工業製品のデザインでは，使うときのことを考えて色や形を決めていく。使う人，使う人の年齢，使う場所，使う目的に合わせてデザインする。
 工業製品にとってデザインは，単なる形ではなく，人の心を豊かにし，生活にうるおいを与えるものである。
- ユニバーサルデザインの原則

 ①　誰でも ⑥（　　　　　　　）に利用できること。

 ②　使う上で自由度が高いこと。

 ③　使い方が ⑦（　　　　　　）でわかりやすいこと。

 ④　必要な情報がすぐに ⑧（　　　　　　）できること。

 ⑤　うっかりミスが ⑨（　　　　　　）につながらないこと。

 ⑥　無理な姿勢をせずに，⑩（　　　　　　）力で楽に使用できること。

 ⑦　アクセスしやすいスペースと大きさを確保すること。

> **要点**　さまざまな立場の人を考慮した，身のまわりの環境を整える設計に注目しよう。

2 まとめる インプット **生活を豊かにするデザイン**　　教科書2・3上 p.44～47　▶▶ ❶ ❷

☐　生活を豊かにするデザイン

デザインには，生活を豊かにする役割があり，美しさを追求するだけではなく，実用性も求められる。貧困や厳しい自然環境，そして障がいなど，何かしらの ⑪（　　　　　　　）を抱えている人々の ⑫（　　　　　　　）を解決する。

例えば，身体障がいを抱えたスポーツ選手が使う競技用の車いすは，競技の ⑬（　　　　　　　）と美しいデザインの両方に工夫がされている。

> **要点**　使うためのデザインで必要なことは，使う人や場所，環境に十分配慮されていること。

生活とデザイン（デザインで人生を豊かに）

時間 **15分**　解答 p.19

大切 **1** 【様々なデザイン】次の文は，様々なデザインについて説明したものである。①〜⑥の説明をしているデザインの名称を，線で結びなさい。

☐① 「点字ブロック」など，ある特定の人が感じる不便さを取り除くためのデザイン

☐② 自然や環境に調和させる対象物や公園や街並みのデザイン

☐③ 生活に豊かさを求めたデザインで生産の効率性，機能性，装飾性を備えた製品デザイン

☐④ 人に知らせる，伝えるデザインでポスターや書物の表紙，商業広告や案内図

☐⑤ 安全で快適性を求めたデザイン。使う人のことを考えた，人に優しい商品や建物や空間のデザイン

☐⑥ 製品組み立てから使用，廃棄までのすべての工程で環境保全に配慮した製品のデザイン

・A　エコデザイン

・B　工業デザイン

・C　バリアフリーデザイン

・D　環境デザイン

・E　視覚伝達デザイン

・F　ユニバーサルデザイン

2 【バリアフリー】右の図を見て，次の問いに答えなさい。

☐ 右の図は，バリアフリーデザインになっていない道である。車いすに乗っている人がスムーズに通れるようにするには，どこをどのようにすればよいか。簡潔に書きなさい。

（　　　　　　　　　　　　　　　　）

どうして車いすが階段を登れないのかを想像しよう！

ヒント　◆車輪は，平らな場所を進むことができる。

視覚伝達デザイン（ポスター）
（その一枚が人を動かす）

（　　）にあてはまる語句を答えよう。

1 まとめる インプット ポスターの特性

教科書2・3上 p.38〜41　▶▶

□(1)　**ポスターの内容による種類**　視覚伝達デザインとは，情報を ①（　　　　　　　）的に伝える
ためのデザイン。

　　①　商業に関するもの…商品広告やコンサート，映画などの営利を目的に PR するもの。

　　②　政治に関するもの…選挙ポスターや政党の PR ポスター。

　　③　行事に関するもの…学校の展覧会や運動会，町会のバザーなど。

　　④　啓蒙に関するもの…動物愛護，交通安全，薬物乱用防止など住民に訴えるもの。

□(2)　**ポスターを制作する上で重要な条件**

　　・人目を引き目立つこと。　　　　・主題，日時，場所，内容がはっきりとわかること。

　　・強い印象を与えるもの。　　　　・独創的で新鮮な感覚のもの。

□(3)　**ポスターのデザインを考える上で重要なこと**

　　①　画面の構成…小さくごちゃごちゃにならないように，画面に ②（　　　　　　　）構成する。

　　②　文字の形…文字の美しさで，ポスターの完成度が大きくアップする。

　　③　文字を置く位置…文字やコピーは画面の中で位置を工夫する。

　　④　配色…色の系統は少なめにして必要なところを ③（　　　　　　　）せる。

要点	ポスターは目的に合わせて様々な種類がある。

2 ビジュアル インプット ポスター制作

教科書2・3上 p.38〜41　▶▶

□　**ポスターをつくる手順**

　　①　目的やテーマ，知らせたい ④（　　　　　　　）
　　　　について考える。

　　②　内容や図柄や文字などの資料を集める。

　　③　内容に合った文案（コピー）を考える。

　　④　考えに基づいてラフスケッチ（下描き）をする。

　　⑤　画面構成（レイアウト）を考え工夫する。

　　⑥　目的に合った ⑤（　　　　　　　）を考える。
　　　　（配色計画）

　　⑦　丁寧に下描きをする。

　　⑧　着色をする。

1 （ ⑥ ）を選ぶ　　⑥（　　　　）
↓
2 資料を集める
↓
3 （ ⑦ ）を考える　⑦（　　　　）
↓
4 デザインをする
↓
5 レタリングをする
↓
6 下絵の作成
↓
7 配色の工夫
↓
8 仕上げる

構想を練ってから，
だんだんとポスターが
出来上がっていくよ！

要点	考えを練って計画的に作業を行う。

視覚伝達デザイン（ポスター）
（その一枚が人を動かす）

大切 ① 【ポスター制作】次の文はポスターを描く上で重要な条件を述べたものである。
次の各問いに答えなさい。

☐(1) （　）にあてはまる言葉を入れなさい。

・主題，日時，場所，①（　　　　　　　　）が，はっきりとわかること。

・人目を引き②（　　　　　）こと。

・独創的で③（　　　　　）な感覚のもの。

・強い④（　　　　　　）を与えるもの。

ポスターの目的って，何だっけ？

☐(2) ポスターのように，情報を視覚を通して伝達するデザインを何というか。

（　　　　　　　　　　　　）

② 【ポスターデザインの工夫】ポスターのデザインを考え，図柄と文字を配置したい。
バランスが良いと思われるものを次のア〜オから２つ選び，記号を答えなさい。

（　　　　　　　　）

大切 ③ 【ポスターの制作２】ポスターの制作について正しいものに○，間違っているものに×を
つけなさい。

☐① 文字やコピーは，どのような場合も見やすいように上の方に描く。（　　　）

☐② 色数は多くして派手な感じにする。（　　　）

☐③ 画面全体を大きく構成する。（　　　）

☐④ 文字の美しさは，ポスターのよさを大きく左右する。（　　　）

よく出る ④ 【ポスターの制作３】ポスター制作の際の手順について，次の各問いに答えなさい。

☐(1) 次の言葉について，それぞれ日本語でいうとどんなことか。簡単な言葉で答えなさい。

①コピー　　　②レイアウト　　　　　　①（　　　　　）　②（　　　　　）

☐(2) テーマを決めた後の⑦〜⑰の作業を正しい順に並べかえなさい。

（　　→　　→　　→　　→　　→　　）

⑦　レイアウト　　　④　ラフスケッチ　　　⑰　着色　　　⑰　配色計画

⑪　資料集め　　　⑰　コピー案

デザイン

❶ 色相, 彩度, 明度について, 次の問いに答えなさい。

☐(1) 色のあざやかさの度合いを何というか。技

☐(2) 色相の似た色どうしを並べて環の形にしたものを何というか。技

☐(3) 色どうしを並べてできた環の, 互いに向かい合う色を何というか。技

☐(4) 右の図は, 黄, 青, 赤の3色のセロファンを重ねた様子である。3色の重なった部分の明度が低くなった。このような色の混色を何混色というか。技

赤
黄
青

☐(5) 右の図のようなプレートを制作し, 「HOUSE」という文字を黄でぬった。次のそれぞれの条件で考えたとき, 周りを何色でぬればよいか。下の語群から最も適当な色をそれぞれ選びなさい。思

① 周りを高明度にして, 明るい感じにまとめたい。

② 周りを低彩度にして, HOUSEという文字を目立たせたい。

③ 周りを補色にして, 激しい色の組み合わせにしたい。

白　　青紫　　こげ茶　　黒

❷ 生活を便利にするデザインについて, 次の各問いに答えなさい。

☐(1) 視覚伝達デザインの例を2つあげなさい。技

☐(2) 次の説明は, 何デザインについて述べているか答えなさい。技

① ある特定の人が感じる不便さを取り除く。

② 生産工程の効率性, 機能性, 装飾性を備えたデザイン。

☐(3) ユニバーサルデザインとは何か, 簡潔に説明しなさい。技

❸ 視覚伝達デザインについて, 次の各問いに答えなさい。

☐(1) 次のような説明のポスターの例を1つずつあげなさい。技

① 政治に関するもの

② 啓蒙に関するもの

☐(2) ポスターをデザインする上で重要な条件として間違っているものを1つ選びなさい。思

㋐ 周りの環境となじむように, 色味を抑える。

㋑ 強い印象を与えるもの。

㋒ 独創的で, 新鮮な感覚のもの。

☐(3) 画面の構成は大きくするべきか, 小さくするべきか, 答えなさい。思

☐(4) その美しさによって, ポスターの完成度を大きく左右するものは何か, 答えなさい。技

☐(5) 「レイアウト」を日本語で何というか。漢字4文字で答えなさい。技

❹ いろいろなデザインの手段について，次の各問いに答えなさい。

□(1) 視覚的効果を考えて，文字をデザインして描くことを何というか。技

□(2) ポスターのように，視覚的に情報を伝えるデザインを何というか。技

□(3) 視覚的に情報を伝えるデザインといえないのは，次の⑦〜⑤のうち
どれか。1つ選び，記号で答えなさい。思

 ⑦ 非常口を示すマーク ⑦ マグカップの柄

 ⑦ 駅構内の案内表示板 ⑤ 都道府県のシンボルマーク

□(4) 次のようなデザインをそれぞれ何というか。技

 ① 使いやすく，使う人の安全面が考えられたデザイン

 ② 自然と都市の調和と景観の良さが考えられたデザイン。

 ③ 地球規模の環境問題に対応するために考えられたデザイン。

□(5) 次のア〜エは，(4)の①〜③のどのデザインであると考えられるか。
それぞれ番号で答えなさい。思

 ⑦ 街の並木ほどに高さを抑え，外観を落ち着いた色にした
マンション

 ⑦ 指をかけるへこみをつけたペットボトル

 ⑦ くり返し使えるカイロ

 ⑤ 左右がマークで見分けられるようにしてある靴

色や形の印象を言葉
で説明できるようにな
るといいね！

浮世絵（浮世絵はすごい／北斎の大波）

（　　）にあてはまる語句を答えよう。

1 まとめる インプット　浮世絵の鑑賞

教科書 2・3 上 p.24～31

☐ **浮世絵の鑑賞**　浮世絵を観察する時は，構図や色彩，線，彫りや ①（　　　　　　　）に着目する。浮世絵は，②（　　　　　　　）時代に盛んになった絵画様式で，おもに ③（　　　　　　　）版画でつくられた。描かれている内容は，全国の名所や歌舞伎役者，街の美人などで，当時の流行を読み取ることができる。

④（　　　　　　　）世紀後半になると，海外へ渡り，その大胆な構図や繊細な技法に注目が集まり，⑤（　　　　　　　）という一大ブームを巻き起こした。フランスの印象派の画家たちの作品に画中画としてしばしば登場したり，19 世紀の画家ゴッホによって油絵具で模写されたりしたことでも知られている。

> **要点**　流行や風俗が描かれた浮世絵は，庶民の生活の反映でもある。

2 ビジュアル インプット　浮世絵の技法

教科書 2・3 上 p.25, p.54

☐(1)　**一版多色刷と多版多色刷**
・一版多色刷…一枚の版を繰り返し使い，一枚の刷り紙に順に色を重ねていく方法。輪かく線を彫った版に筆で淡い色から置き刷る。
・多版多色刷…色の数だけ版を用意し，一枚の刷り紙に順に繰り返し刷っていく方法。浮世絵は，特にこの方法でつくられる。

葛飾北斎「神奈川沖浪裏」

グレー 2　水色　グレー 1

ベージュ　濃紺　藍色

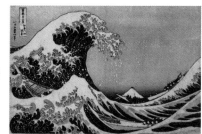

Image : TNM Image Archives

☐(2)　**制作過程**　浮世絵は，作者（絵師）一人によってつくられるものではない。出版社にあたる版元の指示で，絵師，彫師，摺師と工程が分業されていた。
・絵師…一般的に，作者として名前を知られる。版元から依頼を受け，⑥（　　　　　　　）一色の下絵を描き，作品の構成を決める。そして，決定稿となる版下絵を制作する。
・彫師…版下絵を裏返して ⑦（　　　　　　　）に貼り，主版といわれる墨線の版を彫る。絵師（作者）が配色の指示をした後，色数に応じて色版を彫る。
・摺師…初めに，基準となる主版をすり，次に面積の小さい順に色版をすり重ねていき，浮世絵が完成する。

> **要点**　浮世絵は木版画でつくられ，絵師・彫師・摺師の分業によって完成される。

浮世絵（浮世絵はすごい／北斎の大波）

大切 **❶【浮世絵の鑑賞】** 浮世絵の鑑賞について，次の各問いに答えなさい。

☐(1) 浮世絵はどんな種類の版画か答えなさい。　　　　　　　（　　　　　　　）

☐(2) 浮世絵は一般的に，一版多色刷と多版多色刷のどちらの技法が用いられているか。

（　　　　　　　）

☐(3) 浮世絵について説明した㋐〜㋓の文のうち，正しいものをすべて選び，記号で答えなさい。

（　　　　　　　）

　㋐　浮世絵は，色ごとに版をつくって順に重ねて刷っていく。これを，一版多色刷という。

　㋑　浮世絵の代表的なものである「神奈川沖浪裏」は，6つの色でできている。この場合，版の数は6枚になる。

　㋒　「神奈川沖浪裏」の作者は，葛飾北斎である。

　㋓　浮世絵は平安時代に発達した。

❷【木版画の技法】 木版画の技法について，次の各問いに答えなさい。

☐(1) 木版画の版をつくるときに使用される版木には，どのような版が最も適切か。（　　）にあてはまる言葉を答えなさい。

かたさは（　　　　　　　）く，木目が（　　　　　　　）になっている板。

☐(2) A〜Dにあてはまる彫刻刀の名称を，下の㋐〜㋓からそれぞれ選び，記号で答えなさい。

A（　　　）　　B（　　　）　　C（　　　）　　D（　　　）

A　　　　　　　　B　　　　　　　　C　　　　　　　　D

　㋐　平刀　　　㋑　丸刀　　　㋒　切り出し刀　　　㋓　三角刀

☐(3) 次の図A〜Cは，彫刻刀で彫った断面と刷ったときの様子である。それぞれの形をつくる彫刻刀の名称を，(2)の㋐〜㋓から選び，記号で答えない。

図A（　　　）　　　　　　　図B（　　　）　　　　　　　図C（　　　）

断面　刷り　　　　　　　　断面　刷り　　　　　　　　断面　刷り

☐(4) ばれんの刷る方向で正しいのはどれか。㋐〜㋓の記号で答えなさい。　（　　　　　　　）

　㋐　円を描くように範囲を広げながら刷る。

　㋑　上下左右にばれんをまっすぐ移動させながら刷る。

　㋒　紙の中心からジグザグにばれんを自由に動かし，まんべんなく刷る。

　㋓　紙の上から下に向かって，左から右へ一定方向にばれんを動かして刷る。

水墨画の鑑賞と表現
（水と筆をあやつる）

時間
10分

解答
p.21

（　）にあてはまる語句を答えよう。

1 ［ビジュアルインプット］ 水墨画の鑑賞

教科書2・3上 p.20〜21　▶▶①

□　水墨画は，① (　　　　　　) 時代に発達した絵画形式である。
② (　　　　　　) と水だけで描かれるのが特徴で，単色の美しい濃淡や
③ (　　　　　　) ，ぼかしによって，奥行きや質感を表現できる。また，
筆づかいによってかすれや勢いのある線が描けるなど，表現の幅が非
常に広い。

たとえば，④ (　　　　　　) の《秋冬山水図・冬景図》は，ダイナミッ
クな筆づかいによる強い輪かく線で岩の重なりが表現され，多くの水
で墨を薄めた⑤ (　　　　　　) の表現によって，奥行きのある空間が
演出されている。

また，水墨画は，鑑賞用の絵画作品としてではなく，実用品にも彩りを与えた。たとえば，安土・
桃山時代の画家の長谷川等伯による《⑥ (　　　　　　) 図屏風》は，日用品である屏風とし
て制作されたものである。

要点	水墨画は，室町時代に発達した。

2 ［まとめるインプット］ 水墨画の表現

教科書2・3上 p.20〜21　▶▶②

□　水墨画の表現技法は幅が広く，一般的には紙に描かれることが多い。

・にじみ…墨をたっぷりの⑦ (　　　　　　) でといて，紙の上ににじませる技法。筆で描く
　場合とは異なり，偶然性によって形が変化する。陰影や気配を描く際に使われる技法である。

・線…輪かく線や細部の描写で使われる技法。筆の⑧ (　　　　　　) や筆づかいの勢いを変
　化させることで，線の太さや表情を変えることができる。繊細な表現からダイナミックな
　表現まで，様々な線を引くことができる。

・濃淡…墨の濃さは，混ぜる水の量によって⑨ (　　　　　　) ができる。これによって陰影
　を表現したり，濃さの異なる線を描いたりすることができる。遠景に淡い墨で陰影をつけ
　たり，遠近感を強調するために明暗の対比を強くしたりする。

・余白…墨をのせずに，⑩ (　　　　　　) の色をそのまま残した部分。奥行きや，空間の広が
　りを演出できる。

要点	墨の特性を理解して，豊かな表現をしよう。

液体の特徴を想像
してみよう！

水墨画の鑑賞と表現（水と筆をあやつる）

❶【水墨画の鑑賞】水墨画の鑑賞について，次の各問いに答えなさい。

☐(1) 水墨画が発達したのは，何時代か。 （　　　　　）

☐(2) 水墨画は，一般的に何に描かれているか。 （　　　　　）

☐(3) 水墨画について述べた説明文として，正しいものを選び，記号で答えなさい。 （　　　　　）

　　㋐　水墨画は鑑賞用の絵画作品であり，日用品には使われない。

　　㋑　細密な描写が可能である。

　　㋒　着彩には，顔彩が用いられる。

☐(4) 《秋冬山水図・冬景図》の作者を答えなさい。 （　　　　　　　　　）

☐(5) 《秋冬山水図・冬景図》では，遠近感を出すために，墨の濃淡による陰影のほかにどのような技法が用いられているか。 （　　　　　　　　　）

❷【水墨画の表現】水墨画の表現について，次の各問いに答えなさい。

☐(1) 墨の濃淡を調整する時，何を混ぜるか。 （　　　　　　　）

☐(2) 水墨画の制作において，次のような表現をしたい場合，どのような技法が有効か。下の語群から選び，答えなさい。

　　①　無限に広がる奥行きを表現したい。 （　　　　　　）

　　②　家屋の細部を描写したい。 （　　　　　　）

　　③　遠景の山の陰影を描きたい。 （　　　　　　）

　　④　ぼんやりとした木々の気配を描きたい。（　　　　　　）

実際の作品を思い浮かべながら考えよう！

にじみ	線	余白	濃淡の調整

☐(3) 水墨画の表現についての説明として，正しいものをすべて選びなさい。 （　　　　　　）

　　㋐　墨には流動性があるため，細密画には向かない。

　　㋑　濃淡を調整した墨を紙全体にぬり，余白を残さないようにする。

　　㋒　淡く表現したいときは，墨を水で薄めて描く。

　　㋓　線の太さは，常に一定になるように気を付ける。

　　㋔　強い線によって明暗の対比を強くすると，遠近感が強くなる。

☐(4) ぼかしの技法を使う際，墨をのせる前に，紙にどんな処理をする必要があるか。

（　　　　　　　　　　）

☐(5) 水墨画において，次のような表現をした場合，どのような印象をつくることができるか。下の語群から1つずつ選び答えなさい。

　　①　勢いのある筆づかいで，かすれた線を引いた。 （　　　　　　）

　　②　ぼかしの技法を用いて，風景を描いた。 （　　　　　　）

かたい印象	幻想的な印象	動きのある印象

水墨画の技法（水墨画の表現）

（　　）にあてはまる語句を答えよう。

1 ビジュアルインプット **墨の濃淡の調節**　教科書2・3上 p.55 ▶▶① ②

☐(1) **墨の濃淡**　水墨画は着彩をほどこさず，墨と水のみで描かれるが，あらゆる技法によって，単色であるにもかかわらず豊かな表現が可能である。

特に，墨をとく①（　　　　　）の量を調整することで濃淡を調節し，描く内容や部分に適した濃さの墨を準備することができる。

まず，②（　　　　　）で濃い墨をつくる。それを筆で③（　　　　　）に取って，水を加える。水と墨の量を調整し，濃，中，淡の3種類の濃さの墨を用意しておくとよい。

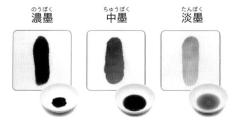

のうぼく **濃墨**　ちゅうぼく **中墨**　たんぼく **淡墨**

☐(2) **にじみ**　水墨画の技法のひとつに，「にじみ」がある。紙の上に墨を置いて，有機的な形に自然に紙ににじませる。墨のにじみ方は，紙の種類によって異なり，洋紙はにじみにくく，和紙はにじみやすいものが多い。また，和紙の種類によっても，全く異なるにじみ方をする。

洋紙　目の細かい和紙　目のあらい和紙

要点　墨に混ぜる水の量を調整することで，豊かな濃淡を表現することができる。

2 ビジュアルインプット **水墨画の表現**　教科書2・3上 p.55 ▶▶③

☐　墨の濃淡の調整や筆づかい，そして濃さの異なる墨の重ね方によって，描く内容に応じた幅の広い表現ができる。

・没骨法…輪郭を描かずに，墨の濃淡だけを用いて対象を描く方法。

・破墨法…濃さの異なる墨を重ねて描く技法。これによって，立体感を出したり，質感を表現したりすることができる。

・積墨法…先にぬった墨が完全に乾いた後に，濃さの異なる墨を重ねて描く技法。これによって，重厚感のある表現ができる。

要点　墨の重ね方によって，表現の幅を広げることができる。

水墨画の技法

大切 **①【墨の濃淡】**墨の濃淡について，次の各問いに答えなさい。

□(1)　墨に水を混ぜることで調整できることは何か。　　　　（　　　　　）

□(2)　濃い墨をつくるために用いるものは何か。　　　　　　（　　　　　）

□(3)　3段階の濃さの墨を用意するとき，二番目に濃い墨を何と呼ぶか。（　　　　　）

□(4)　3段階の濃さの墨を用意するとき，三番目に濃い墨を何と呼ぶか。（　　　　　）

□(5)　濃さの異なる墨を入れておく器を何というか。記号で選び答えなさい。（　　　　　）

　　　㋐　パレット　　　㋑　絵皿　　　㋒　梅皿　　　㋓　シャーレ

②【墨のにじみとぼかし】墨のにじみとぼかしについて，次の各問いに答えなさい。

□(1)　湿らせておいた紙に墨を置いて，偶然性によって広げる技法は「にじみ」か「ぼかし」の
　　　どちらか。　　　　　　　　　　　　　　　　　　　（　　　　　）

□(2)　ぼかしによって表現できるのは，どのような印象か。記号で答えなさい。（　　　　　）

　　　㋐　幻想的　　　　㋑　硬質　　　　㋒　重厚

□(3)　墨がにじみやすいのは，洋紙と和紙のどちらか。　　（　　　　　）

□(4)　墨がにじみやすいのは，目の細かい和紙と目のあらい和紙のどちらか。（　　　　　）

③【水墨画の技法】水墨画の技法について，次の各問いに答えなさい。

□(1)　輪かくを描かずに，墨の濃淡だけで描く技法を何というか。（　　　　　）

□(2)　完全に乾いていない墨の上に，濃さの違う墨を重ねて描く技法を何というか。

　　　　　　　　　　　　　　　　　　　　　　　　　　　（　　　　　）

□(3)　完全に乾いた墨の上に，濃さの違う墨を重ねて描く技法を何というか。（　　　　　）

□(4)　次のような表現をしたい場合，どの技法が適切か。記号で答えなさい。

　　　①　枝葉をシルエットとして描きたい。　　　（　　　）

　　　②　中景〜遠景の風景を強調せずに描きたい。　（　　　）

　　　③　空を飛ぶカラスの群れを描きたい。　　　　（　　　）

　　　④　木の幹の木肌を重厚に描きたい。　　　　　（　　　）

　　　⑤　軽やかな印象で，一枚の葉を立体的に描きたい。（　　　）

技法の名前は，特徴と一緒に暗記しよう！

　　　　㋐　没骨法　　　　㋑　破墨法　　　　㋒　積墨法

□(5)　次のような表現の変化を加えたいときは，何を変えたらよいか。下の語群から選び答えな
　　　さい。

　　　①　線の太さ　（　　　　　）　　②　かすれ　（　　　　　）

　　　③　陰影の諧調　（　　　　　）　　④　墨のにじみ方　（　　　　　）

　　　　筆づかい（勢い）　　筆の太さ　　濃淡　　紙の種類

日本画の鑑賞と表現

❶ 浮世絵の鑑賞について，次の各問いに答えなさい。

□(1) 浮世絵の説明として正しいものをすべて選び，記号で答えなさい。囲

　　㋐　肉筆画である。　　　　㋑　時代の風俗や流行が描かれている。

　　㋒　一人の作者が全ての工程を担っている。

□(2) 次の作品は，何が描かれているか。下の語群から選びなさい。囲

　　A　東州斎写楽《三代目大谷鬼次の江戸兵衛》

　　B　喜多川歌麿《ポッピンを吹く女》

　　C　葛飾北斎《富嶽三十六景》

　　　　㋐　町の美人　　　　㋑　名所　　　　㋒　歌舞伎役者

□(3) 浮世絵がもたらした，芸術のムーブメントを何というか。技

□(4) 浮世絵が盛んになったのは，何時代か。技

□(5) 浮世絵は，どのような技法で描かれているか。技

□(6) 歌川広重の《名所江戸百景　大はしあたけの夕立》を油絵で模写した，オランダの画家の名前を答えなさい。技

❷ 浮世絵の技法，次の各問いに答えなさい。

□(1) 一版多色刷と多版多色刷の説明は，それぞれどちらか。

　　㋐　一枚の版を繰り返し使い，一枚の刷り紙に順に色を重ねていく。囲

　　㋑　色の数だけ版を用意し，一枚の刷り紙に順に繰り返し刷っていく方法。囲

□(2) 浮世絵でよく用いられる技法は，一版多色刷と多版多色刷のどちらか。囲

□(3) 一般的に「作者」として名前があげられるのは，絵師・彫り師・摺り師のうちどれか。囲

□(4) 絵師と彫り師が作成するものは何か。それぞれ答えなさい。技

□(5) 絵師の作業工程を，正しい順に並べなさい。囲

　　㋐　墨一色の下絵を描き，構成を決定する。　　　　㋑　版元からの依頼を受ける。

　　㋒　版下絵を制作する。

❸ 水墨画の鑑賞，次の各問いに答えなさい。

□(1) 水墨画が発達したのは何時代か。技

□(2) 水墨画の画材は何か。技

□(3) 《秋冬山水図・冬景図》と《松林図屏風》の作者を答えなさい。技

□(4) 水墨画では，白い色をどのように表すか。余白・白い絵の具のいずれかで答えなさい。囲

□(5) 水墨画は着彩がされるか，されないか。囲

□(6) 水墨画の説明として間違っているものを選びなさい。囲

　　㋐　鑑賞の対象としてだけではなく，屏風などの日用品に用いられる。

　　㋑　肉筆画である。　　　　㋒　写実的な表現には向いていない。

□(7) 墨の濃淡によって表現できるものは，遠近感の他に何があるか。技

□(8) 余白の効果について説明しなさい。技

　　成績評価の観点　技…知識・技能　囲…思考・判断・表現

❹ 水墨画の技法，次の各問いに答えなさい。

☐(1) 濃い墨をつくる際に，何によってつくるか。⬚技

☐(2) 輪郭を描かず，墨の濃淡だけで描く技法を何というか。⬚技

☐(3) 濃さの異なる墨を入れておく器を何というか。⬚技

☐(4) 完全に乾いていない墨の上に，異なる濃さの墨を重ねて描く技法を何というか。⬚技

☐(5) 完全に乾いた墨の上に，異なる濃さの墨を重ねて描く技法を何というか。⬚技

☐(6) 《秋冬山水図・冬景図》は，どのように遠近感が表現されているか，簡潔に説明しなさい。⬚技

❶	(1)		3点	(2)	A		3点	B		3点
	C		3点	(3)			3点	(4)		3点
	(5)		3点	(6)			3点			

❷	(1)	一版多色刷	3点		多版多色刷		3点	(2)		3点
	(3)		4点	(4)	絵師		4点	彫り師		4点
	(5)	→ →	5点							

❸	(1)		3点	(2)		3点	(3)			3点
	(4)		3点	(5)			3点	(6)		3点
	(7)		3点	(8)						4点

❹	(1)		4点	(2)		4点	(3)			4点
	(4)		4点	(5)			4点			
	(6)									5点

日本美術では，墨が大活躍しているね！

85

人の動きをとらえる（瞬間の美しさを形に）

時間 **10分**　解答 p.22

（　　）にあてはまる語句を答えよう。

1 まとめる インプット **人体の観察**　　　　　　　　　　　教科書2・3上 p.10～11　▶▶

☐　**動きの観察**　人の一瞬の動きを観察していると，大きく分けて「のびる」と
「① （　　　　　　）」の二つに分類される。前者は，エネルギーを一気に出そうとする
② （　　　　　　）のある瞬間で，後者は，今まさに動き出そうとしている ③ （　　　　　　）
のある瞬間である。

また，人の動きには美しさや感動を生む瞬間がある。それらを表現するには，人の身体の
形や ④ （　　　　　　）を意識して観察することが重要である。

実際に彫刻で表現するときは，⑤ （　　　　　　）の位置や ⑥ （　　　　　　）のボリュームを
意識するとよい。それらを観察し，自分が表現したい瞬間を見つけるためには，デジタル
カメラなどの連写機能が便利である。

> **要点**　人体の動きには，のびるとためるの二種類がある。

2 まとめる インプット **人物をつくる**　　　　　　　　　　　　教科書2・3上 p.56　▶▶

☐　人体をモチーフに造形物を制作する際は，人体らしく見せるための特徴を把握することが
重要である。特に，⑦ （　　　　　　）の構造や関節の動きを把握することで，生き生きとし
た人体を表現することができる。紙粘土を用いて人体の模型をつくる際は，以下のような
工程で制作する。

① 動いている人体を観察し，スケッチ（クロッキー）をしながら構成を練る。この段階
では，細部を描写する必要はなく，全体の雰囲気や特徴をとらえられればよい。

② 土台の上で，つくりたい形に ⑧ （　　　　　　）で ⑨ （　　　　　　）をつくる。そこに，
しゅろ縄や麻紐を巻き付ける。

③ 粘土を心棒に絡ませるようにつける。

④ ⑩ （　　　　　　）や身近にあるものを使って細部の表現をする。

⑤ 手や道具を使いながら，全体のバランスを整えて造形し，完成させる。

> **要点**　人体を観察するときは，骨格や関節に着目するとよい。

順番が入れ替わったら，作りにくいよ！

マニエリスム
なるほど
ミュージアム
マニエリスムは，ルネサンス後期の美術で，主にイタリアで発達した。奥行きの閉ざされた空間表現や，曲が
りくねり，長く引き伸ばされた人体表現が特徴である。代表作は，パルミジャニーノ《長い首の聖母》（1534
～40）やブロンズィーノ《愛の寓意》（1540～45）など。

ぴたトレ 2

問題にトライ

人の動きをとらえる

時間 **15分**　解答 p.22

大切 **①** 【人体の観察】人体の観察について，次の各問いに答えなさい。

□(1) 人体の動きのうち，「のびる」と「ためる」は，どのような印象を与えるか。緊張感か躍動感のいずれかを答えなさい。

のびる…（　　　　　　　）　　　ためる…（　　　　　　　）

□(2) 動いている人体をじっくり観察するためには，デジタルカメラのどんな機能を使うと便利か。

（　　　　　　　　　　）

□(3) 動いている人体を観察してスケッチすることを何というか。（　　　　　　　）

□(4) 観察する際，身体の形のほかにどこに着目するとよいか。（　　　　　　　）

□(5) 躍動感あふれる人体を表現する際は，（　　　　　　）のボリュームと（　　　　　　）の位置を意識するとよい。（　）にあてはまる言葉を，以下の語群から選び，答えなさい。

骨格	関節	髪の毛	筋肉	しわ

□(6) 動いている人物のスケッチの説明として正しいものを選び，答えなさい。（　　　）

　㋐　質感をとらえる。

　㋑　全体の印象や動きをとらえる。

　㋒　細部をしっかりと描く。

② 【人物をつくる】人体の模型の制作について，以下の各問いに答えなさい。

□(1) 人体の模型を粘土で制作するとき，骨格として初めに形成するものを何というか。

（　　　　　　　　　　）

□(2) (1)は，一般的にどんな材料でつくられるか。（　　　　　　　　　）

□(3) 粘土で肉付けする以前に，(1)＝(2)にどんな加工をするか。（　　　　　　　）

□(4) 粘土で肉付けする際，細部の表現をする際に，どんな道具を用いるか。（　　　　　）

□(5) 粘土で人体の模型を制作する以下の手順を，正しい順に並べなさい。

（　　　→　　　→　　　→　　　→　　　→　　　）

　㋐　全体のバランスを整える。

　㋑　針金で骨格をつくる。

　㋒　粘土をつける。

　㋓　針金に麻ひもなどを巻き付ける。

　㋔　へらなどで細部をつくる。

　㋕　スケッチをしながら構想を練る。

ヒント　◆ 大まかな形を先に作って，だんだん具体的になっていく。

日本の美意識（季節を楽しむ心）

（　）にあてはまる語句を答えよう。

1 まとめる インプット **四季の観察**

教科書 2・3上 p.34〜35　▶▶

☐(1) **四季の特徴**　自然や四季を感じさせる形や①（　　　　　）に着目しながら，造形物の美しさをとらえる。また，どんな②（　　　　　）が使われ，どんな用具の特性が活かされているかという点にも着目したい。形や色のデザインはもちろんのこと，素材の選び方にさえ，四季の特徴が反映されている。

日本の四季は，豊かな形や色彩に恵まれており，季節ごとの③（　　　　　）を感じ，楽しむことができる。日本文化の中には，自然を愛し，四季折々の美しさを取り入れて生活するという考え方がある。

☐(2) 日本独特の美しい四季によって，日本独特の④（　　　　　）が生まれ，季節ごとの行事や食文化も生まれた。

> **要点**　日本の風土には四季折々の色や形の変化がある。

2 まとめる インプット **四季の表現**

教科書 2・3上 p.34〜35　▶▶

☐(1) **四季を意識したデザイン**　桜や桃や梅の花の色であるピンクは春を連想させ，紅葉の赤やだいだいが秋を連想させるように，季節には，それぞれを連想させる色がある。また，涼しげな演出をするために，夏に青い色を使用したデザインを目にする機会も多い。

また，色のみではなく，その季節を連想させるモチーフがそのまま模様などのデザインに使われることも多い。たとえば，扇子や浴衣の模様には涼しげな水面の模様が採用されたり，その季節の花がプリントされたりしている。

☐(2) **和菓子の世界**　日本文化には，食事の場面でも自然の美しさを味わう工夫があり，色・形・味・香りに至るまでデザインされ，あらゆる意味を込められた名前も面白い。

	春	夏	秋	冬
色	ピンク，うぐいす色	青，緑	赤，だいだい，黄	白，水色
花・植物	桜，梅，桃，チューリップ	ひまわり，茶，かきつばた	紅葉，秋桜，彼岸花	さざんか，シクラメン
材質	練切，求肥	ゼリー，錦玉	ういろう，羊羹	薯蕷，雪平
味	桜，梅，いちご	抹茶，ラムネ	サツマイモ，栗	あん，柚子
形	桜の形	四角	紅葉	雪の結晶
行事	花見，ひな祭り	七夕，祭り，花火	月見，紅葉狩り，ハロウィン	七五三，クリスマス，正月
キーワード	開花，芽吹き，出会い	海開き，夏休み，自由	文学，実り，収穫	謹賀新年，雪，たき火

> **要点**　四季それぞれをイメージさせる色や形がある。

日本の美意識（季節を楽しむ心）

❶【四季の観察】四季の観察について，次の各問いに答えなさい。

☐(1)　四季の自然や，それらを表現された造形物には，色や素材の他にどんなことが工夫されているか。　　　　　　　　　　　　　　　　　　　　　　　　　　（　　　　　　）

☐(2)　日本の四季の変化を感じさせるものとして間違っているものを選びなさい。　（　　　）
　　　㋐　花　　　　㋑　建築物　　　　㋒　食事　　　　㋓　行事

☐(3)　季節感の表現に関する説明として，正しいものには○を，間違っているものには×を書きなさい。
　　　①　自然物以外のモチーフはふさわしくない。　　　　　　　　　　　　（　　　　）
　　　②　夏は暑いので，涼しげな青系統の色をポイントにした。　　　　　　（　　　　）
　　　③　自然物のモチーフは，色と形の両方を再現する必要がある。　　　　（　　　　）
　　　④　配色だけでも季節感を表現できる。　　　　　　　　　　　　　　　（　　　　）

☐(4)　春物の服をデザインするのにふさわしい色を以下の語群から選び，記号で答えなさい。
　　　㋐　青　　　　㋑　ピンク　　　　㋒　うぐいす色　　　　㋓　黄　　　（　　　　）

☐(5)　夏らしさを表現するために用いられる緑色は，何に由来するものか。（　　　　　　）

☐(6)　秋の風情を表現したい場合，暖色と寒色のどちらが適切か。　　　（　　　　　　）

☐(7)　冬らしさを表現する要素として適切なものをすべて選び，答えなさい。　（　　　　）
　　　㋐　毛糸　　　　㋑　黄色　　　　㋒　リネン　　　　㋓　白　　　　㋔　ガラス製の皿

❷【四季の表現】四季の表現について，次の各問いに答えなさい。

☐(1)　和菓子の季節感は，どんな要素によって表現できるか。見た目以外に4つ答えなさい。
　　　（　　　　　　　　　　　　　　　　　　　　　　　　　　　　　　　　）

☐(2)　次にあげる味が，それぞれどの季節を連想させるか答えなさい。
　　　①　柚子　（　　　　　　）　　　②　よもぎ（　　　　　　）
　　　③　ラムネ（　　　　　　）　　　④　柿　　（　　　　　　）

☐(3)　夏の和菓子でよく使われる寒天，ゼリー，錦玉，わらびもちの
　　　見た目に関する共通点を書きなさい。　　　（　　　　　　　　　）

☐(4)　秋の和菓子の芋羊羹の色，香り，味をそれぞれ答えなさい。
　　　色　（　　　　　　）　香り（　　　　　　　）　味　（　　　　　）

☐(5)　道明寺という和菓子の季節，色，香りを答えなさい。
　　　季節（　　　　　）　色　（　　　　　　）　香り（　　　　　）

実際に食べているときの印象を想像しよう！

ヒント　❷　どんな素材で作られているか，その特徴を想像してみる。

（　　　）にあてはまる語句を答えよう。

1 まとめる/インプット **心地よい空間のデザイン** 　教科書2・3上 p.48～53 ▶▶ **①**

☐(1) 私たちが普段暮らしている場所には，人々への配慮や，自然との ①（　　　　　　　　）などを
工夫した空間デザインがされている。自分が生活している部屋などの狭いスペースから，
公園や広場といった広い空間に至るまで観察し，形や色彩，そして場の ②（　　　　　　　）
に着目する。ここでいう空間デザインとは，建築デザインやユニバーサルデザインも含む。

☐(2) 私たちが心地よいと感じる空間には，その場面に応じた適度な広さがある。美的な視覚の
面白さだけではなく，適切に配置された椅子や手すりなどの ③（　　　　　　　）デザイン，
そして，段差や障壁のない ④（　　　　　　　）デザインによる機能性や利便性がある。

☐(3) 自然を意識した空間デザインは，自然との調和を試みるもので，自然を取り入れたデザイ
ンや自然を模したデザインがある。

要点 　空間デザインは，人と自然の両方に配慮されている。

2 まとめる/インプット **パブリックアート** 　教科書2・3上 p.48～53 ▶▶ **②**

☐ 　私たちが目にするパブリックアートの特徴は，公園や広場や，駅や街などの広い
⑤（　　　　　　　）の場に存在するということだ。空間の中に突如現れる不思議なオブジェや，
大きな壁面を形成する ⑥（　　　　　　　）や天井画，そして公園の遊具や奇抜な建築物がそれ
にあたる。

・オブジェ…公園や街中で見かけることができる。人や動物を模したブロンズ像や，素材の
　持ち味を生かした無機質なものもある。公園の遊具など，遊ぶことのできるオブジェもある。

・壁画・天井画…巨大な壁や天井に配置されている。壁画の例としては，渋谷駅（東京）に
　ある ⑦（　　　　　　　）の《明日の神話》，天井画の例としては，マルク・シャガールが手が
　けたパリ（フランス）のオペラ座の天井画がある。

・建築物…不思議な色や形をしている建築物もまた，パブリックアートである。大阪万博の
　代名詞である ⑧（　　　　　　　）は，日本を代表するパブリックアートとしての建築物である。

要点 　パブリックアートは，広い空間に存在する。

空間デザイン（暮らしに息づくパブリックアート）

時間 **15分**　解答 p.23

大切 **①** 【心地よい空間のデザイン】心地よい空間のデザインについて，次の各問いに答えなさい。

□(1) 空間デザインに関する説明として，正しいものを選びなさい。　（　　　）

　⑦　審美性を追求するものである。

　④　人々への配慮がされている。

　⑦　自然環境との調和は見られない。

□(2) 床の凹凸をなくし，身体の不自由な人にも使いやすくするデザインを何というか。（　　　　　）

□(3) 手すりやいすなど，国籍や年齢や文化の違いに関わらず，誰にとっても便利なデザインを何というか。（　　　　　）

□(4) 自然との調和を試みる空間デザインとしてあげた次の例の説明として正しいものを，⑦〜⑦から選び，記号で答えなさい。

　①　屋上庭園（　　）　②　自然公園の遊歩道（　　）

　③　複雑で有機的な空間デザイン（　　）

　⑦　自然を模した空間デザイン。

　④　自然を取り入れた空間デザイン

　⑦　自然に寄り添う空間デザイン

② 【パブリックアート】パブリックアートについて，次の各問いに答えなさい。

□(1) 公園や街中などの公共の場に存在する，オブジェや壁画などの芸術作品を何というか。（　　　　　）

□(2) 大阪万博のシンボルである《太陽の塔》の作者の名前を答えなさい。　（　　　　　）

□(3) (2)の作品は，オブジェ，建築物，壁画のどれにあてはまるか。（　　　　　）

□(4) 次にあげるパブリックアートの作品の説明として正しいものを，下の語群から選び記号で答えなさい。

　①　草間彌生《赤かぼちゃ》（2006）　（　　）

　②　岡本太郎《明日の神話》（1969 〜 2006）　（　　）

　③　ロバート・インディアナ《LOVE》（1970）　（　　）

　④　狩野探幽《雲龍図》（1656）　（　　）

　⑤　ヨゼフ・マリア・オルブリッヒ《分離派会館》（1897 〜 98）（　　）

　⑦　建築物　④　壁画　⑦　天井画　⑤　オブジェ

□(5) パブリックアートの「パブリック（public）」（形容詞）を，日本語で何というか。

　（　　　　　）

ヒント　◆そのデザインの目的を考えてみる。

ぴたトレ
3
確認テスト

立体・イメージ・空間

時間 30分 ／100点
合格 70点
解答 p.23〜24

❶ 立体の表現について，以下の問いに答えなさい。

☐(1) 人体の動きで躍動感があるのは，「のびる」と「ためる」のどちらか。 技

☐(2) 人体の動きで緊張感があるのは，「のびる」と「ためる」のどちらか。 技

☐(3) 人体を彫刻で表現する際に意識するべきは，関節の位置や動きなどの骨格の他に何があるか。 思

☐(4) 粘土で人体の彫刻をつくるとき，土台の上に最初に何をつくるべきか。 思

☐(5) 粘土で肉付けをする前に，(4)にどのような加工をするべきか。 思

☐(6) 肉付けした粘土の細部は，どんな道具を使って加工するか。 思

☐(7) 動いている人物をスケッチする際に重点を置くべきなのは，細部の特徴か，全体の特徴か。 技

❷ 日本の四季の表現について，以下の問いに答えなさい。

☐(1) 日本独特の美意識についての説明として，間違っているものを選び記号で答えなさい。 技

　　㋐ 四季それぞれに特有の色や形がある。　㋑ 食文化や行事は，四季とは関係ない。

　　㋒ 四季折々の変化がある。

☐(2) 四季を意識したデザインに関する説明として正しいものを選びなさい。 技

　　㋐ その季節に実際に見られる自然物のみが，季節を連想させる色となる。

　　㋑ 四季を意識したデザインは，色，形，素材，香り，味と幅広く表現できる。

　　㋒ 機能性ではなく，その季節らしい雰囲気のみが追求される。

☐(3) 夏のイメージカラーとして青が用いられるとき，どのような印象を与えるか。 思

☐(4) 春の和菓子をつくるとき，どのような色・味の組み合わせが考えられるか。 思

❸ 空間デザインについて，以下の問いに答えなさい。

☐(1) 環境デザインに求められる二つの条件を答えなさい。 思

☐(2) 段差や障壁のないデザインを何デザインというか。 思

☐(3) 自然を取り入れた空間デザインとして間違っている
　　ものを1つ選びなさい。 技

　　㋐ 街中の花壇　　㋑ 屋上の農園

　　㋒ 山小屋　　㋓ 街路樹

☐(4) 自然に寄り添う空間デザインとして間違っているも
　　のを1つ選びなさい。 技

　　㋐ 田んぼの畦道　　㋑ 自然公園の遊歩道

　　㋒ 木と木のすき間に建てられた家

　　㋓ 山の斜面に沿ったトンネル

☐(5) 自然を模した空間デザインは，無機的か，有機的か，
　　いずれかを答えなさい。 思

　　成績評価の観点　技…知識・技能　思…思考・判断・表現

❹ パブリックアートについて，以下の問いに答えなさい。

☐(1) パブリックアートの「パブリック」には，どんな意味があるか。技

☐(2) パブリックアートが配置される空間の共通点を答えなさい。思

☐(3) 「太陽の塔」の作者名を答えなさい。技

☐(4) パブリックアートとしてのオブジェ，壁画，建築物の説明として適しているものを㋐〜㋒からそれぞれ選び，記号で答えなさい。技

　　① オブジェ　　　　② 壁画　　　　③ 建築物

　　㋐ 巨大な壁に配置されている。

　　㋑ 公園や街中で見かける。公園の遊具もこれに含む。

　　㋒ 人が中に入ることができて，不思議な色や形をしている。

☐(5) 次にあげる作品が，それぞれどの分野のパブリックアートに該当するか，㋐〜㋒からそれぞれ選び，記号で答えなさい。技

　　A　岡本太郎《明日の神話》（1969〜2006）

　　B　草間彌生《赤かぼちゃ》（2006）

　　C　岡本太郎《太陽の塔》（1970）

　　D　ヨゼフ・マリア・オルブリッヒ《分離派会館》（1897〜98）

　　㋐ 建築物　　　㋑ 壁画　　　㋒ オブジェ

立体的？
それとも平面的？

❶	(1)		4点	(2)		4点			
	(3)				4点		(4)		4点
	(5)				4点		(6)		4点
	(7)		4点						
❷	(1)		3点	(2)		3点			
	(3)				3点		(4)		5点
❸	(1)				6点		(2)		3点
	(3)		3点	(4)		3点	(5)		3点
❹	(1)		4点	(2)		4点	(3)		4点
	(4)	①	4点	②		4点	③		4点
	(5)	A	4点	B		4点			
		C	4点	D		4点			

ガウディの建築（時代を超えて美を探求する思い）

（　　）にあてはまる語句を答えよう。

1 まとめる インプット **アントニ・ガウディ**　　　　教科書 2・3 下 p.2〜5　▶▶**①**

□　アントニ・ガウディ（1852 〜 1926）は，①（　　　　　　　）の建築家。バルセロナを中心に活動し，数多くの独創的な建築物を残した。彼の作風は，自らが生まれ育ったカタルーニャの
②（　　　　　　　）から強い影響を受けており，そこからインスピレーションを得た作品群には，明るい色彩や③（　　　　　　　）をモチーフとしたデザインが数多くみられる。
1882 年に着工された代表作④（　　　　　）聖堂は，1984 年にユネスコの⑤（　　　　　　　）に登録され，現在も未完成である。

> **要点**　アントニ・ガウディの作品は，自然からインスピレーションを受けている。

2 まとめる インプット **アントニ・ガウディの作品**　　　教科書 2・3 下 p.2〜5　▶▶**②**

□　アントニ・ガウディの手がけた建築物は，⑥（　　　　　　　）と細かな装飾を多用した，生物的なデザインが特徴的である。形式的な建築や装飾とは大きく異なり，装飾一つをとっても，植物，動物，怪物，人間が写実的に表現されている。ガウディの自然を賛美する精神性が最もよく表れているのは，⑦（　　　　　　　）教会地下聖堂の，ガウディ設計部分だ。傾斜した柱や壁，使用されている粗削りの石は，洞窟を想起させる仕上がりとなっている。

・サグラダ・ファミリア聖堂（1883 〜）…ガウディが生涯をかけて取り組んだ作品。聖堂としてのみならず，⑧（　　　　　　　）としての一面も持つ。現在も建設途中である。その生物的な外観のみならず，枝を広げているような形態の柱など，内装も生物的である。三ヶ所ある正面部分のうちの一つをガウディ本人が手がけた。表現されているのはキリスト教の物語で，人間や動物，植物を表現した多くの彫刻群が配置されている。

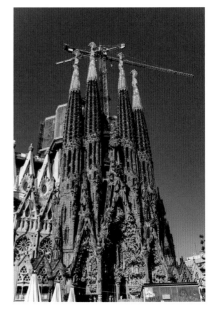

・カサ・バトリョ（1904〜1906）…バルセロナ市の個人宅。ガウディが⑨（　　　　　　　）を手掛けた。海のイメージで，色モルタルの下地の外壁が曲線を描いており，ステンドグラスの装飾も施されている。

・カサ・ミラ（1906〜1910）…岩の塊のような外観が特徴的で，バルコニーが波のうねりのようにせり出し，建築物のほぼ全体が曲線で構成されている。

> **要点**　ガウディの建築物は，多くの曲線で構成されている。

ガウディの建築（時代を超えて美を探求する思い）

時間 **15分**　解答 p.24

①【アントニ・ガウディ】建築家アントニ・ガウディについて，次の各問いに答えなさい。

☐(1)　アントニ・ガウディはどの国の建築家か。　（　　　　　　）

☐(2)　ガウディが最も影響を受けたオーストリアの作曲家の名前を㋐〜㋓から選び，記号で答えなさい。　（　　　　　　）

　　　㋐　アマデウス・モーツァルト　　㋑　フランツ・ヨーゼフ・ハイドン
　　　㋒　リヒャルト・ワーグナー　　㋓　フランツ・ペーター・シューベルト

☐(3)　ガウディの代表作で，現在も建設工事が続いている建築物の名前を答えなさい。
　　　（　　　　　　）

☐(4)　ガウディの作品は，何からインスピレーションを得ているか答えなさい。　（　　　　）

☐(5)　(4)から影響を受けた装飾には，明るい色彩のほかに何のモチーフが見られるか。
　　　（　　　　　　）

☐(6)　(4)から影響を受けた建築物は，直線的か，曲線的か。　（　　　　）

②【アントニ・ガウディ】建築家アントニ・ガウディについて，次の各問いに答えなさい。

☐(1)　アントニ・ガウディの建築物についての説明として間違っているものを選び，記号で答えなさい。　（　　　　）

　　　㋐　これまでの建築物からは影響を受けていない独創的な建築物である。
　　　㋑　ネオゴシック美術と東洋の技術の影響を受けている。
　　　㋒　生物的な曲線や，自然をモチーフとした装飾が特徴的だ。
　　　㋓　自然をイメージした明るい色彩を多用している。

> ガウディの作品をよく見ると，何かに似ている？

☐(2)　サグラダ・ファミリア聖堂の「サグラダ・ファミリア」は，日本語でどういう意味か。
　　　（　　　　　　）

☐(3)　ガウディの代表作サグラダ・ファミリア聖堂の説明として正しいものを選び，記号で答えなさい。　（　　　　）

　　　㋐　ガウディの遺作であり，この建築物の完成したのちに彼は亡くなった。
　　　㋑　古典的で厳格な様式に基づいて設計されている。
　　　㋒　直線，直角，水平がほとんど使われていない。
　　　㋓　パブリックアートのような特徴的な外観だが，内装は伝統的な国際ゴシック様式だ。

☐(4)　カサ・バトリョの，曲線に整えられた外壁や，そこに貼られたタイルやガラスは，何をイメージしたものか。　（　　　　　　）

☐(5)　カサ・ミラの波打つような曲線を描く外壁や，せり出しているバルコニーといった外観は，何に例えられることが多いか。記号で答えなさい。　（　　　　　　）

　　　㋐　海　　㋑　山　　㋒　岩の塊　　㋓　森

☐(6)　ガウディが影響を与えた，シュルレアリスムのスペイン人の画家を答えなさい。
　　　（　　　　　　）

ぴたトレ
1
要点チェック

記念としての絵画作品
（あの日を忘れない）

時間
10分

解答
p.24

（　　）にあてはまる語句を答えよう。

1 まとめる インプット 記念としての絵画作品　　　教科書 2・3下 p.24〜29　▶▶①②③

☐ 絵画作品をはじめとする美術作品には，鑑賞する対象としてだけではなく，①（　　　　　　）としての一面がある。歴史的な一場面を描いた②（　　　　　　）や，同時代の事件や画家個人の死生観や思い出を描いたもの，そして，特定の人物を讃える③（　　　　　　）などがあげられる。いずれも，画家の主観や自由なイメージが反映されている点にも着目する。

・歴史画…一般的に，④（　　　　　　）や神話画を指すことが多い。また，歴史上の一事件を厳密に描いたものを指すこともある。古典古代の主題が伝統的な画風で描かれることが多く，西洋画の中では最も高く評価されたアカデミックな分野である。⑤（　　　　　　）期以降に体系化された。ボッティチェリ（1445〜1510）の《ヴィーナスの誕生》（1485頃），レオナルド・ダ・ヴィンチ（1452〜1519）の《受胎告知》（1475〜85頃）など。

・同時代の事件や出来事を描いた絵…一般的に，画家が同時代の⑥（　　　　　　）を題材にしたもの。例えば，イギリスのロマン主義のターナー（1775〜1851）は，独自の作風によって多くの海難事故をドラマチックに描いた（例：《難破船》，1897）。また，フランスのロマン主義の画家ドラクロワ（1798〜1863）の代表作《民衆を導く自由の女神》（1830）は，⑦（　　　　　　）を主題としている。

・肖像画…肖像画とは，モデルを忠実に描くだけではなく，その身分や功績をたたえるものとして描かれることがある。その偉大さを表現するために，構図や顔立ちの描き方が⑧（　　　　　　）されることもある。ダヴィッド（1748〜1825）の描いた《サン＝ベルナール峠を越えるボナパルト》は，史実とは異なる設定で理想化されて描かれている。レンブラント（1606〜1669）の代表作《夜警》（1642）は，もっとも有名な⑨（　　　　　　）の一つだが，主役である隊長よりも謎の少女が強調されて描かれていると指摘されている。

> **要点**　　古典古代および同時代の出来事は，しばしば理想化して描かれた。

2 まとめる インプット パブロ・ピカソの《ゲルニカ》（1937）　　教科書 2・3下 p.24〜29　▶▶②

☐ ⑩（　　　　　　）の画家パブロ・ピカソ（1881〜1973）は，14歳の頃から画才を発揮し，生涯を通じて，数多くのスタイルで制作した。ゲルニカ（1937）は，ピカソの祖国の古都ゲルニカが空爆を受けてすぐに描かれた大作だ。彩色された試作も含め，多くのデッサンが描かれ，最終的には⑪（　　　　　　）で描かれた。死んだ子供を抱いて泣く女性や，倒れた人物，そして駆ける人物が悲観的に描かれ，馬や牝牛といった動物が寓意的・象徴的に配置されている。

> **要点**　　ピカソの《ゲルニカ》には，戦争の悲惨さが表現されている。

ぴたトレ
2
問題にトライ

記念としての絵画作品

時間 **15分**　解答 p.24

❶ 【歴史画】歴史画について，次の各問いに答えなさい。

□(1) 歴史上の出来事を厳密に描いた絵画のほかに，歴史画として数えられる分野を二つ答えなさい。　　　　　　　　　　　　　　　（　　　　　　　　　）

□(2) 歴史画についての説明として正しいものを選び，記号で答えなさい。（　　　）
　　⑦　アカデミックな分野である。
　　④　バロック期以降に確立された。
　　⑨　必ず史実が忠実に描かれている。

□(3) 歴史画の主題として間違っているものを選び，記号で答えなさい。（　　　）
　　⑦　聖書　　　④　静物　　　⑨　神話　　　④　古典古代の伝説

❷ 【同時代の事件や出来事を描いた絵画】同時代の事件や出来事を描いた作品について，次の各問いに答えなさい。

□(1) 同時代の事件や出来事を描いた作品についての説明として正しいものを選びなさい。
　　⑦　画家の主観が入ることなく，あくまでもジャーナリズムとして描かれた。（　　　）
　　④　画家が感じた戦争の悲惨さや自然の脅威が表現される。
　　⑨　神話の登場人物が写実的に描かれる。

□(2) 同時代の事件や出来事を描いた作品として正しいものを選び，記号で答えなさい。（　　　）

　　⑦　　　④　　　⑨　

□(3) パブロ・ピカソが祖国に空爆を受けてすぐに描いた戦争画の題名を答えなさい。
　　　　　　　　　　　　　　　（　　　　　　　　　）

❸ 【肖像画】肖像画について，次の各問いに答えなさい。

□(1) 肖像画についての説明として正しいものを選び，記号で答えなさい。（　　　）
　　⑦　その人物らしさをとらえ，誇張することなく描かれる。
　　④　しばしば理想化して描かれる。
　　⑨　肖像画は，ほとんど同じ一つの構図で描かれる。

□(2) 複数人の人物が描かれた肖像画を何と呼ぶか。　　　　（　　　　　　　　　）

□(3) 次のうち，肖像画として正しいものを選びなさい。　　　（　　　）
　　⑦　レオナルド・ダ・ヴィンチ《モナ・リザ》
　　④　フィンセント・ファン・ゴッホ《ひまわり》
　　⑨　クロード・モネ《印象・日の出》
　　④　ポール・セザンヌ《林檎とオレンジのある静物》

肖像画とは何か，
言葉で説明できる？

装飾（自分へ贈る卒業記念）

時間 **10分** | 解答 p.24

（　　）にあてはまる語句を答えよう。

1 まとめる インプット 様々な装飾様式

教科書2・3下 p.34〜35 ▶▶①

☐ あらゆる装飾の中でも，高貴さや神聖さを表す装飾は，①（　　　　　　）色もしくは黄金それ
自体を用いられることが多い。宗教画や日本画の屏風の背景など，金泥や金箔，それに金の
絵の具や金粉など，様々な材料で黄金が表現されてきた。

・琳派…桃山時代後期にはじまり，近代まで活動した流派。②（　　　　　　）の伝統を基盤
として，豊かな装飾性とデザイン性を持つ。特徴は，背景に③（　　　　　　）を用いること，
大胆な構図，型紙のパターンを用いたくり返しや，たらしこみの技法があげられる。琳派
の「琳」は，画家④（　　　　　　）に出来する。

代表的な作品：俵屋宗達《風神雷神図》（寛永年間頃），尾
形光琳《紅白梅図屏風》（江戸時代）。

・アール・ヌーヴォー…19世紀末〜20世紀初頭にかけて，ヨー
ロッパで開花した国際的な芸術運動。アール・ヌーヴォー
は，フランス語で「⑤（　　　　　　）」を意味する。
花や植物や虫をはじめとする⑥（　　　　　　）の有機的な
モチーフが好まれ，⑦（　　　　　　）的に表現された。また，
鉄やガラスを積極的に用いているという特徴も持つ。この
代表的な作品：ルネ・ラリック《トンボの精》（1897〜
98），エクトール・ギマールによる「パリの地下鉄駅入り口」
（1900），アルフォンス・ミュシャ《黄道十二宮》（1896）など。

要点 装飾デザインには，様々な材料・技法が用いられた。

2 まとめる インプット 装飾の表現

教科書2・3下 p.34〜35 ▶▶②

☐ これまでに学んだことを活かし，自分自身に贈る卒業記念品をつくる。形や色彩，そして
⑧（　　　　　　）の質感などを工夫しながら，ただ表面に⑨（　　　　　　）を描くだけではな
く，形そのものを変化させていく。例えば木に彫刻をほどこしたり，変形させたり，紙粘土
で肉付けしたりして，その上に絵の具で彩色することで，イメージを⑩（　　　　　　）的に
表現することができる。素材を組み合わせながら，写真を使用したり，文字による表現をし
たりしてもよい。

要点 イメージを立体で表現することで，装飾をつくる。

作りたいものを先に考えて，次に材料を考えよう！

記念としての絵画作品

時間 **15分**　解答 p.24〜25

大切 **①** 【様々な装飾様式】様々な装飾様式について，次の各問いに答えなさい。

☐(1)　高貴さや神聖さを表すために用いられてきた色は何色か。　　　　　（　　　　　）

☐(2)　(1)の色や黄金それ自体が，上記のような理由で用いられた地域は何処か。記号で選び，答えなさい。　　　　　　　　　　　　　　　　　　　　　　　　　　　　　（　　　　　）

　　　⑦　西洋　　　④　東洋　　　⑰　西洋と東洋　　　㋓　キリスト教　　　㋜　日本のみ

☐(3)　黄金の表現を追求した，《接吻》で知られるウィーン分離派の画家の名前を答えなさい。
　　　　　　　　　　　　　　　　　　　　　　　　　　　　　　　　　（　　　　　）

☐(4)　屏風の背景に，均一な金色を配色したい場合，一般的に何が用いられるか。（　　　　　）

☐(5)　19世紀末に開花した装飾様式アール・ヌーヴォーについて，次の3つの観点で特徴を説明しなさい。

　　　①　モチーフ　（　　　　　　　　　　　）

　　　②　形　　　　（　　　　　　　　　　　）

　　　③　素材　　　（　　　　　　　　　　　）

> アール・ヌーヴォーの作品を思い出して！

☐(6)　グラフィックデザインの領域においてフランスで活躍した，チェコ人のアール・ヌーヴォーのイラストレーターの名前を答えなさい。　　　　　（　　　　　）

☐(7)　琳派の「琳」は，誰の名前に由来するか。　　　　（　　　　　）

☐(8)　(7)の画家が手がけた，梅の花のかかれた屏風名を答えなさい。（　　　　　）

☐(9)　琳派の特徴の説明として，間違っているものを選びなさい。　　　　（　　　　　）

　　　⑦　金箔による黄金の背景。

　　　④　平安時代の貴族文化の中で開花した。

　　　⑰　豊かな装飾性と大胆な構図。

② 【装飾の表現】卒業記念品に施す装飾について，次の各問いに答えなさい。

☐(1)　自分自身に贈る卒業記念品についての説明として正しいものを選び，記号で答えなさい。

　　　⑦　木や紙粘土など一つの素材だけで制作する。　　　　　　　　　　（　　　　　）

　　　④　異なる素材を組み合わせてもよい。

　　　⑰　写真や文字は用いない。

☐(2)　観察や構想を練る最初の段階でするのは，どんなことか。　　（　　　　　）

☐(3)　塗装やニス塗りによる効果として間違っているものを選び，記号で答えなさい。（　　　　　）

　　　⑦　水や汚れから守る。

　　　④　見た目を美しくする。

　　　⑰　火に強くする。

☐(4)　素材の上にデザインした模様に合わせて，素材の形そのものを変化させると，その装飾はどのようになるか。
　　　　　　　　　　　　　　　　　　　　　　　　　　　　　　（　　　　　）

記念としての芸術作品

時間 30分 ／100点　合格 70点　解答 p.25

①　ガウディの建築について，次の各問いに答えなさい。

□(1)　アントニ・ガウディは，何人の建築家か。技

□(2)　ガウディの代表作にして，現在も建築工事が続いている建築物の名称を答えなさい。技

□(3)　ガウディの制作にインスピレーションを与えたものは何か。技

□(4)　ガウディの装飾デザインで多く見られるのは，何のモチーフか。技

□(5)　ガウディの以下の建築物の説明として正しいものを，㋐～㋒から選び記号で答えなさい。思
　　　①カサ・バトリョ　　　②カサ・ミラ　　　③コロニア・グエル教会地下聖堂

　　　㋐　洞窟のようなデザイン。　　　㋑　海をイメージして，タイルやガラスが貼られている。
　　　㋒　岩の塊に例えられる，曲線的な建築。

②　記念としての絵画作品について，次の各問いに答えなさい。

□(1)　歴史画は，史実を厳密に描いたものもあるが，それ以外にはどのような主題が好まれたか。二つ答えなさい。技

□(2)　歴史画の説明として正しいものを１つ選び，記号で答えなさい。思
　　　㋐　ジャーナリズムとして描かれる。　　　㋑　古い文学作品が主題である。
　　　㋒　西洋美術史の伝統で，最も高く評価されてきた。

□(3)　同時代の事件や出来事を描いた絵画の説明として，間違っているものを選び答えなさい。思
　　　㋐　戦争の悲惨さや，自然災害の脅威を伝える。
　　　㋑　画家の主観やイメージが入ることもある。
　　　㋒　象徴や寓意が用いられることはない。

□(4)　集団を描いた肖像画を何というか。技

□(5)　次にあげる絵画作品の説明として正しいものを選び，㋐～㋒から選び，記号で答えなさい。思
　　　①　ミケランジェロ《最後の審判》（1536-41）
　　　②　フェルメール《真珠の首飾りの女》（1665 頃）
　　　③　ゴヤ《1808 年 5 月 3 日》（1814）

　　　㋐　戦争の悲惨さを伝える　　　㋑　キリスト教の主題　　　㋒　肖像画

③　パブロ・ピカソについて，次の各問いに答えなさい。

□(1)　パブロ・ピカソは何人の画家か。技

□(2)　ピカソについての説明として間違っているものを選び，記号で答えなさい。思
　　　㋐　あらゆる表現方法で制作した。　　　㋑　キュビスムの生みの親である。
　　　㋒　作品のすべてが抽象的で，色彩豊かだ。

□(3)　祖国の空爆を受けて，すぐにそれをテーマに制作された作品のタイトルを答えなさい。技

□(4)　(3)は，どのような色味で描かれているか。技

□(5)　(3)は，どのような画材で描かれているか。技

□(6)　(3)の画面に描かれている，人間以外の動物を二つ答えなさい。技

　成績評価の観点　技…知識・技能　思…思考・判断・表現

❹ 装飾デザインについて，次の各問いに答えなさい。

□(1) アール・ヌーヴォーを訳すと，どのような日本語になるか。技

□(2) アール・ヌーヴォーは直線的か，曲線的か。思

□(3) アール・ヌーヴォーの説明として正しいものを選び，記号で答えなさい。思

　　㋐　木や石といった伝統的な素材でつくられている。

　　㋑　鉄やガラスといった，当時の新素材が使われている。

　　㋒　厳格で，荘厳な様式美を持っている。

□(4) アール・ヌーヴォーに多く見られるモチーフは何か。技

□(5) 琳派が始まったのは何時代か。技

□(6) 《紅白梅図屏風》の作者名を答えなさい。技

□(7) 琳派の特徴として間違っているものを選び，記号で答えなさい。思

　　㋐　大胆な構図が特徴的だ。

　　㋑　水墨画が発展して登場した分野である。

　　㋒　豊かな装飾性が見られる。

　　㋓　黄金の背景が見られる。

琳派の語源って何だっけ？

❶	(1)		3点	(2)		3点	(3)		4点
	(4)		4点	(5)	①	4点	②		4点
	③		4点						
❷	(1)		4点	(2)		4点	(3)		4点
	(4)		4点	(5)	①	4点	②		4点
	③		4点						
❸	(1)		3点	(2)		3点	(3)		3点
	(4)		3点	(5)		3点	(6)		3点
❹	(1)		4点	(2)		4点	(3)		4点
	(4)		4点	(5)		4点	(6)		4点
	(7)		4点						

（　　）にあてはまる語句を答えよう。

1 まとめる インプット 漫画の表現

教科書2・3下 p.16〜17 ▶▶①

□(1) **漫画の演出**　読者は，漫画を読むとき，物語の中心である ①（　　　　　　）をはじめとする登場人物に感情移入する。それは，物語の展開のみに由来するのではなく，あらゆる技法にも由来する。

・**登場人物の描き方**…物語の世界観を表すためには，登場人物の顔立ちや髪形や服装などで個性を出す必要がある。また，物語の展開や登場人物の個性感情を表現する上でも，登場人物の ②（　　　　　　）や ③（　　　　　　）や顔を描き分けることが重要である。

・**背景**…物語の設定を説明したり，精密さや筆致などで，その場面の雰囲気を表現したりすることができる。色の濃淡を調整する ④（　　　　　　）というフィルムを貼る技法もあり，ドットの細かさによって明度が異なる，網点やカケアミ，そして模様柄などのバリエーションがある。また，インクで黒く塗りつぶす ⑤（　　　　　　）という技法もある。

・**構図**…その場面の雰囲気を演出する上で重要な要素。登場人物の ⑥（　　　　　　）の高さを示したり，背景の奥行きを表現したりすることができる。

・**コマ割り**…時間の流れや場面の変化を表すことができる。コマは，必ずしも長方形や正方形とは限らず，台形や三角形，その他有機的な形で表現されることもある。また，重要な場面や心に残る場面を描くときに，大きな一コマだけで表現することもある。

・**擬声語**…擬音語と ⑦（　　　　　　）の総称。漫画では，背景部分に配置されることが多く，物理的な音や心理的な表現がカタカナやひらがなで表現され，セリフや人物の動きを補う役割がある。大きな音や勢いのある音は，太くインパクトのある書体で表されることが多い。

・**効果線**…迫力や臨場感，そして登場人物の心理状態やその場面独特の雰囲気を表現できる。網目模様の角度を変えて並べたカケアミ，フリーハンドで描いた直線の角度を変えて並べたナワアミ，背景や顔に垂れるように縦線を描くたれ線などがある。スピード線によって疾走感を表現したり，⑧（　　　　　　）によってそこに視点を集めたり，驚愕を表したりする。

要点　漫画には，あらゆる情景描写をするあらゆる手段がある。

2 まとめる インプット 漫画の画材

教科書2・3下 p.16〜17 ▶▶❷

□　鉛筆やシャープペンで ⑨（　　　　　　）をし，ペンで筆入れをした後に，消しゴムでそれを消す。ペンにも複数の種類があり，Gペン，丸ペン，筆ペン，ミリペンなど，用途に応じて使い分ける。

要点　漫画の主役であるペンには，様々な種類がある。

漫画（漫画の魅力）

①【漫画の表現】 漫画の表現について，次の各問いに答えなさい。

☐(1) 漫画のコマ割りについての説明として間違っているものを選び，記号で答えなさい。

⑦ 同じ大きさの四角形で構成されている。　　　　　　　　　　（　　　）

④ 時間の流れを表す。

⑦ 場面の変化を表す。

☐(2) 視点の高さが変わると変化するものは何か。　　　　　　　　（　　　）

☐(3) 背景や服の濃淡を調整するスクリーントーンは，どんな素材でできているか。

（　　　　　　　）

☐(4) 漫画の画面に表現効果を与える描線を何というか。　　（　　　　　　）

☐(5) (4)の種類について，次のような雰囲気を出したいときに，どれが適切か。⑦〜⑦から選び，記号で答えなさい。

① 恐怖感（　　　）　② 落ち込んだ様子（　　　）　③ 動き（　　　）

⑦ たれ線　　　　④ スピード線　　　⑦ おどろ線

☐(6) 擬音語と擬態語の総称を答えなさい。　　　　　　　　　（　　　　　　）

☐(7) (6)の特徴として間違っているものを答えなさい。（　　　）

⑦ オノマトペともいう。

④ 一定の書体で描かれる。

⑦ 物理音や精神状態の説明を補う。

特に意味のない
言葉が多いよね！

☐(8) 登場人物のセリフが描かれる有機的な形のスペースを何というか。　（　　　　　　）

②【漫画の画材】

☐(1) (1)漫画の制作の過程で使用される画材の順番として正しいものを選び,記号で答えなさい。

⑦ ペン→消しゴム→鉛筆　　　　　　　　　　　　　　　　　（　　　）

④ 鉛筆→消しゴム→ペン

⑦ 鉛筆→ペン→消しゴム

☐(2) 黒く塗りつぶす技法を何というか。　　　　　　　　　　（　　　　　　）

☐(3) (2)で使うペンの名前を答えなさい。　　　　　　　　　（　　　　　　）

☐(4) 髪のツヤや瞳のハイライトに使ったり，間違えた個所の修正に使ったりする画材を何というか。　　　　　　　　　　　　　　　　　　　　　　　　　　　（　　　　　　）

☐(5) つけペンを使用する時，ペン先に何をつけて描くか。　（　　　　　　）

☐(6) スクリーントーンは，何でカットするか。　　　　　　（　　　　　　）

ヒント　◆鉛筆は消しゴムで消せるが，インクは消しゴムでは消せない。

① 漫画のコマ割り，背景について，次の各問いに答えなさい。

☐(1) 漫画のコマ割りについて，間違っているものを選びなさい。 [思]

　　㋐　時間の流れを表現できる。

　　㋑　重要な場面を強調できる。

　　㋒　同じ大きさのコマで構成されている。

　　㋓　場面の展開を表現できる。

☐(2) フィルム素材でできた，背景や服の濃淡を調節できるものを何というか。 [技]

☐(3) (2)は，何でカットするか。 [技]

☐(4) (2)は，何によって濃淡に違いがあるか。 [技]

☐(5) 視点の高さが変わることで，必ず変化するものは何か。 [技]

☐(6) 背景や服などの表現で，黒く塗りつぶすことを何というか。 [技]

☐(7) (6)で用いる画材を答えなさい。 [技]

② 登場人物の表現について，次の各問いに答えなさい。

☐(1) 登場人物のセリフが記載される，おもにフリーハンドで描かれたスペースを何というか。 [技]

☐(2) 背景の余白に書かれる文章として，一般的でないものを答えなさい。 [思]

　　㋐　物語の状況説明

　　㋑　登場人物の心の声

　　㋒　(1)に書かれているのと同様のセリフ

☐(3) 擬音語や擬態語の総称を漢字で答えなさい。 [技]

☐(4) (3)を外来語で何というか。カタカナで答えなさい。 [技]

☐(5) 登場人物の心情を描き分けるには，登場人物のどの要素によって表現したらよいか。二つ答えなさい。 [技]

好きな漫画の一場面を思い出してみて！

③ 漫画の演出について，次の各問いに答えなさい。

☐(1) 迫力のある場面を描きたいとき，大きなコマと小さなコマのどちらが適切か。 思

☐(2) 登場人物の心情や雰囲気や動きを表すために用いられる，直線や曲線からなる描線を何というか。 技

☐(3) (2)の中でも，次の説明文に該当する名称を答えなさい。 技

①網目模様の角度を変えて並べるもので，密度によってグラデーションを表現できる。

②画面の一点に向かって周囲から線が描かれている。

☐(4) 次に示す(2)によって可能な演出を，⑦～⑰から選び，記号で答えなさい。 思

① ② ③

⑦ 車や人物の動き　　⑦ 落ち込んでいる心理や，薄暗い雰囲気

⑰ おどろおどろしい，怖い雰囲気

差がつく④ 漫画の画材について，次の各問いに答えなさい。

☐(1) つけペンで描く際に使用される液体の画材を答えなさい。 技

☐(2) 乾くまでの時間が長いのは，(1)と墨汁のどちらか。 思

☐(3) 鉛筆，消しゴム，ペンのうち，二番目に使われる画材を答えなさい。 技

☐(4) 修正や，髪のハイライトの表現に使われる画材は何か。 技

❶	(1)	4点	(2)	4点	(3)	4点
	(4)	4点	(5)	4点	(6)	4点
	(7)	4点				
❷	(1)	4点	(2)	4点	(3)	4点
	(4)	4点	(5) ①	4点	②	4点
❸	(1)	4点	(2)	4点	(3) ①	4点
	②	4点	(4) ①	4点	②	4点
	③	4点				
❹	(1)	5点	(2)	5点	(3)	5点
	(4)	5点				

映像（動きを活かして印象的に）

（　）にあてはまる語句を答えよう。

1 まとめる インプット **映像の基本**　　　　　　　　　　　　　教科書2・3下 p.40〜41　▶▶

□ 映像表現が絵画表現や写真表現と大きく異なるのは，①（　　　　　　）の経過や動きを表現できることである。コマーシャルなどの情報を伝えることを目的とした映像表現では，商品などの具体的なモチーフや象徴物を用いて，構図や②（　　　　　　）を工夫しながら，印象に残るように伝えている。

映像作品を鑑賞するときは，それらの効果を考え，作者の伝えたい思いや目的といった③（　　　　　　）をとらえ，理解する姿勢が必要である。

> **要点**　　　　　映像には，時間の経過と動きがある。

2 まとめる インプット **映像をつくる**　　　　　　　　　　　　　教科書2・3下 p.40〜41　▶▶

□(1) 映像作品は，④（　　　　　　）以上に，鑑賞者に対してより具体的なイメージを抱かせる。それは，視覚的要素に動きやコマ割りがあり，そこに音という⑤（　　　　　　）的要素が加わり，イメージがより立体的になるためである。

・紹介ムービー…たとえば，新入生向けにつくる学校紹介ムービーでは，新入生が，これから始まる学校生活をイメージできるように工夫しなくてはならない。学校生活の中の特徴ある場面や場所を撮影し，伝えたい相手にとって分かりやすい⑥（　　　　　　）を考えることが大切だ。

□(2) **撮影する時の注意**　映像を撮影する際は，法律に違反したり，他人の権利を侵害したりしないことが前提である。撮影禁止の場所では撮影してはいけない。また，人の顔を無断で撮影・⑦（　　　　　　）すると，プライバシー権や⑧（　　　　　　）の侵害になることがある。

・アニメーション…動きを連続させて描いた絵を撮影し，画像編集ソフトなどを使うことで，アニメーションをつくることができる。とりわけ，静止画や静止している物体を一コマごとに少しずつ動かしてカメラで撮影し，あたかもそれ自体が動いているかのように作られたアニメーションを⑨（　　　　　　）アニメーションと呼ぶ。

印象に残るキャラクターを考え，音楽や効果音に合わせて動きをつける。キャラクターの動きを考えるときは，実際に自らの体を動かして考えるとよい。

・プロジェクションマッピング…映写機を用いて，⑩（　　　　　　）で作成した画像を建物や物体などに⑪（　　　　　　）する技術。この技術によって映し出されるのは，静止した画像のみならず，動きをつけられている場合もある。近年では，このプロジェクションマッピングに，音楽や香りや触覚の変化を組み合わせたインスタレーション作品も見られるようになった。

> **要点**　　　　アニメーションは，連続する静止画の撮影によってつくられる。

映像（動きを活かして印象的に）

❶ 【映像の基本】映像の基本的な要素について，次の各問いに答えなさい。

□(1) 映像によって刺激できる感覚として間違っているものをすべて選び，記号で答えなさい。
　　㋐　視覚　　　　㋑　聴覚　　　　㋒　嗅覚　　　　㋓　触覚　　　　（　　　　　　）

□(2) 静止画にはなく，映像にしかない要素を二つ答えなさい。（　　　　　，　　　　　）

□(3) 映っている対象ではなく，カメラ自体が動いて構図や遠近感や動きを表現することを何というか。　　　　　　　　　　　　　　　　　　　　　　　　　　（　　　　　　　　）

□(4) 構図によって表現できるものとして間違っているものを，すべて選びなさい。
　　　　　　　　　　　　　　　　　　　　　　　　　　　　　　　　（　　　　　　　　）
　　㋐　視点の高さ・向き　　　㋑　登場人物の心理　　　㋒　その場面の印象
　　㋓　作品の主題

□(5) PRしたい商品などの具体的なイメージに対して，別の意味を付与したり，別の何かを連想させたりするモチーフを，何的モチーフというか。　　　　　（　　　　　　　　）

□(6) 対象物を遠巻きに映すことを「引き」というが，接近して映すことを何というか。
　　　　　　　　　　　　　　　　　　　　　　　　　　　　　　　　（　　　　　　　　）

❷ 【映像をつくる】

□(1) 映像をつくる大まかな制作過程を，正しい順になるように，下の語群から選び，記号を並べかえなさい。（　　　　→　　　　→　　　　→　　　　）
　　㋐　編集　　　㋑　絵コンテ　　　㋒　物語作成　　　㋓　撮影

□(2) 場面ごとの構図や，場面と場面のつなぎのことを何というか。（　　　　　　　　）

□(3) 時間軸に沿って，簡単な(2)を，説明やセリフと一緒に描いたものを何というか。
　　　　　　　　　　　　　　　　　　　　　　　　　　　　　　　　（　　　　　　　　）

□(4) 複数の静止画によって動きを表現した動画を何というか。　　（　　　　　　　　）

□(5) (4)の中でも，静止している物体を一コマごとに動かして撮影したものを何アニメーションというか。　　　　　　　　　　　　　　　　　　　　　　　（　　　　　　　　）

□(6) 学校紹介ムービーをつくるうえで注意すべきこととして間違っているものを選び，記号で答えなさい。　　　　　　　　　　　　　　　　　　　　　　　　（　　　　　　　　）
　　㋐　特徴のある場面を映す。
　　㋑　難解な表現を用いてみる。
　　㋒　分かりやすい構成をする。
　　㋓　印象的な場所を映す。

どんな目的で作られるんだっけ？

□(7) プロジェクションマッピングを投影する機材の名称を答えなさい。（　　　　　　　　）

（　）にあてはまる語句を答えよう。

1 まとめる インプット 動画の企画

教科書 2・3下 p.57 ▶▶ 1

□ 動画制作の最初の段階に，企画がある。① （　　　　　　）を決めて，ストーリー，② （　　　　　　），撮影場所など，撮影のアイデアを出し合う。それらの内容が決定したら，動画や映像作品の設計図である③ （　　　　　　）を作る。その中でも，絵が入っているものを④ （　　　　　　）と呼び，おもに映像監督の手によって作成される。また，登場人物のセリフや動作，舞台装置などをメモしたものを⑤ （　　　　　　）といい，シナリオとも呼ばれる。これらには，ストーリー展開や時間などの設定を細かく書き込んでおく。

要点 一つのテーマに基づいた設定を構成台本や脚本として作成する。

2 まとめる インプット 動画の撮影

教科書 2・3下 p.57 ▶▶ 2

□(1) 機材を用意し，企画段階で作成した構成台本に基づいて，場面ごとに撮影を行う。ここでいう機材とは，ビデオカメラやタブレット PC などの⑥ （　　　　　　）機材と，それを補助する三脚や照明などの機材である。近年では，スマートフォンなどの身近な機材でも撮影を行うことができる。撮影では，監督や演技者，そして撮影者などの⑦ （　　　　　　）を分担しておく。

撮影ショットには，基本的に三つのサイズがある。どこにいるのかが分かるというレベルの，⑧ （　　　　　　）の状態で撮影する⑨ （　　　　　　）ショット，行動やしぐさが把握できる⑩ （　　　　　　）ショット，そして，顔の⑪ （　　　　　　）まではっきりと認識できる⑫ （　　　　　　）ショットの三つである。

□(2) **撮影上の注意** 公共の場では，撮影が禁止されている場所があるので，注意が必要である。特に，他人の顔を無断で撮影したり公開したりすると，⑬ （　　　　　　）権の侵害となる。これは，プライバシーを守る権利として制定されたものである。

要点 撮影に先行して，役割分担をしておく。

3 まとめる インプット 動画の編集

教科書 2・3下 p.57 ▶▶

□(1) 動画編集ソフトウェアを使って，撮影した内容から，使いたい部分を切り出す。この作業を⑭ （　　　　　　）という。そして，それらをつなげ合わせていく。編集した映像に音声やナレーション，そしてテロップ（文字）などを加えて，動画が完成する。

□(2) **動画作成上の注意** 他人が撮影した写真や映像，絵画や音楽や文章などの著作物を無断で使用することはできない。これを⑮ （　　　　　　）権といい，制作者の権利として保護されている。

要点 撮影したデータの不要な部分を取り除くことをトリミングという。

動画制作（動画をつくる）

①【動画の企画】 動画の企画について，次の各問いに答えなさい。

☐(1) 企画段階で決めるべき動画の内容は，ストーリー，登場人物の他に何があげられるか。

（　　　　　　　）

☐(2) 登場人物のセリフ，動作，舞台装置などが書かれたものを日本語で何というか。

（　　　　　　　）

☐(3) イタリア語に由来する(2)の別称を，カタカナで答えなさい。（　　　　　　　）

☐(4) 動画や映像作品の設計図となるものを何というか。（　　　　　　　）

☐(5) (4)の中でも，絵が入っているものを何というか。（　　　　　　　）

☐(6) (4)および(5)を作成するのは，チームの中でどの役割の人物か。（　　　　　　　）

②【動画の撮影】 動画の撮影について，次の各問いに答えなさい。

☐(1) 他人の顔を無断で撮影・公開することで，何の侵害になるか。（　　　　　　　）

☐(2) 撮影は，何に基づいて行われるか。（　　　　　　　）

☐(3) 次のうち，動画の撮影機材として使えないものを1つ選び，記号で答えなさい。（　　　）

　　㋐　スマートフォン　　㋑　一眼レフカメラ　　㋒　タブレットPC

　　㋓　ボイスレコーダー

☐(4) カメラを支えるための三本足の台を何と呼ぶか。（　　　　　　　）

☐(5) 次に述べる三つの撮影ショットの説明として正しいものを㋐〜㋒の中から選び，記号で答えなさい。

　　①　ロングショット（　　　　）　　②　ミディアムショット（　　　　）

　　③　アップショット（　　　　）

　　㋐　表情が分かる。　　　　　　㋑　どこにいるかということが分かる。

　　㋒　行動やしぐさが分かる。

③【動画の編集】 動画の編集について，次の各問いに答えなさい。

☐(1) 次の機材のうち，一般的に動画の編集ができない機材はどれか。記号で答えなさい。

（　　　）

　　㋐　PC　　　　㋑　スマートフォン　　　㋒　モニター　　　㋓　ビデオカメラ

☐(2) 撮影したデータから必要な部分だけを切り出すことを何というか。（　　　　　　　）

☐(3) 編集したデータに加えられた，動画の内容を説明する音声を何というか。

（　　　　　　　）

☐(4) 編集したデータに加えられた，動画の内容を説明する文字を何というか。（　　　　　）

☐(5) 他人の撮影した写真や映像，音楽や絵画を無断で使用すると，何の侵害になるか。

（　　　　　　　）

仏像の鑑賞（仏像に宿る心）

時間 **10分** 解答 p.26〜27

（　　　）にあてはまる語句を答えよう。

1 まとめる インプット **仏像の基本** 教科書2・3下 p.30〜31 ▶▶

☐ 仏像は，① （　　　　　　）の教えを表現されたもので，人々の祈りが込められた② （　　　　　　）作品である。仏像の作者のことを③ （　　　　　　）と呼ぶ。
私たちが仏像を鑑賞するときは，形や材料，質感や空間の表現だけではなく，顔や④ （　　　　　　）の表情から，仏像に込められた意味や願いを知ることが大切である。また，細部の表現と全体から受けるイメージなどを感じ取り，鑑賞を深めていく。

要点　仏像には，仏教の教えや，人々の願いが込められている。

2 まとめる インプット **手の表現** 教科書2・3下 p.30〜31 ▶▶

☐ 仏像を鑑賞していると，顔以上に豊かな⑤ （　　　　　　）を見せる手の表現に気が付く。華奢な⑥ （　　　　　　）腕や筋骨隆々とした⑦ （　　　　　　）腕，人間と同じように二本の腕であったり，複数の腕を持っていたりする。また，手先を見ても，手を合わせている仏像もあれば，手を広げている仏像もあり，その手に持っている物にも重要な意味が込められている。

・阿修羅像…一般的に，三面六臂（三つの顔と，六本の腕）の姿で表現される。⑧ （　　　　　　）の説法を聞き，童心に戻った姿であることが多いが，元来は外敵を威嚇する⑨ （　　　　　　）として表されていた。現在では，六本のその手は何も持っていないが，真ん中の合掌する二本の腕以外の四本の手には，それぞれモチーフを持っていたとされている。最も高く上げた二本の腕は，左手に日輪（＝太陽），右手には月輪（＝月）を高く掲げ，中空を浮遊しているような二本の腕は，左手に弓，右手に矢を持っていたと言われている。

・千手観音立像…千本の手を持ち，これは，どんな生き物も⑩ （　　　　　　）しようとする慈悲の広大さを表している。

・薬師如来坐像…様々な手の組み方があり，それぞれ異なる意味を持つ。例えば，「施無畏印」という，右手を上げ⑪ （　　　　　　）を見せる形は，人々の恐れを除くとされている。

・弥勒菩薩半跏思惟像…右手の中指を頬に当てるような姿で，表現されている。

要点　顔と手の表情から，その仏像の役割を理解しよう。

ぴたトレ 2

問題にトライ

仏像の鑑賞（仏像に宿る心）

時間 **15分**　解答 p.27

❶【仏像の基本】仏像について，次の各問いに答えなさい。

□(1) 仏像は，どの宗教の教えが表現されているか。記号で答えなさい。（　　　）

　　⑦　イスラム教　　　④　仏教　　　⑦　ヒンドゥー教　　　④　キリスト教

□(2) (1)の宗教は，誰が開祖だと言われているか。（　　　）

□(3) (2)は，どの国の人物か。記号で答えなさい。（　　　）

　　⑦　インド　　　④　中国　　　⑦　ベトナム　　　④　インドネシア

□(4) 仏像の作者を何と呼ぶか。（　　　）

□(5) 仏像の表現形式として正しいものを1つ選び，記号で答えなさい。（　　　）

　　⑦　絵画　　　④　建築　　　⑦　彫刻　　　④　タペストリー

□(6) 仏像の説明として正しいものを1つ選び，記号で答えなさい。（　　　）

　　⑦　人物ごとに一定の表現形式があり，時代や作者による違いはない。

　　④　制作された当時の塗装が，綺麗に残っているものが多い。

　　⑦　寺に安置されている仏像は，必ず木製である。

　　④　身に付けているモチーフには，それぞれ意味がある。

❷【手の表現】仏像の手の表現について，次の各問いに答えなさい。

□(1) 手を合わせている状態を何というか。（　　　）

□(2) 釈迦の説法を聞き，童心に戻った美少年の姿で表現される仏像は何か。（　　　）

□(3) (2)の仏像は，腕が何本あるか。（　　　）

□(4) 薬師如来像の，右手の掌を見せるポーズを何というか。（　　　）

□(5) (4)のポーズにはどのような意味があるか。正しいものを選び，記号で答えなさい。

　　⑦　見る者を威圧する。（　　　）

　　④　見る者を魅了する。

　　⑦　見る者の不安を取り除く。

　　④　死者を生き返らせる。

あなたなら，どんな印象を受ける？

□(6) 千手観音像は，どのような生き物も救済しようという（　　　）の広大さを表している。

　　（　　　）にあてはまる言葉を答えなさい。（　　　）

□(7) 法隆寺に納められている観音菩薩像には，霊水の入った水瓶が表現されているが，この冷水にはどのような力があるか。正しいものを選び，記号で答えなさい。

　　⑦　人の寿命を延ばす。（　　　）

　　④　人の命を奪う。

　　⑦　穢れを払う。

□(8) 次の三つの仏像を，手の数が多い順に並べなさい。（　　　→　　　→　　　）

　　⑦　薬師如来像　　　④　千手観音像　　　⑦　阿修羅像

東洋美術（仏像の種類／美術文化の継承）

時間 **10分**　解答 p.27

（　　）にあてはまる語句を答えよう。

1 まとめる インプット 仏像の種類

教科書 2・3 下 p.54　▶▶ ❶

☐ 仏像には多くの種類があり，同じ仏であっても，時代や作者によって特徴が異なる。しぐさや表情や造形といった全体の印象と，それぞれ意味を持った細部にも着目したい。

・如来…① (　　　　　　) を開き，人々を救う存在。手の組み方にさまざまなバリエーションがあり，それぞれ異なる意味を持つ。頭部の特徴的な凹凸は知恵のこぶで，② (　　　　　　) と呼ばれる。首に刻まれている三本のしわは③ (　　　　　　) といい，円満な人格を表している。額には④ (　　　　　　) という白く長い巻き毛がデザインされている。如来像が座っているのは⑤ (　　　　　　) であり，このモチーフであるハスの花は，悟りの境地に例えられている。

・菩薩…悟りを開くために修行をしている（＝まだ悟りを開いていない）段階。菩薩には，さらに 52 もの階位がある。如来像と同様に，光を放つとされる白ごうがあしらわれている。上半身には，素肌に⑥ (　　　　　　) と呼ばれる布を左肩から斜めにかけ，その上に⑦ (　　　　　　) と呼ばれる布を羽織っており，これは現代のショールの原型である。下半身には⑧ (　　　　　　) と呼ばれる巻きスカートのようなものを身に付けている。頭部には宝冠など様々な装飾品を身に付けている。

・明王…如来が変身した恐ろしい姿。一般的に穏やかな表情で表現されることの多い如来像とは反対に，憤怒（ふんぬ）の表情で表現されることが多い。その表情は，仏教に帰依しない民衆を畏怖によって帰依させようとする気迫や，仏教を脅かす煩悩や教えを踏みにじる悪に対する護法の怒りなどを表している。その怒りは，⑨ (　　　　　　) とよばれる背後の炎や，手に持つ武器によっても表現されている。手にしている武器は，迷いや悪を断ち切るためのものである。

・天部…仏教を守る神様で，男女の⑩ (　　　　　　) がある。様々な形態や性格があり，男性神では毘沙門天や増長天，女性神では吉祥天や弁才天などが一例としてあげられる。男性神は憤怒の表情で武器を持ち，⑪ (　　　　　　) を踏む武将の姿で表現される。女性神は，中国の貴婦人のような姿で表現され。装飾品を身に付けている。

> **要点**　仏には様々な階位や性格があり，それらが造形的に表現されている。

2 まとめる インプット 美術文化の継承

教科書 2・3 下 p.54　▶▶ ❷

☐ 歴史的・芸術的に価値がある絵画，彫刻，建築などを⑫ (　　　　　　) という。しかし，災害による破損や，特に古い時代の作品であれば⑬ (　　　　　　) による劣化など，修繕の必要性が出てくる。この修繕は，当時の記録や技法，現代の最新技術を駆使して，当時の姿に戻す（近づける）作業であり，これを⑭ (　　　　　　) という。

> **要点**　時代の経過は，芸術品を文化財たらしめるが，経年変化による劣化ももたらす。

東洋美術（仏像の種類／美術文化の継承）

時間 **15分**　解答 p.27

1【仏像の種類】仏像の種類について，次の各問いに答えなさい。

□(1)　仏は，大きく分けて何種類に分類できるか。　（　　　　　　　）

□(2)　悟りを開き，人々を救う仏を何と呼ぶか。　（　　　　　　　）

□(3)　(2)が座っている蓮華座は，何の花がモチーフか。　（　　　　　　　）

□(4)　悟りを開こうと，修行をしている段階の仏を何と呼ぶか。　（　　　　　　　）

□(5)　(4)の頭部の特徴として正しいものを1つ選び，記号で答えなさい。　（　　　）

　　　㋐　知恵のこぶを表す肉けいが見られる。

　　　㋑　怒りで髪が逆立っている。

　　　㋒　宝冠などの装飾品を身に付けている。

□(6)　明王は，どんな表情（感情）で表現されているか。正しいものを1つ選び，記号で答えなさい。

　　　　　　　　　　　　　　　　　　　　　　　　　　（　　　）

　　　㋐　慈悲　　　㋑　悲嘆　　　㋒　憤怒　　　㋓　安楽

□(7)　(6)の表情（感情）を表すために使われているモチーフを二つ答えなさい。

　　　　　　　　　　　　　　　　　　　　　（　　　　　　，　　　　　　）

□(8)　毘沙門天が踏みつけている，人間の煩悩などの象徴の名称を答えなさい。

　　　　　　　　　　　　　　　　　　　　　　　　　　（　　　　　　　）

大切　**2**【美術文化の継承】美術文化の継承について，次の各問いに答えなさい。

□(1)　文化財とみなされる絵画，彫刻，建築などには，どんな価値があるか。二つ答えなさい。

　　　　　　　　　　　　　　　　　　　（　　　　　　，　　　　　　）

□(2)　文化財の中でも，宗教行事など形を持たないものを何というか。　（　　　　　　　）

□(3)　破損や劣化などの変化をした文化財を，元の姿に近付ける修繕作業を何というか。

　　　　　　　　　　　　　　　　　　　　　　　　　　（　　　　　　　）

□(4)　(3)の作業の必要性が出てくる要因は，人的破損以外に何が考えられるか。二つ答えなさい。

　　　　　　　　　　　　　　　　　　　（　　　　　　，　　　　　　）

□(5)　(3)の作業で用いられるものとして間違っているものを1つ選び，記号で答えなさい。

　　　　　　　　　　　　　　　　　　　　　　　　　　（　　　）

　　　㋐　当時の記録　　　㋑　当時の技術　　　㋒　現代の最新技術　　　㋓　現代の美意識

□(6)　次のうち，(3)の作業として正しいものを1つ選び，記号で答えなさい。　（　　　）

　　　㋐　作者の生前から建設中の未完成の建築物の建築工事を続行する。

　　　㋑　絵の具がはがれた部分に，その色を再現した現代の絵の具をぬる。

　　　㋒　作者の作風をプログラミングして，AIがその作風で新作を制作する。

　　　㋓　その作品にそっくり似せたレプリカを制作する。

美術文化を継承する目的って何だろう？

❶ さまざまな映像表現について，次の各問いに答えなさい。

☐(1) 静止画にはなく，映像にはある代表的な要素を２つ答えなさい。思

☐(2) 芸術作品としての映像とは異なり，コマーシャルとしての映像が目的としているのは，どんなことか。技

☐(3) 他人の顔を無断で撮影したり公開したりすると，どんな権利の侵害になるか。技

☐(4) 動きを連続して描いた静止画を撮影し，映像化したものを何というか。技

❷ 動画撮影について，次の各問いに答えなさい。

☐(1) 動画制作の企画で，最初に決めるべきことは何か。技

☐(2) 脚本の別称として使われる外来語の言い方をカタカナで答えなさい。技

☐(3) 動画や映像作品の設計図となるものを何というか。技

☐(4) 顔の表情がはっきりとわかるサイズの撮影ショットを何というか。技

☐(5) 動画編集の際に，他人が撮影した写真や，他人が作成した画像をカットにいれると，どんな権利の侵害になるか。技

❸ 仏像について，次の各問いに答えなさい。

☐(1) 阿修羅像について，次の①〜③について，それぞれ答えなさい。技
　　① 顔の数　　　② 腕の数　　　③ 真ん中の手のしぐさ

☐(2) 仏像は，どの宗教の教えを伝えるためのものか。技

☐(3) 阿修羅像の化身とされる明王は，どんな表情で表現されるか。技

☐(4) 次の①〜④の説明にあてはまる仏の種類を，⑦〜⑨から選び，記号で答えなさい。思
　　① 仏教を守る神様で，性別の概念がある。
　　② 悟りを開くための修行をしている段階。
　　③ 武器を持ち，仏教に帰依しない民衆を畏怖によって帰依させようとする。
　　④ 頭部に知恵のこぶである肉けいがあり，円満な人格を表す首のしわがある。
　　⑦ 如来　　　④ 菩薩　　　⑨ 明王　　　⑨ 天部

☐(5) 天部の男性神が踏んでいる鬼の名前を答えなさい。技

☐(6) (5)は，何の象徴か。技

❹ 古美術について，次の各問いに答えなさい。

☐(1) 文化財の持つ価値を２つ答えなさい。技

☐(2) 破損した文化財を修繕することを何というか。技

☐(3) (2)の作業は，付加価値を与えるものか，それとも，元の姿に近付けるものか。技

☐(4) 芸術作品や建築物に(2)の必要性が出てくるのは，人的破損以外に何があるか。２つ答えなさい。技

❶	(1)	3点	(2)	3点	(3)	3点
	(4)	3点				
❷	(1)	4点	(2)	4点	(3)	4点
	(4)	4点	(5)	4点		
❸	(1) ①	4点	②	4点	③	4点
	(2)	4点	(3)	4点	(4) ①	4点
	②	4点	③	4点	④	4点
	(5)	4点	(6)	4点		
❹	(1) ①	4点	②	4点	(2)	4点
	(3)	4点	(4) ①	4点	②	4点

伝えたい内容（目的）
によって，表現方法
（手段）が変わるよ！

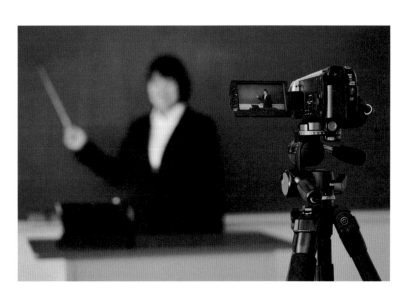

115

イメージによる立体／絵画表現（イメージを追い求めて／石を彫る）

（　　）にあてはまる語句を答えよう。

1 まとめる インプット イメージで制作する彫刻作品

教科書2・3下 p.18～19　▶▶①

☐ **抽象的な彫刻作品**　具体的なモチーフや情景ではなく，イメージをもとに制作された彫刻作品がある。空想や，作者がとらえたイメージというのは，具体的なそれとは対照的に
①（　　　　　　　　）的である。

そのため，表現される形は，不思議な形をしていることが多い。形をそぎ落としたり，ぎゅっとつまった塊をつくったり，ねじれやバランスを工夫することで，動きや安定感，そして緊張感が生まれる。それらの②（　　　　　　　）や立体感の工夫はもちろんのこと，
③（　　　　　　　　）の持つ重量感や手触りなどの特徴にも着目しながら鑑賞する。

> **要点**　抽象的なイメージは，形や質感などで表現される。

2 まとめる インプット イメージで制作する絵画作品

教科書2・3下 p.18～19　▶▶②

☐(1)　**空想画の制作過程**　昔自分が経験したことや感じたこと，心の中にある想像を，表現手段を工夫して表すことである。抽象画ともいう。

① 構想を練る…想像や着想を様々な④（　　　　　　　）から考える。

② 構成や⑤（　　　　　　　）を考える…アイデアを描きとめたスケッチ（アイデアスケッチ）を複数枚描く。

③ 下絵を描く。

④ 着彩する…表現したい意図に合っていて，特に全体のまとめ役となる色を
⑥（　　　　　　　）という。全体をどのように表すか配色にも気を配る。

☐(2)　**発想の工夫**　空想画を制作するためには自由でとらわれない発想が重要で，様々なところから得ることができる。

① 具体物からの発想

・視点を変え，⑦（　　　　　　　）なものを組み合わせる。

・質や大きさを変える。

② 読んだり聞いたりしたものからの発想

・詩や小説，絵本など⑧（　　　　　　　）からの発想
／音楽からの発想

③ ⑨（　　　　　　　）や空想からの発想

④ 技法の工夫から生まれた形や色からの発想

⑤ 偶然できた形からの発想

> **要点**　空想画のイメージの元には，偶然性や物語などがある。

3 まとめる インプット **石という素材**　　　　　教科書2·3下 p.56　▶▶❸

□(1) **石彫の材料**　石彫の材料は，白滑石や珪藻土，花こう岩，大理石などが使用される。石ごとに⑩(　　　　　　)が異なる。

石彫の材料	珪藻土	花こう岩	⑪(　　　　　　)
かたさ	やわらかい	かたい	ちょうどよいかたさ

□(2) **使用する道具**　たがね，のみ，ハトンボなどを使用して制作する。石は，一度にたくさん削ると⑫(　　　　　　)しまうことがあるので注意する。
　　石を⑬(　　　　　　)につけてから彫ると，石の破片が飛び散りにくくなる。

□(3) **制作過程**　石彫をするときは，
　　① 底の処理　→　② スケッチ　→　③ あら切り　→　④ 中切り　→　⑤ 仕上げ
　　の手順で行う。
　　① 底の処理…すわりをよくするために，底になる面を⑭(　　　　　　)にする。
　　② スケッチ…スケッチをして材料の⑮(　　　　　　)に描きこむ。
　　③ あら切り…大まかに削り取る作業。スケッチが削れたら⑯(　　　　　　)。
　　④ 中切り…細部を丁寧に切り出す。ドライバー，彫刻刀，くぎなどを使用する。
　　⑤ 仕上げ…⑰(　　　　　　)をかけて表面をなめらかにする。

要点　　　　　石は，一度に削りすぎてはいけない。

4 まとめる インプット **目の錯覚と不思議な組み合わせ**　　教科書2·3下 p.12〜13　▶▶❹

□(1) **トリックアート**　目の⑱(　　　　　　)を利用して，不思議な世界を描いた作品を，トリックアートという。絵画作品でありながら⑲(　　　　　　)的に見える絵や，見る⑳(　　　　　　)によって全く違う印象や見え方をする絵画作品があげられる。実際の大小関係や遠近感が異なって見える写真や，中に入ることで錯覚を楽しめるインスタレーション作品もトリックアートに含まれる。

□(2) **デペイズマン**　デペイズマンとは，「異なった環境に置くこと」を意味するフランス語で，空想画を制作する際にイメージを膨らませる方法のひとつ。サルヴァドール・ダリ（1904〜1989）やルネ·マグリット（1898〜1967）をはじめとする，シュルレアリスムの画家たちによく見られる。

要点　　　不思議な組み合わせや目の錯覚を利用する。

イメージによる表現
（イメージを追い求めて）

時間 **20**分　解答 p.28

1【イメージの彫刻】イメージをもとにした彫刻作品について，次の各問いに答えなさい。

□(1)　イメージをもとに制作された彫刻作品の説明として間違っているものを選び，記号で答えなさい。　（　　　）

　　⑦　具体的なモチーフがイメージの元になることもある。

　　⑦　音楽や物語のような目に見えないものは，彫刻作品のイメージの元にはならない。

　　⑦　作品それ自体のみならず，タイトルもまたイメージを表現する手段である。

□(2)　材料の違いによって表現できるものとして間違っているものを選び，記号で答えなさい。

　　⑦　形　　　　⑦　重量感　　　⑦　質感　　　⑤　手触り　　　（　　　）

□(3)　構想を練る段階では，どのような作業をするとよいか。　（　　　　　　　　　　）

□(4)　「ねじれ」を表現することで演出できるのは，「動き」と「安定感」のどちらか。

　　　　　　　　　　　　　　　　　　　　　　　　　　　　　　　（　　　　　　　　）

□(5)　イメージを元にした表現は，「具象的」か，それとも「抽象的」か。　（　　　　　　）

2【空想画】空想画について，次の各問いに答えなさい。　（大切）

□(1)　(1)次の⑦～⑤は，空想画を制作するときの手順について述べている。正しい順に並べかえ，記号で答えなさい。　　　　　　　　　　（　　→　　→　　→　　）

　　⑦　構成や配置を考える。　　　⑦　下絵を描く。

　　⑦　構想を練る。　　　　　　　⑤　着彩する。

□(2)　⑦～⑦の文は，A～Cの3枚の作品について説明した文である。それぞれの作品を説明した文として最も適切なものを選び，記号で答えなさい。

A（　　　）　　　　　　　B（　　　）　　　　　　　C（　　　）

　　⑦　写真を使って不思議な世界をつくっている。

　　⑦　不思議な想像の世界，ありえない世界を描いている。

　　⑦　心の中を見つめて，自分の気持ちを表現している。

❸ **【石彫】**石彫について，次の各問いに答えなさい。

□(1) 次の石の材料⑦～⑤を，硬い順に並べかえなさい。　　（　　　→　　　→　　　）

⑦　花こう岩　　　⑦　珪藻土　　　⑤　大理石

□(2) 石や木を削って形をつくり出すことを何というか。　　　　　　　（　　　　　）

□(3) (2)の中でも，特に石材を削り出すことを何というか。　　　　　　（　　　　　）

□(4) 石を削って制作する過程として正しくなるように，並べかえなさい。

（　　　→　　　→　　　→　　　→　　　→　　　）

A　デッサンに従い，不必要な部分から彫り始める。

B　細部を削り，全体の形を整える。

C　底になる部分をやすりで整える。

D　大まかな面をつかみながら掘り出す。

E　手触りの良い表面に仕上げる。

F　材料にデッサンを入れる。

G　凹部を彫って，立体感を出していく。

> イメージは，最初は大まかで，だんだん具体的になっていくよ！

□(5) (4)の ABCDEG の過程で使う道具を，以下の語群から選び，記号で答えなさい。

A（　　）　B（　　）　C（　　）　D（　　）　E（　　）　G（　　）

⑦　金工やすり　　　　　⑦　のみ，たがね　　　⑤　彫刻刀

⑤　サンドペーパー　　　⑦　耐水ペーパー

□(6) 石の破片を飛び散りにくくするために，石に何をつけるか。　　（　　　　　）

❹ **【空想画の発想と演出】**空想画の発想と演出について，次の各問いに答えなさい。

□(1) 目の錯覚を利用して不思議な世界を演出する芸術表現を何というか。（　　　　　）

□(2) (1)の説明として間違っているものを１つ選び，記号で答えなさい。　　（　　　　　）

⑦　モチーフが飛び出して見える平面作品。

⑦　見る角度によって見え方が異なる絵画作品。

⑤　中に入って錯覚を楽しむインスタレーション作品。

⑤　実物大よりも大きく書かれた静物画。

□(3) 意外な組み合わせによって，空想の世界を構築する方法を何というか。

（　　　　　）

□(4) (3)は，何語か。　　　　　　　　　　　　　　　　　　　　　　（　　　　　）

□(5) (3)の説明として間違っているものを１つ選び答えなさい。　　　　（　　　　　）

⑦　形はそのままに，異なる質感として描く。

⑦　本来あるはずのない場所と物の組み合わせ。

⑤　現実の大小関係や遠近感を狂わせる。

⑤　立体感を排除し，平面的に描く。

□(6) (3)が顕著にみられる芸術運動の潮流を答えなさい。　　　　　　（　　　　　）

芸術鑑賞（さまざまなアートに触れよう／日本の世界文化遺産）

時間 **10分**　解答 p.28

（　　）にあてはまる語句を答えよう。

1 まとめる インプット 体験としての芸術鑑賞

教科書2・3下 p.50〜51　▶▶❶

☐ アートイベント，コンサート，作品展など，私たちの周りには，アートを体験できる機会や場所がたくさんある。特に，アートイベントに求められることは，町や地域の活性化である。広義的な意味でのアートイベントの特徴は，静かに展示作品と対峙して①（　　　　　　）することに限らず，展示作品を通して鑑賞者同士が②（　　　　　　）したり，③（　　　　　　）で展示することによって作家同士が②（　　　　　　）したりするなど，体験や体感をすることにある。

・触れる作品…通常，作品の保護や安全面の理由により，美術作品には触れることはできないが，触れることができる美術作品もある。日本では，古来より，縁起物として御神木に触れる文化があるが，近年では仏像に触ることができる展示が開催され，また，パブリックアートの一つである④（　　　　　　）に触ることができる機会も見られるようになってきた。そして，手で触れることを前提とした現代アートも存在する。視覚に限らないこの表現方法には，素材が持つ独特の質感が発揮されており，視覚障がい者でも触って楽しむことができる。有名な絵画作品の⑤（　　　　　　）を触って鑑賞するなど，その鑑賞方法は広がりを見せている。

・共同作品展示…地域や願いなど，共通の⑥（　　　　　　）を持った作家たちによる共同展示もまた，アートイベントの一つである。例えば，同じ地域の小・中学生の作品を集めて地域の人と交流を深めたり，災害からの復興を祈った作品を集めて絆を深めたりといった共同作品展示があげられる。

・インスタレーション…現代アートの一ジャンルで，特定の室内や屋外にオブジェや装置を置いて，作家のコンセプトに沿って⑦（　　　　　　）を表現したもの。場所や全体を作品として体験させることを目的としているため，一点の作品と対峙する鑑賞方法とは大きく異なる。

> **要点**　アートイベントは，芸術作品を体験できる現代アートの一つ。

2 まとめる インプット 世界文化遺産

教科書2・3下 p.52　▶▶❷

☐ 世界遺産とは，1972年のパリのユネスコ総会で採択された⑧（　　　　　　）にもとづいて選ばれた，文化財，景観，自然などの移動が不可能なものを指す。その中でも，自然風景などの自然遺産に対して，遺跡などの建築物を⑨（　　　　　　）と呼ぶ。また，両方を兼ね備えているものを⑩（　　　　　　）と呼ぶ。
⑨（　　　　　　）は，人類共通の財産として認識されており，世界の各国が協力し合って保護され，次世代へと受け継がれている。

> **要点**　世界遺産には，自然遺産と文化遺産と複合遺産の3種類がある。

ぴたトレ
2
問題にトライ

芸術鑑賞（さまざまなアートに触れ
よう／日本の世界文化遺産）

時間 **15**分　解答 p.28

芸術鑑賞

教科書 2・3下　50～52ページ

1 【体験する芸術鑑賞】体験する芸術鑑賞について，次の各問いに答えなさい。

□(1)　ある屋内や屋外を作家のコンセプトに沿って表現した作品は，何というジャンルか。
（　　　　　　　）

□(2)　アートイベントについての説明として正しいものを1つ選び，記号で答えなさい。
　㋐　一点の作品と対峙して鑑賞する。（　　　　）
　㋑　プロフェッショナルな作家や有名な作家の作品で構成される。
　㋒　作家同士，鑑賞者同士の交流がある。
　㋓　体験よりも鑑賞するものである。

□(3)　オブジェについての説明として間違っているものを1つ選び，記号で答えなさい。
　㋐　触ってよい作品もある。（　　　　）
　㋑　パブリックアートの一ジャンルである。
　㋒　「オブジェ」は，英語の呼称である。
　㋓　必ず立体作品である。

□(4)　次のような説明の作品は，オブジェか，インスタレーション作品か。記号で答えなさい。
　①　展示室内に展示され，あらゆる方向からある一つの作品を鑑賞できる。（　　　　）
　②　部屋のあちこちに立体作品が置かれ，空間全体が一つの作品である。（　　　　）
　③　足を踏み入れると，周りの音や光が変化する。（　　　　）
　④　公園に配置され，上って遊べる不思議な形の立体作品。（　　　　）

　㋐　オブジェ　　　　㋑　インスタレーション

大切　**2** 【美術文化の継承】美術文化の継承について，次の各問いに答えなさい。

□(1)　1972年のパリのユネスコ総会で採択された条約の名前を答えなさい。（　　　　　　　）

□(2)　(1)によって保護されているものを何というか。（　　　　　　　）

□(3)　次の世界遺産は，自然遺産と文化遺産のどちらに属するか。自然遺産ならア，文化遺産ならイと答えなさい。
　①　国立西洋美術館（　　　　）
　②　知床（　　　　）
　③　原爆ドーム（　　　　）
　④　白川郷（　　　　）
　⑤　グランドキャニオン国立公園（　　　　）
　⑥　富岡製糸場（　　　　）

自然風景か，それとも
人工物か？

ぴたトレ
1
要点チェック

人々の生活とデザイン（笑顔が生まれる
鉄道デザイン／人が生きる社会と未来）

時間 **10分**

解答 p.28

（　　）にあてはまる語句を答えよう。

1 まとめる インプット **鉄道のデザイン**　　　　　　　　　　　　教科書2・3下 p.46〜47 ▶▶❶

☐ **鉄道デザイン**　鉄道デザインとは，鉄道会社から依頼を受けて，列車の外装と①（　　　　　　）を設計すること。鉄道には，人を目的地まで運ぶという役割だけでなく，空気抵抗を少なくするための機能的な②（　　　　　　）のデザインや，乗客に心地よさを与えるための様々な③（　　　　　　）が求められる。

電車，気動車，客車などの④（　　　　　　）や，蒸気機関車，電気機関車，内燃機関車などの⑤（　　　　　　）があり，それぞれに適したデザインがある。特に，乗客を運ぶ前者では，親しみやすさや乗り心地の良さが求められる。従来，多くの鉄道デザインは合理化や分業化が進み，似たようなデザインの車両が多かったが，近年では個性的なデザインの車両も増えている。一つのテーマや⑥（　　　　　　）にもとづいて，車両のみならず，乗務員のユニフォームや駅舎やプラットフォームにいたるまで，一人のデザイナーが手がける例も見られる。

・外装…機能的な観点はもちろん，美的な観点もまたデザインに反映されている。乗客はもちろん，その列車が走る沿線に住む人々にも配慮がされている。近年では，アニメキャラクターやご当地キャラクターが車両にデザインされた⑦（　　　　　　）車両が見られる。これは，乗客への親しみやすさを考慮したデザインのみならず，車体広告としての機能も持っている。

・内装…視覚的に訴えかける明るく楽しいデザインや，落ち着いたデザイン。広さや座席の高さには決まりがあり，快適性と安全性が確保されている。ブラインドや手すりに現地の素材を使用したり，シートの部分に現地の織物の技術が用いられたりすることで，地域の特徴を表したり，地域への親しみやすさや癒しの空間を演出している。

> **要点**　　鉄道デザインとは，外装と内装の両方を指す。

2 まとめる インプット **街のデザイン**　　　　　　　　　　　　　　教科書2・3下 p.44〜45 ▶▶❷

☐ 私たちが暮らす環境は，快適で暮らしやすいようにデザインされている。一目でメッセージが分かる標識や白線などの⑧（　　　　　　）デザイン，そして，自然に寄り添い，自然を取り入れる花壇や街路樹などの⑨（　　　　　　）デザインの両方を見ることができる。広場も道路も，⑩（　　　　　　）ばかりではなく美しい景観が求められるからだ。

また，街中にオブジェやユニークな外観の建築物を配置するなど，パブリックアートが見られるケースもある。それらには，街を象徴するランドマークとしての役割や，心地よく楽しい空間を演出する役割を担っている。

> **要点**　　快適で暮らしやすい街のデザインには，利便性のみならず，美しい景観がある。

人々の生活とデザイン（笑顔が生まれる 鉄道デザイン／人が生きる社会と未来）

1 【鉄道デザイン】鉄道デザインについて，次の各問いに答えなさい。

□(1) 鉄道デザインが関係する部分として間違っているものを選び，記号で答えなさい。

　　㋐　内装　　　㋑　性能　　　㋒　外観　　　　　　　　　　　　　　（　　　）

□(2) 外装にキャラクターや絵などがデザインされている車両を何というか。（　　　　　）

□(3) (2)のような車両は，企業などとタイアップするとき，どのような役割を持つか。

　　　　　　　　　　　　　　　　　　　　　　　　　　　　　　（　　　　　　　　　）

□(4) (2)のような車両は，(3)のような機能のほかに，何が求められるか。　（　　　　　　）

□(5) 座席の手すりは，何デザインに含まれるか。次の中から選び，記号で答えなさい。

　　　　　　　　　　　　　　　　　　　　　　　　　　　　　　（　　　）

　　㋐　エコデザイン　　　㋑　ユニバーサルデザイン　　　㋒　バリアフリーデザイン

□(6) 鉄道デザインについて述べた説明として，正しいものを選び，記号で答えなさい。

　　　　　　　　　　　　　　　　　　　　　　　　　　　　　　（　　　）

　　㋐　椅子の高さや通路の幅に関する決まりはなく，自由にデザインしてよい。

　　㋑　地域の特色を表すために，その地域の素材や技術を用いることがある。

　　㋒　利便性と安全性のみが追究され，美的なデザインがされることはあまりない。

2 【街のデザイン】街のデザインについて，次の各問いに答えなさい。

□(1) 街中にある点字ブロックは，何デザインに含まれるか。　　（　　　　　　　　　）

□(2) 道路標識や道路上の白線は，何デザインに含まれるか。　　（　　　　　　　　　）

□(3) 美しい景観をつくり出すデザインは，次のうちのどれか。正しいものを1つ選び，記号で
答えなさい。　　　　　　　　　　　　　　　　　　　　　　（　　　）

　　㋐　ユニバーサルデザイン　　　㋑　バリアフリーデザイン　　　㋒　環境デザイン

□(4) (3)の例としてふさわしいものを1つ選び，記号で答えなさい。　　（　　　）

　　㋐　信号機　　　㋑　ベンチ　　　㋒　ポスター　　　㋓　並木

□(5) 街のデザインの説明として適切でないものを1つ選び，記号で答えなさい。　（　　　）

　　㋐　利便性が重要である。

　　㋑　自然との共生が求められる。

　　㋒　快適さがなくてはならない。

　　㋓　安全性は人々の行動にゆだねられるので，デザインとは関係ない。

どんな街に住みたいと思う？

□(6) 街の特色を示したり，ランドマークとしての機能も持ったりするものを何というか。

　　　　　　　　　　　　　　　　　　　　　　　　　　　　　　（　　　　　　　　　）

□(7) (6)の例として間違っているものを1つ選び，記号で答えなさい。　　（　　　）

　　㋐　変わった形の自然の池　　　㋑　派手な配色の建築物　　　㋒　噴水

　　㋓　不思議な形のオブジェ

（　）にあてはまる語句を答えよう。

☐ 人物画の分野の一つに，自画像がある。画家が置かれた状況や，その時の年齢，思っていることが反映されている。それらは，画面の印象を左右する① （　　　　　　）や，人物（＝② （　　　　　　）自身）の画面への取り入れ方やポーズ，しぐさ，顔の③ （　　　　　　）によって読み取ることができる。また，画材や色彩，そして，しばしば部分的な④ （　　　　　　）や美化が施されることで，個性やメッセージが表現される。

パブロ・ピカソ
《自画像》（1896）

フリーダ・カーロ
《いばらの首飾りとハチドリの自画像》（1940）

ジャン＝ミシェル・バスキア
《悪役としての自画像Ⅱ》（1982）

☐ ピカソが15歳の時に描いた自画像は，鑑賞者を見つめるポーズで，⑤ （　　　　　　）的に描かれているのが分かる。色彩も限られ，茶色い色味で統一されている。フリーダ・カーロの《いばらの首飾りとハチドリの自画像》は，⑥ （　　　　　　）のように正面向きの構図で，顔立ちはあくまでも男性的に描かれているのが分かる。ジャン＝ミシェル・バスキアは現代美術の画家として知られているが，1982年に描かれたこの作品は，悪魔のような顔立ちで表現された頭部と，不吉な後ろ向きの立ち姿が特徴的である。

要点　　　自画像は，外見的・内面的な表現が可能である。

☐ 自画像を制作するときは，顔つきを⑦ （　　　　　　）して表現するのはもちろんのこと，その反対に形をゆがめたり，背景の表現を工夫したりすることによって，画家の内面やメッセージを表現することができる。また，人物（＝画家自身）の体の向きによっても，鑑賞者に与える⑧ （　　　　　　）は，大きく変わる。

要点　　　自画像は，自分自身の観察と背景の工夫によって表現する。

大切 **❶【自画像の鑑賞】** 自画像の鑑賞について，次の各問いに答えなさい。

☐(1) 自画像についての説明として正しいものを1つ選び，記号で答えなさい。　　（　　　）

　　　⑦　作品の依頼主を観察して描く。

　　　④　証明写真のように，必ず正面向きで描かれている。

　　　⑦　必ず画家自身の姿が描かれる。

　　　⑤　背景にモチーフやほかの人物が描かれることはない。

☐(2) 聖人像のような印象を表現できるのは，どのようなポーズか。正しいものを1つ選び，記号で答えなさい。　　　　　　　　　　　　　　　　　　　　　　　　（　　　）

　　　⑦　正面向き　　　④　横向き　　　⑦　斜め向き

☐(3) 次の自画像について，次の問いに答えなさい。

A　　　　　　　　　　B　　　　　　　　　　　C

　　① それぞれの作品を描いたのは，どこの国の画家か。正しいものを選び，記号で答えなさい。

　　　⑦　ノルウェー　　　　④　オランダ　　　⑦　フランス

　　　A（　　　）　　　B（　　　）　　　C（　　　）

　　② それぞれの作品の作者名として正しいものを選び，記号で答えなさい。

　　　⑦　エドヴァルド・ムンク　　　④　フィンセント・ファン・ゴッホ

　　　⑦　ヴィジェ・ルブラン

　　　A（　　　）　　　B（　　　）　　　C（　　　）

大切 **❷【自画像の制作】** 自画像の制作について，次の各問いに答えなさい。

☐(1) 自画像の制作に関する説明として正しいものを選び，記号で答えなさい。　　（　　　）

　　　⑦　鏡を見ながら制作するものであり，写真が用いられることはない。

　　　④　顔の表情や背景によって，精神世界やメッセージを伝えることができる。

　　　⑦　写真のように見えたまますべてを描く。

　　　⑤　目の位置は，頭部の約3分の1になるようにする。

☐(2) 顔を描くとき，顔の中心に来る線を何というか。　　　　　（　　　　　　　　）

☐(3) 落ち着いた雰囲気を出すときは，どんな動きを表現したらよいか。（　　　　　　　　）

❶ 鉄道デザインについて，次の各問いに答えなさい。

□(1) 鉄道の中でも，電車が含まれるものを（　　）鉄道という。（　　）にあてはまる語句を答えなさい。技

□(2) 鉄道に関する次のものは，何デザインに含まれるか。技

① つり革　　　　　② 駅のホームの点字ブロック

□(3) 鉄道デザインで，しばしばその地域の技術や材料が用いられるのは何のためか。技

❷ 自画像について，次の各問いに答えなさい。

□(1) 自画像で表現できることとして間違っているものを選び，記号で答えなさい。思

㋐ 顔の特徴　　　㋑ 印象　　　㋒ 依頼主の権威　　　㋓ 画家の意思

□(2) 次の作品の中で，画面の中に画家の自画像が描かれていないものを選び，記号で答えなさい。思

㋐ ミケランジェロ《最後の審判》　　　㋑ レンブラント《夜警》

㋒ ベラスケス《ラス・メニーナス》　　　㋓ ピカソ《ゲルニカ》

□(3) 自画像には必ず画家自身の姿やイメージが描かれている。正しければ○，間違っていれば×を書きなさい。思

□(4) 自画像を描くときは，鏡のほかに，何を見て顔を観察できるか。技

□(5) 次の自画像で表現されているものとして正しいものを選び，記号で答えなさい。思

①

②

③

㋐ 死生観と精神世界　　　㋑ 自己愛　　　㋒ 独特の筆致

❸ 感性について，次の各問いに答えなさい。

□(1) 次のような体験をしたとき，刺激される感覚を答えなさい。技

① ヴァイオリンの名器と安価なものの音を聞き比べた。

② 芝生の上を裸足で歩くのが心地よかった。

□(2) 次の芸術運動の中で，感性以上に理論性が求められる潮流はどれか。正しいものを選び，記号で答えなさい。思

㋐ ロマン主義　　　㋑ 新古典主義　　　㋒ 印象派　　　㋓ 象徴主義

□(3) 日本の美意識や衣服の変化は，日本独自の何の変化によるものか。技

- □(4) 感性が働いている状態として間違っているものを選び，記号で答えなさい。思
 - ㋐ 石膏像の顔の比率を正確に測った。
 - ㋑ モチーフの影の部分に複数の色彩を発見した。
 - ㋒ 音楽を聴いているときに，色が思い浮かんだ。
 - ㋓ その人のつけている香水の香りで，その人の印象が変わった。
- □(5) インスタレーション作品で，あらゆる方向からメロディーのない音楽が聞こえた。この分野の音楽の名称を漢字で書きなさい。技

❹ 創造について，次の各問いに答えなさい。

- □(1) あらゆる芸術分野で，構想を練るときに行われる工程は何か。技
- □(2) 職人が一点一点手作業で制作した，芸術性と実用性を兼ね備えた作品のことを何というか。技
- □(3) 「ルネサンス」は，日本語でどういう意味か。漢字二文字で答えなさい。技
- □(4) 次の芸術運動の説明として正しいものを選び，記号で答えなさい。思
 - ① ロココ　　　② 写実主義　　　③ 印象派
 - ㋐ チューブ入りの絵の具が発明されたことで，長時間の屋外制作が可能になった。
 - ㋑ バロックの反動として誕生した，優美で繊細な様式。
 - ㋒ 空想によらず，ありのままにとらえようとする芸術運動。
- □(5) 現代アートの展示における，次のような分野の作品を何というか。技
 - ① 空間全体が作家のコンセプトで表現されている。
 - ② 公共の場に設置され，中には触ったり上ったりできるものもある。
- □(6) (5)の①と②の両方が含まれる分野の名称を答えなさい。技
- □(7) 次の中から，「芸術」としてあてはまらないものを1つ選び，記号で答えなさい。思
 - ㋐ 古い物語を題材とした演劇。
 - ㋑ 風化によって，人のような形に変化した岩。
 - ㋒ 洗練された独自のデザインのファッション。
 - ㋓ 経年変化によって塗装がはがれた仏像。

artificial（人工的な）の中に，art（芸術）が隠れているよ！

❶	(1)		3点	(2)	①		3点					
	②		3点	(3)			3点					
❷	(1)		4点	(2)		4点	(3)		4点	(4)		4点
	(5)	①	4点	②		4点	③		4点			
❸	(1)	①	3点	②		3点	(2)		3点	(3)		3点
	(4)		4点	(5)		4点						
❹	(1)		4点	(2)		4点	(3)		4点	(4)	①	4点
	②		4点	③		4点	(5)	①	4点	②		4点
	(6)		4点	(7)		4点						

以下 PIXTA（ピクスタ）より

makotomo,macky,iKes, 空 ,Open Road,hiro,freeangle,HiroS_photo,shimanto, トッティー ,rogue,masa,Dai kegoro,HIRO,tabiphoto,Eight,zon, シャバ ,wizard8492,USSIE,Sanga Park,Mills,Alberto Masnovo, 株式会社テクニカ エイ・ブイ ,pespiero,dekoboko,atelier5,ken, まちゃー ,skipinof,omizu,FUTO,zzve, Anastasia Lembrik, 山田理矢 , y_kotasan,yugoro（ゆうごろ）, Roman Kosolapov, tarousite, pearlinheart, sabelskaya, 彩玉 , 背景倉庫 , よっちゃん必撮仕事人 , KID_A

風景を見つめる（アニメーションの背景画から／風景を見つめ直して）

p.6　　　　　　　ぴたトレ1

1　(1)①エ　②オ　③ア　④ウ　⑤イ
　(2)⑥共有　⑦具体化
2　(1)⑧美術ボード　⑨セル
　(2)⑩絵コンテ　⑪美術設定　⑫美術ボード
　⑬セル

p.7　　　　　　　ぴたトレ2

1　(1)タップ穴　(2)D　(3)美術ボード
2　Aオ　Bク　Cサ　Dケ　Eエ　Fシ　Gイ　Hス

考え方

1　タップ穴は，背景画とセルを合成する際に使う穴。セルは動くもの（キャラクターや自動車や草木など）が描かれ，背景画には，動かないものが描かれる。
　また，最終的な完成品には，紙の余白やタップ穴が映ってはならないので，実際に使う場面よりも広い範囲に描かれる。そのため，実際に映像に使用されるのは，Dが正解である。この実際に使われる背景画は，美術監督が制作した美術ボードをもとに描かれる。

2　初めに監督が制作する絵コンテは，映像作品にとっては設計図のようなものである。その後，大まかな動きをつけたラフスケッチが制作される。その後制作される美術ボードでは美術設定がされ，この段階で初めて色彩が用いられる。これは演出家との協議の上で決められた設定が反映されており，背景画の見本となる。この背景画に描かれているものは，最終的な映像作品ではスクロールやズームイン（およびズームアウト）以外の動きを見せない。キャラクターなどの動くものは，背景画に合成されるセルに描かれ，それを撮影されたものが映像として完成する。

イメージを描く，作る（絵や彫刻との出会い／発想・構想の手立て）

p.8　　　　　　　ぴたトレ1

1　①観点　②配置　③主張色
2　④言葉　⑤マッピング　⑥絵　⑦アイデアスケッチ
3　⑧連続性　⑨らせん　⑩ハニカム構造　⑪色彩
　⑫特徴　⑬表現　⑭造形物

p.9　　　　　　　ぴたトレ2

1　ウ→ア→イ→エ
2　①×　②○　③○　④○　⑤×　⑥×　⑦○
3　Aイ　Bキ　Cウ　Dオ　Eウ　Fア　Gカ　Hエ

考え方

1　制作は，抽象的なものが，だんだんと具体的になるものだ。そのため，構想を練る段階では，アイデアを複数出してよく，また，細部が決定していなくてもよい。それらをもとに下絵が描かれ，その後，着彩によって色が決定されていく。

2　構想や制作は，基本的には自由なものである。そのため，ものの色や形が違っても構わない。質感の変更もまた自由である。モチーフや風景を見て描く時は，構想を練る段階で，視点を変えて様々な角度から観察することで，よりモチーフの特徴や印象をとらえることができる。このように構想を練るときに，自由な画材でアイデアスケッチを複数枚描くとよい。これは，一枚一枚が完成品というわけではなく，未完成だったり，後から描き足したり，文字を書き足したりしてもよい。アイデアスケッチ以外では，マッピングと呼ばれる，主に言葉を連想ゲームのようにつなげていくやり方があるが，文字のみならず，写真やイラストを用いてもよい。

③ 自然物が持つ形には，それぞれ理由がある。バランスをとったり，種を遠くへ運んだり，花弁や葉を徐々に増やすなど，無駄のない機能的なものだといえる。そして，その連続性や規則性は美しく，私たちの身の回りにある品々に取り入れられ，美的にも機能的にも優れた工業製品や工芸品が製作される。
　自然物と同様，人工的な造形物を鑑賞する際も，形や色彩，そして素材（質感）に着目する。それらには，何かしらの制作者の意図が反映されているし，社会の中での役割を担っているはずである。

スケッチ（見つめるもの見えてくるもの／鉛筆で描く）

p.10　ぴたトレ1

1　①イ　②エ　③ア　④ウ
2　⑤ウ　⑥ア　⑦オ　⑧エ　⑨イ

p.11　ぴたトレ2

◆ (1)①クロッキー
　(2)②太さ　③かたい　④やわらかい　⑤濃淡
　(3)④
◆ (1)⑥光　⑦陰影　⑧濃淡　⑨ハッチング
◆ (1)①　(2)⑥　(3)⑦

考え方

◆ スケッチの中の一つであるデッサンの基本は，形や重量感や質感に至るまで，単色の明暗で正確に表現することである。しかし，同じスケッチの中でも，クロッキーという手法では，細部は描かれず，ものの動きや重量感，そして，動きのみが表現される。いわゆるデッサンが細密描写であるのに対し，クロッキーは全体の印象を描くものなのだ。短時間で全体をとらえ，それを何枚か描くのが一般的である。
　スケッチは，必ずしも単色で描くものではなく，幅広い画材を用いることができる。最も基本的な鉛筆は，デッサンをはじめとする細密描写に向いており，太さと濃さを変えることができる。一方，ペンは濃淡や太さの調整がほぼ不可能で，

消しゴムで消すこともできない。しかし，細くてかたい線が描けるため，ハッチングなどの技法に向いている。コンテや木炭のような柔らかい画材は，太い線を描いたり，その粉っぽいテクスチャーを活かして，ぼかしたりすることにも向いている。毛筆は，絵の具や墨をつけて紙などに描くものだが，筆や色を変えたり，筆づかいしだいでは，かすれさせたり，ぼかしたりすることも可能である。

② デッサンをするときは，光源がどこにあるのかを把握し，光が当たる向きを意識することが大切だ。光が最も強く当たっている面が最も明るくなり，当たる光が少ないほど暗くなる。白い紙に黒い鉛筆で描く際は，最も明るい場所（ハイライトや背景など）を余白として，紙の地の色を残す。陰影は，ハッチングやぼかしなど，複数の表現方法がある。
　アとイでは，底面が見えていないという理由で，アの方が視点は高いといえる。

イメージ・表現

p.12〜13　ぴたトレ3

① (1)イ　(2)セル　(3)美術ボード　(4)美術設定
② (1)マッピング　(2)アイデアスケッチ　(3)イ，ウ
③ ①自然　②規則性　③幾何学　④ハニカム構造
④ (1)①ウ　②ア　③イ　(2)イ
⑤ (1)イ　(2)エ　(3)ア　(4)ウ

考え方

① アニメーションの制作は，映像監督による絵コンテの制作からスタートすることを暗記しておく。そして，それをもとに作成されるのが，ラフスケッチだ。これは，動きなどをつけ，美術設定したものをスタッフの間で共有することが目的である。そして，最終的な背景画は，美術ボードをもとに作成されるので，「美術ボード→背景画」はセットで暗記しよう。その完成した背景画に，キャラクターなどの動くものを描いた「セル」というフィルムが合成される。

❷ 絵画，立体作品問わず，作品を制作する際は，構想を練る段階でアイデアスケッチを行う。アイデアスケッチの一枚一枚は完成作品ではないので，ざっくりしたイメージや未完成の状態でもよく，文字を書き加えてもよい。他の人と見せ合ったり，後から加筆したりしてもよい。一方で，マッピングは文字を主としたもので，連想ゲームのように言葉とイメージをつなげていく。

❸ 自然物には独特な美しさと機能性があり，私たちの日用品やデザインに生かされている。制作する際は，自然物の規則性や連続性といった特徴を観察し，気付くことが大切である。

❹ 鉛筆は，立てて描いたり，寝かせて描いたりすることもできる。立てて描くと線はかたく細くなり，寝かせて描くと，やわらかく太い線になる。線のまま線を交差させるとハッチングという技法になる。そして，寝かせて描いた線をぼかすことで，やわらかい陰影を表現することができる。光が最も強く当たっている面は，紙の白い色をそのまま残す。

❺ スケッチの表現は多様であり，「かたい線か柔らかい線か」，「消しゴムで消せるか消せないか」，「太いか細いか，調節できるか」といった基準で画材を選ぶとよい。粉っぽい固形のものや，水で溶く液体状のものもあり，表現したいイメージによって使い分ける。

デザインと工芸（デザインや工芸との出会い）

p.14　ぴたトレ**1**

1　①工業　②バリアフリー　③エコ

2　④公平　⑤簡単　⑥理解　⑦危険　⑧少ない

p.15　ぴたトレ**2**

◆　①C　②D　③B　④E　⑤F　⑥A

◆　①イ　②イ　③ア　④ウ　⑤イ　⑥イ　⑦ウ

考え方

❶❷ デザインは，美術作品とは異なり，必ず実用的な目的がある。身のまわりのデザインを観察するときは，誰を対象とした，どんな目的があるのかを考える。何かしらの障がいを持った人の不便さを取り除くデザインをバリアフリーデザインという。環境デザインは，人々の生活と自然環境の両方を考慮し，調和させることを目指す，街路樹や屋上庭園，山の形に沿ったトンネルなどのデザインを指す。自然環境を考慮した，地球にやさしい製造過程で作られた品やリサイクル可能な品などのエコデザインとは間違えないように注意しよう。工業デザインは，生産の効率性・機能性・装飾性のすべてを備えたもの。視覚伝達デザインは，読んで字のごとく，ポスターや広告などの，視覚的に訴えかけるデザインのこと。ユニバーサルデザインは，国籍・性別・年齢などを問わず，一見しただけで誰でも公平に使えるデザインのことである。

模様のデザイン（広がる模様の世界）

p.16～17　ぴたトレ**1**

1　(1)①美しさ　②省略
　　(2)③全体

2　(1)④単純化　⑤強調
　　(2)⑥色　⑦動き　⑧対称
　　(3)⑨一部分

3　(1)⑩面相筆　⑪平筆
　　(2)⑫水　⑬面積（または　分量）　⑭多め
　　(3)⑮輪かく　⑯面積（または　部分）

4　⑰ガラス棒　⑱マスキング

p.18～19　ぴたトレ**2**

◆　自然物の平面構成では，目にした形をそのまま使うのではなく，必要な部分を（強調）したり，必要のない部分を省略したり，（単純）化する。
　また，重ね合わせたり，（並べ）たりすることで，（奥行き）を感じる画面を作り出したり，（動き）のある画面ができる。

② ①イ ②エ ③ウ ④ア

③ ①× ②○ ③○ ④×

④ ①エ ②カ ③ケ ④ア ⑤オ ⑥キ ⑦ク

⑤ ①マスキング ②溝引き ③からす口

⑥ (1)ウ，ア，エ，イ

(2)ア A イ B ウ C

⑦ ①ウ ②エ ③ア ④イ

考え方

① 自然物を観察し，その規則性や連続性を理解する。そして，それらを単純化したり強調したりすることで，より，そのものらしさを表現したり，印象を強くしたりすることができる。また，平面的なぬり方や形であっても，並べ方次第で奥行きを演出することができる。

② グラデーションは日本語では諧（階）調と言い，色や形がだんだんと変わっていく状態を指す。リズムは日本語では律動と言い，変化によって動きを感じさせるもの。シンメトリーは日本語で対称という意味で，線対称もしくは点対称を取り入れたもののこと。アクセントは，日本語で強調という意味で，一部だけを際立たせる色や形の演出をいう。

③ ポスターカラーは，水彩絵の具の一種であり，表現にふさわしい適量の水を混ぜる。また，混色するときは，水分量が均一になるようにしっかりと混ぜる。そうでないと，ムラのある仕上がりになってしまう。塗るときは，まず塗りたい形の輪郭部分を面相筆で塗り，その後に広い面から順に，太い丸筆や平筆で塗っていく。

④ 色の要素は，彩度・色相・明度である。これらの対比を強くすると印象が強くなる。暖色か寒色かによっても印象が異なる。一部分だけ目立つ配色にすることをハイライトという。平面的なグラフィックデザインでも，立体感を意識した明暗や，規則性を意識して配置することが大切である。

⑤ デザインをきれいに仕上げるためには，色がはみ出てはならない。特に，直線

的な境界をきれいに出したいときは，マスキングテープを使う。そして，面相筆で直線を引きたいときは，定規の溝にガラス棒をはめて，筆を同じ手に持った状態でスライドさせる。からす口は，インクや塗料を先端に付けて描くペンで，からすの口ばしに形が似ていることから，この名称がつけられた。

⑥ 自然物を観察してデザインするには，モチーフをよく観察し，特徴をとらえることから始める。その特徴をデフォルメしたり単純化したりしながら工夫をする。その後は本画用の紙に下絵を書き，着彩していく。

⑦ ②を参照。

絵の鑑賞（鑑賞との出会い／絵の中をよく見ると）

p.20　　ぴたトレ 1

1 (1)①構図 ②色彩 ③印象 ④表情 ⑤意図

2 (1)ア

3 (1)① 7 ②朝鮮 ③仕切り

(2)①構図 ②余白 ③折り

p.21　　ぴたトレ 2

① ①オ ②イ ③ウ ④ア ⑤カ

② ①ウ ②ア ③イ

③ ①○ ②× ③× ④○ ⑤× ⑥×

考え方

① 絵画の印象は，構図と色彩で決まる。構図は，ものの配置や視点の高さによって決まる。構図については，②の解説を参照。また，絵の具などで表現する色彩は，色相・彩度・明暗の調節，コントラストの強弱の調整によって，幅広い印象が可能となる。

② 三角構図の効果は，安定感や重量感を演出することで，盛期ルネサンスの頃に多く用いられた。その反発として生まれた

バロック美術では，ルネサンスと対照的な動きのある対角線構図が好まれた。この構図と色彩の強いコントラストによって，感情的な表現がされた。中央から周囲に広がるようにものが配置された放射構図は，風景画でよく用いられ，遠近感が強調される。

③ 屏風は，7世紀に朝鮮半島から伝わったものなので，⑤と⑥は×。屏風は，仕きりとしての実用性があるため，②は×。折りたたむことができるが，これは実用性のみではなく，開き具合によって見え方を変化させるという意図がある。そのため，③は×で，④は○である。余白は，屏風絵のみならず，日本画にはよく見られる手法で，無限の奥行きや広がりを感じさせる。そのため，①は○。

焼き物（暮らしに息づく土の造形／焼き物をつくる）

p.22〜23 ぴたトレ1

1 (1)①均一 ②耳たぶ ③空気
2 (1)④厚み ⑤厚み ⑥どべ ⑦傷 ⑧押し当て(かぶせ) ⑨回転
3 ⑩質 ⑪日陰 ⑫割れる(壊れる) ⑬吸水 ⑭金属 ⑮厚み ⑯通さない ⑰冷ます
4 (2)⑱高

p.24〜25 ぴたトレ2

1 (1)空気，耳たぶ (2)荒練り (3)粘土の中の空気を抜くため。
2 (1)①イ，B ②ア，A ③ウ，C (2)どべ (3)あらかじめ傷をつけておく。 (4)すき間を指でつぶしてきれいにならすこと。 (5)ろくろ (6)短時間でつくることができる。
3 (1)イ，カ，ウ，ク，エ，オ，ア，キ (2)せゆう (3)加飾 (4)風のない日陰 (5)ア，ウ (6)①ア ②ガラス質の粉 ③違うもの ④水を通さなくなる。 (7)陶器 (8)磁器 (9)磁器

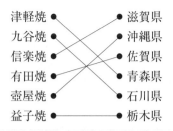
津軽焼 ● ● 滋賀県
九谷焼 ● ● 沖縄県
信楽焼 ● ● 佐賀県
有田焼 ● ● 青森県
壺屋焼 ● ● 石川県
益子焼 ● ● 栃木県

考え方

① 焼き物の粘土をこねるときは，粘土の中の空気を抜くことが大切である。これによって，焼いている途中で割れてしまうのを防ぐことができる。耳たぶくらいのやわらかさになるように練る。粘土の質が均一になるようにする練り方を荒練りという。

② 完成品の形によって，それに合った成形方法がある。ひもづくりは，ひも状にした粘土を巻き重ねながら成形する方法で，湯飲みなどの筒状の食器を作るのに向いている。手びねりは，粘土のかたまりから手で直接成形する方法。茶碗の制作に向いている。板づくりは，粘土の板をつくって貼り合わせる方法で，花瓶や，箱状の器を作るのに向いている。
粘土どうしを接着する際は，粘土を水で溶いた「どべ」を接着剤のように用いる。接着する時のポイントは，接着部分にあらかじめ傷をつけておくことである。ひもづくりの場合は，必ずすき間を指でつぶしてきれいにならすことが必要である。ろくろを用いて成形することで，短時間で成形することができる。

③ 粘土を形成した後，一度乾燥させてから素焼きをし，着彩する。さらに乾燥させて，かまどで焼く前に「釉薬(ゆうやく)」を塗る。最後は本焼きをする。成形したときに装飾を施すことを加飾といい，着彩する前に風のない日陰で乾燥させる。素焼きは850℃，本焼きは1250℃で温度を設定するが，この数字は暗記するようにしよう。比較的低温で焼かれる陶器に対し，高温で焼かれる磁器は，地色が白く，よりかたい。

④ 日本の伝統的な焼き物の名称には，地名

がついていることが多いが，旧地名に由来することも多い。現在でも使われている地名がついているものから暗記し，特に有名なものは，特に覚えておこう。

絵画・デザイン・工芸（焼き物）

p.26〜27　ぴたトレ3

① (1)レタリング　(2)視覚伝達デザイン　(3)イ
(4)①ユニバーサルデザイン　②環境デザイン
③エコデザイン　(5)⑦②　④①　⑤③　⑥①

② (1)イ　(2)①直　②具体
(3)グラデーション　●　　　●つり合い
　　　リズム　●　　　　　　●律動
　リピテーション　●　　　　●強調
　シンメトリー　●　　　　　●諧(階)調
　　アクセント　●　　　　　●くり返し
　コントラスト　●　　　　　●対称
　　バランス　●　　　　　　●対比・対立

③ (1)構図　(2)色彩　(3)余白　(4)色相　(5)①三角構図　②対角線構図　③放射構図

④ (1)①磁器　②磁器　(2)ゆうやく　(3)①手びねり
②板づくり　(4)粘土

考え方

① ポスターや広告など，視覚に訴えるデザインを視覚伝達デザインという。図案化されたイラストはもちろん，文字のデザインも含み，この文字のデザインをレタリングという。統一された書体を意味するフォントと一緒に覚えよう。ユニバーサルデザインに関する問題は重要度が高いので，一言で説明できるようにしておこう。また，語感の近い環境デザインとエコデザインも区別しておくようにしよう。特に，環境デザインについては，例をあげられるようにしておくとよい。

② ここにあげた，デザインに関する用語は英語なので，和訳は暗記しよう。覚えるときは，派生語とセットで覚えるとよい。例えば，リピテーション(repetition)→繰り返す(repeat)と連想したり，グラデーション(gradation)→だんだんと

(gradually)と連想したりといった風に，スペルを想像しながら考えるとよい。

③ 絵画やポスターなどの平面作品の印象は，構図と色彩の二つで決まる。これは必ず暗記しておこう。また，余白という手法は，浮世絵や水墨画などの日本画でよく出てくる単語なので，これも自分の言葉で説明できるように理解を深めておこう。また，彩度・色相・明度に関する問題はよく出るので，これらの意味は，それぞれ理解しておこう。また，構図が絵の印象を左右するということ，そして，視点が変わることで構図自体が変わる点も重要である。代表的な構図の名前と，その効果についてはデザイン，絵画，映像，漫画など，さまざまな分野で出る話題なので，答えられるようにしておく。

④ 磁器は，陶器と比べて高い温度で焼かれ，よりかたく，より白くなる。「釉薬」は「ゆうやく」と読むが，「釉」の一文字だけでも「うわぐすり」と読む。粘土のかたまりから手で直接成形する方法を手びねり，粘土の板をつくって貼り合わせる方法を板づくりという。粘土どうしを接着する際につける「どべ」は，粘土を水でうすくといたものである。

水彩と風景（なぜか気になる情景／水彩で描く／遠近感を表す）

p.28〜29　ぴたトレ1

1 (1)①混色　②丸筆　③きれい
(2)④緑　⑤灰(グレー)　⑥うすく　⑦重ね
⑧厚く

2 (1)⑨水平線　(2)⑩選択(省略)

3 (1)⑪消失点　⑫はっきり　⑬ぼかして
(2)⑭大きく　⑮小さく　⑯進出(膨張)
⑰後退(縮小)

4 ⑱二

p.30〜31　ぴたトレ2

① (1)広い部分　(2)平筆　(3)細筆　(4)筆洗

(5)黄色　(6)透明描法

② (1)×　(2)×　(3)○　(4)×

③ (1)イ

(2)　図1

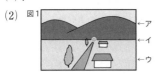
←ア
←イ
←ウ

(3)図2

④ 線遠近法，透視図法，消失点，空気遠近法，
大きく，後退色

⑤ (1)A②，④　B①　C③

(2)ウ，オ，ク，イ

⑥ (1)ウ→イ→ア→エ

(2)1つ

考え方

① パレットには，小さく仕切られたスペースがあり，そこにチューブから出した絵の具を置いていく。そこから絵の具を筆で取って，広い部分で，均一になるように混色する。細筆は細い線や細密描写に向いており，平筆は広い面をぬるのに向いている。色を変えるたびに筆洗で筆を洗い，水はなるべく綺麗な状態にしておくことが大切だ。
水彩絵の具で描くときは，透明描法と不透明描法の二種類があり，絵の具をぬり重ねる順番を覚えておこう。また，三原色（赤・青・黄）と白・黒などの組み合わせの混色は，暗記しておく。

② 風景画の構想を練るときは，透視枠（デッサンスケール）で風景をのぞき込みながら，構図を決める。水平線が目の高さになり，水平線上に消失点があることは覚えておこう。構想を練る段階で見えたものをすべて描くのではなく，描くものを選択したり省略したりする。影の部分が必ずしも黒とは限らないので，よく観察する。

③④⑤⑥ 遠近法には代表的なものが四つあり，線の方向で遠近感を出す線遠近法，遠景をぼかして描く空気遠近法，ものの大小関係で遠近感を出す方法，進出色と後退色の仕組みを活かして遠近感を出す方法など。直線的な風景画を描

くときは，初めに水平線を描き，その線上に消失点を決め，そこに向かう線を描く。

書体とシンボルマーク （文字っておもしろい）

p.32　ぴたトレ1

① (1)①レタリング　②書体　③ロゴ　④オノマトペ　(2)⑤細く　⑥一定（均一）

② ⑦シンボルマーク　⑧色彩　⑨単純化

③ ⑩文字

p.33　ぴたトレ2

① ①カ　②イ　③オ　④ク　⑤ア

② ①イ　②ア　③ウ　④ア　⑤イ　⑥ウ　⑦イ
⑧ア

③ ①×　②○　③○　④×　⑤○　⑥○

考え方

① 「文字」には，characterのほかにletterという訳があり，「レタリング」は，これに由来する。目的に合わせたふさわしいデザインがある。一つの文書の中で統一された文字の形のことは「書体（フォント）」と呼ぶ。

② 明朝体とゴシック体は，日本語の文書やポスターで最もよく使われる書体（フォント）である。明朝体は，新聞などの文書の本文でよく用いられ，縦画に比べて横画が細い，毛筆で書いた字体に似ている。英字新聞では，ローマン体が明朝体のような役割を担っている。ゴシック体は，縦画と横画の幅が一定のためよく目立ち，目立たせたいところや見出しの部分で用いられ，西洋の聖書の書体に由来する。

③ 視覚伝達デザインで，印象を強くするには，派手な色を用いるほかに，文字やイラストの形を「単純化すること」である。とくに，シンボルマークやロゴを作成する際は，モチーフの観察にもとづいた単純化や強調がされている。

色彩と形の鑑賞（自然界や身の回りにある形や色彩）

p.34 **ぴたトレ1**

1 (1)①色　②彩度　③寒色　④暖色　⑤中性色
⑥補色　⑦無彩色
(2)⑧明るく　⑨暗く　⑩鮮やか

2 ⑪有機的　⑫規則性　⑬全体　⑭単純化
⑮強調

p.35 **ぴたトレ2**

◆ ①補　②暖色　③中性　④中性　⑤寒色
⑥彩　⑦低　⑧高　⑨明　⑩高　⑪低

◆ (1)①有機的　②特徴　③規則性
(2)①×　②○　③○　④×　⑤○　⑥×　⑦○

考え方
◆ 色相環の見方，色の見え方。色は，有彩
色か無彩色かに分けられ，さらに有彩色
は暖色，寒色，中性色に分けられる。明
度の操作で変化するのは明るさ（暗さ）
であり，鮮やかさとは関係がない。色相
環で正反対に位置する補色どうしを混ぜ
ると，必ず無彩色になる。赤と青の混色
は紫となり，暖色の赤と寒色の青を同じ
量ずつ混ぜると，中性色になる。黒をは
じめとする無彩色に彩度はなく，灰色は，
黒色の明度を上げたもの。全ての色は，
有彩色か無彩色のどちらかにあてはまる。
色相環は，似た色どうしを並べて環にし
たものである。中性色は，緑と紫の2色
だけなので，だいだいは含まれない。2
つの色を見たときに，混色するとどのよ
うな色が完成するかイメージできるよう
にしておこう。

◆ (1)直線で構成された無機的な形に対して，
曲線で構成された形を有機的な形という。
自然物特有の規則性や連続性を観察し，
その特徴を強調したり単純化したりする
ことでデザインができる。自然物のそう
いった形は，単に美しいだけではなく機
能性があるため，日用品に応用されてい
る。
(2)形の表現には，「こうしなくてはなら
ない」という制約がない。しかし，あら
ゆる角度から観察することで違った見え

方に気付き，特徴をとらえることができ
る。実物と違う色を使ったり，単純化させ
たりすることがあっても，「そのものら
しさ」が失われることはなく，むしろ「そ
のものらしさ」がより強くなることもある。

色彩の理論とテクニック（色彩の基本・しくみ）

p.36〜37 **ぴたトレ1**

1 (1)①加法　②減法　(2)③清色　④灰色

2 (1)⑤暖　⑥青　(2)⑦低　(3)⑧進出　⑨後退

3 (1)⑩色相　(2)⑪明度　⑫高　(3)⑬彩度

4 ⑭点　⑮錯覚

p.38〜39 **ぴたトレ2**

◆ (1)有彩色　(2)黒　(3)明度　(4)彩度　(5)A無彩
色　B彩度　C明度

◆ (1)色相環　(2)補色　(3)白　(4)青緑　(5)彩度
(6)赤〜黄　(7)中性色

◆ (1)①青緑　⑥赤紫　⑪黄緑　(2)番号：⑨，色
の名前：黄みのだいだい　(3)寒色

◆ (1)減法混色　(2)黄　(3)中間混色　(4)白と黒
(5)濁色　(6)暖色　(7)青系統

◆ (1)明度対比　(2)高彩度どうし

◆ (1)明度　(2)黄　(3)①色相対比　②彩度対比
③明度対比

◆ (1)①混色　②点描　③重色

考え方
◆ 色相，彩度，明度の3つの要素は暗記必
須。また，色が有彩色と無彩色に分けら
れ，有彩色が暖色，中性色，寒色の3つ
に分けられる図は理解できるようにして
おきたい。

◆
◆ 近い有彩色どうしを順に並べ，輪の形に
したものを色相環と呼ぶ。そして，この
色相環の正反対に位置する色どうしを補
色と呼ぶ。この2つの名称はよく出るの
で，暗記必須。そして，この補色どうしを
混ぜると無彩色になるという点も一緒に
覚えておこう。また，全ての色の中で最も
明度が高い色が白，最も明度が低い色が黒
で，どちらも無彩色である。赤〜黄色を暖

色，青を寒色，暖色にも寒色にも属さない緑や紫といった色を中性色と呼ぶ。

④ 三原色と呼ばれる3色の中で，白黒写真にしたとき（白黒で印刷したとき）に，最も白に近い（＝明度が高い）色が黄色である。黄，赤紫，緑みの青の3色による混色を減法混色という。この3色を均等に混ぜると，黒に近い色になる。混色することで元の色の中間程度の明度になる混色を，中間混色という。純色に白か黒を混ぜてできる色を清色といい，純色に灰色を混ぜてできる色を濁色という。ある色に赤系統の色や黄系統の色を混ぜることで，暖色に近くなり，青系統の色を混ぜることで寒色に近くなる。

⑤
⑥ 同じ色でも，どの色と組み合わせるかによって，印象が異なる。これを明度対比といい，高彩度どうしの組み合わせは，にぎやかな感じになる。明るい感じは明度，鮮やかな感じは彩度を考えればよい。全体の明度を上げることで明るい印象になり，全体の明度を下げることで暗い印象になる。

⑦ 絵の具を用いて混色する方法は，大きく分けて3つある。いわゆる「混色」は，パレットや紙やキャンバスの上で実際に混ぜ合わせる方法。パレット上で絵の具を混色せずに，画面上に色の点を置くことで，遠くから見たときに色が混ざって見える錯覚を起こさせる方法を「点描」という。水彩画などで，下にぬった色を透かすように，異なる色を重ね合わせる方法を「重色」という。重色の場合，上にぬり重ねる色は，必ず透明色でなくてはならない。

鑑賞と表現の基礎

p.40〜41　　　　　ぴたトレ3

① (1)細筆　(2)水平線　(3)透視図法　(4)空気遠近法　(5)明るい色　(6)消失点　(7)進出色
② (1)レタリング　(2)書体　(3)ゴシック体　(4)オノマトペ　(5)シンボルマーク　(6)単純化

③ (1)無彩色　(2)明度　(3)寒色
(4)色相環　(5)補色　(6)連続性
④ (1)重色　(2)清色　(3)軽く感じられる　(4)暖色
(5)白色の紙

考え方

① 描くものや，表現方法によって，それぞれに適した筆の形や太さがある。筆の選び方を頭に入れ，鑑賞や制作に役立てよう。細かい個所や細密描写，そして細い線を描くときに使うのが細筆である。そして，広い面積をぬるときは平筆や丸筆を用いる。特に，「細筆」はよく出る問題なので，漢字で書けるようにしておこう。
また，構図の問題では，視点の高さと水平線の高さ，そして消失点の高さが一致していることを問う問題がよく出るので，覚えておこう。また，構図の問題では，あらゆる種類の構図と，それが与える印象について答えさせる問題がたびたび出題されるので，三角構図，放射構図，対角線構図あたりは暗記して，優先的に解いていこう。遠近法では，消失点がどこにあるのかを発見しよう。それによって，視点の高さと水平線の高さが分かる。背景をぼかして描く空気遠近法，直線的な要素で遠近感を出す線遠近法といい，線遠近法のことを透視図法ともいう。配色で遠近感を出す時に，手前に置かれる色を進出色という。

② 文字を美術的に描くことをレタリングという。これは暗記必須である。同じ画面表示や書面で，デザインが統一された文字を書体（フォント）という。書体の中でも，私たちの生活の中でよく目にするものは頭に入れておきたい。日本語の場合，見出しや目立たせたいところにはゴシック体が使われ，本文には明朝体が用いられる。ゴシック体は，縦画と横画の太さが同じで，明朝体は，横画よりも縦画が太く，筆で書いたかのような装飾が先端部分についており，この装飾を「セリフ」と呼ぶ。視覚伝達デザインでは，「オノマトペ」という手法で印象を強くすることがある。これは，擬声語のことで，ロゴデザインのイメージ源となることがある。ロゴデザインやシンボルマークのデザインでは，あらゆるモチーフや文字が単純化されている。

❸ 白，灰，黒といった色は，彩度を持たない。このような色を無彩色と呼び，彩度を持つ色を有彩色と呼ぶ。色が明るいか暗いか（＝白黒で撮影や印刷したときに白に近くなるか）は，明度が高いか低いかで決まる。明度が高い（＝白黒で印刷したときに白に近くなる）ほど，「明るい色」だと言える。彩度が高い色は鮮やかで，彩度が低い色は鮮やかでない（＝鈍い）と言える。

有彩色の中でも，赤や黄のような暖色は暖かさやにぎやかさを印象づける。青系統の色は，寒そうな感じや静かそうな印象を演出する。似た色どうしを環状に並べたものを色相環と言い，正反対に位置する色を補色と呼ぶ。補色どうしを混ぜると必ず無彩色になり，緑の補色は赤，青の補色はオレンジといったふうに，すぐに補色がイメージできるようにしておく。自然界にあらゆる色彩があるように，あらゆる形がある。その規則性や連続性を理解し，表現にいかそう。

❹ 絵の具を複数混ぜて，色に深みや複雑性を持たせることができる。絵の具をパレットや画面の上で実際に混ぜ合わせることを混色と言う。下にぬった色を透かすように別の色をぬり重ねることを重色という。純色（＝各色相において，最も彩度が高い色）に白または黒を混ぜて作る色を清色といい，純色に灰色を混ぜた色を濁色という。なお，原色は純色の一部であり，純色は三原色以外の多くの色を含む。最も明度が高い色が白で，最も明度が低い色が黒なので，白い紙に黒い文字を書くとき，最もコントラストの強い色となる。

素材の観察と表現（じっくり見ると見えてくる／材料に命を吹き込む）

p.42 ぴたトレ1

1 (1)①質感　②イメージ　③複雑　④表面
　⑤工夫　⑥素材
　(2)⑦観察　⑧スケッチ　⑨色　⑩ニス　⑪質感
2 ⑫素材　⑬角度　⑭材料　⑮スケッチ　⑯素材

p.43 ぴたトレ2

1 (1)①素材　②観察　③質感　④工夫　⑤特徴
　⑥想像
　(2)⑦→⑦→⑤→⑦
2 (1)⑦×　⑦×　⑦○　⑦○
　(2)⑦⑦　⑧⑦　⑨⑦　⑩⑦　⑪⑦

考え方

1 モチーフの観察から，自分の表現したいように表現するためには，モチーフが持つ「そのものらしさ」がどこにあるのかに気付く必要がある。それが色彩の変化なのか，独特な形なのか，独特の質感なのか，そして全体の印象はどうか，細部に「そのものらしさ」がないかなどを観察する。そして，連続性や規則性を理解し，それを単純化したり強調したりすることで，より表現しやすくなる。
自分が表現したい完成形を想定して，素材や色の種類を工夫する。素材が持っている質感を生かしつつも，色のぬり方や，ニスなどによって，視覚的・触覚的な質感の再現性を高めていく。

2 1とは逆に，実際に使う素材から，表現したいモチーフを決めることもある。素材をよく観察し，想像力を働かせる。構想を練る段階では，観察しながらアイデアスケッチを何枚か描くとよい。色彩，形，質感にそれぞれ着目し，見る角度や視点を変えることで，新しい発見がある。

素材の観察と表現（じっくり見ると見えてくる／材料に命を吹き込む）

p.44〜45 ぴたトレ3

1 (1)⑦，⑦，⑦　(2)①×　②×　③○　④○
　(3)ツヤ　(4)光を当てる，見る角度を変える，音を出す，などの中から1つ。
2 (1)①○　②○　③×　④○　(2)①⑦　②⑦
　③⑦　④⑦　(3)耐水性をつける。
　(4)均一にぬる。
3 (1)⑦　(2)スケッチ　(3)⑦　(4)⑦，⑦
　(5)①⑦　②⑦　③⑦　④⑦　⑤⑦

❶ 美術作品を制作する上では，あくまでも視覚的・触覚的な表現が一般的のため，④と⑦は間違い。ただし，幅広い現代アートの表現では，必ずしもこの限りではない。
(2)モチーフからイメージして制作するので，制作の作業に入る前に，モチーフをよく観察することから始める。見る角度や視点を変えながら，色，形，質感の特徴をつかみ，「そのものらしさ」を発見する。構想を練る段階ではアイデアスケッチを数枚描き，ただモチーフの外観を再現するだけでなく，そこからさらにイメージを広げてもよい。そのイメージを表現するために，異なる素材と組み合わせてもよい。
(3)作品の保護を目的として仕上げにぬられるニスは，質感を調整する役割も担っている。
(4)モチーフの質感を知る方法は，よく目で観察し，実際に触って確かめてみるのもよい。ほかに，光を当てたり，見る角度を変えたりすることで質感を確かめることもできる。また，音を出してみることで，質感を想像することもできる。

❷ 制作で使う材料の役割を把握しよう。紙粘土は形を作るものであり，ニスは画面の保護やツヤだし，絵の具は色を付けるもの，グルーガンは接着剤としての役割を担っている。一方で，その画材が持つもう一つの働きも知っておこう。グルーガンは，ものを接着するだけではなく，立体感を出す働きや，乾燥した後の独特な質感がある。そして，ニスもまた，作品の保護やツヤだしだけではなく，触覚的な表現の調整にも用いられる。しかし，ニスには作品の保護をするという前提があるので，均一にぬる必要がある。

❸ 素材（材料）からイメージする制作は，表現する対象ではなく，使う素材からイメージを膨らませる。そして，アイデアスケッチをしながら構想を練り，制作に移る。イメージを広げるということは，新しい発見をするということなので，様々な角度から観察したり，別の素材どうしを組み合わせたりすることが有効で

ある。また，素材どうしを組み合わせるときに，それぞれに最もふさわしい材料で接着する。それぞれ強度が異なる。

墨による表現（墨と水の出会い）

p.46 ぴたトレ1

1 (1)①墨 ②水 ③濃淡 ④にじみ ⑤筆
(2)⑥写実的 ⑦抽象的
2 ⑧偶然 ⑨スパッタリング ⑩マーブリング ⑪コラージュ ⑫ストリング ⑬フロッタージュ ⑭デカルコマニー ⑮ドリッピング ⑯吹き流し

p.47 ぴたトレ2

❶ (1)水墨画 (2)濃墨，中墨，淡墨 (3)右の作品は，濃さの違う（墨）を重ねている。こうすることで，絵に（立体［遠近］）感を出すことができる。 (4)破墨法 (5)ぼかし
❷ ⑦シ ④サ ⑦セ ④ス ⑦ソ ⑤タ
❸ ⑦，④

❶ 水墨画とは，墨と水だけを用いて制作される絵画作品の表現形式の一つである。色彩は用いず，墨の濃淡で表現する。他にも，混ぜる水の量を調節したり，筆づかいを工夫したりして，にじみ，ぼかし，かすれなど，単色ながらも豊かな表現方法がある。絵皿という入れ物に濃さの異なるそれぞれ濃墨，中墨，淡墨を準備しておく。濃さの違う墨を重ねることで，奥行きや立体感を表現できる。(4)の図の作品は，破墨法と呼ばれる技法で描かれている。これは，下にぬった墨が乾かないうちに，濃さの異なる墨をぬり重ねる技法である。水を紙や筆に含ませて，「ぼかし」というやわらかい表現をすることもできる。

❷ ここで出題されている様々な技法については，語源と共に覚えると覚えやすい。
・スパッタリング（sputtering）：まき散らす（sputter）に由来する。

・マーブリング (marbling)：大理石 (marble)に由来する。
・ドリッピング (dripping)：したたらせる(drip)に由来する。
・フロッタージュ (frottage)：フランス語の「こする」(frotter)に由来する。
・デカルコマニー：フランス語の「転写する」
・コラージュ (collage)：フランス語で「のり付け」を意味する。

❸ スパッタリングは，「まき散らす」という語源からも分かる通り，周囲に絵の具が飛び散るので，新聞紙などを敷いた上で制作する。そのため，㋐は○。マーブリングでは，ゆっくりかき混ぜないと綺麗な模様ができないので，㋑は×。コラージュで貼り付ける材料は自由であり，貼り付けられるものは自由に使う。したがって，㋒は×。スパッタリングでは，混ぜる水の量によって，飛び散り方が異なる。しかし，薄くし過ぎるとうまくいかないため，㋓は×。ドリッピングの語源が「したたらせる」ということから分かるように，多めの水で溶いたものを使う。

人物画（人間っておもしろい）

p.48〜49　　　　　　　　　　ぴたトレ1

1 (1)①比率　②正中線　③対称　④1／2
　⑤1／3　⑥後ろ　⑦背骨
　(2)⑧少ない(小さい)　⑨大きい

2 ⑩人柄　⑪広く　⑫意図

3 ⑬状況　⑭構成　⑮バランス　⑯内面　⑰材料

p.50〜51　　　　　　　　　　ぴたトレ2

❶ (1)目…（②），眉…（①），鼻先…（③）
(2)顔は正中線を中心軸として，基本的に（左右対称）である。
目の位置は，頭部の約（1/2）のところにある。
眉毛の位置は，頭部の上から約（1/3）のところにある。
鼻先の位置は，頭部の下から約（1/3）のとこ

ろにある。
横から見た耳の位置は，真ん中より（後ろ [少し後ろ]）にある。

❷ ㋐

❸ (1)A　(2)胸像

❹ (1)×　(2)○　(3)○　(4)×　(5)○

❺ (1)A　(2)B　(3)胸像　(4)㋐→㋑→㋓→㋒

❻ ㋑，㋓

❼ (1)A㋐　B㋒　C㋑　(2)全身像

考え方

❶ 人体の骨格や顔の部位には，個人差はあるが，ある程度決まった比率がある。その比率を意識しながら観察し描くと，「人体らしさ」を表現できる。顔の造形は，概ね左右対称であり，正中線を中心軸に，目や口角を左右対称になるように配置する。目の位置は，顔の半分の高さになるように描くとよい。眉毛，鼻先の位置はそれぞれ頭部の約1/3のところにし，頭部を横から見たときの耳の位置は，真ん中より後ろに描くとよい。

❷ 左手を曲げ，向かって左側に重心がある㋐が正解。

❸ 画面の中の比率や空白のとり方が適切なのはA。Bは，目線の先に余白がなく，Cは大きく取り入れ過ぎており，どちらも窮屈な印象になるため不適切。

❹ 絵画作品は，何かを観察して描く場合であっても，見たものすべてを描く必要はない。したがって，(1)は間違い。アイデアスケッチやクロッキーを複数枚描くことは，人物画を描く上では有効で，そこからイメージを広げて画面構成していく。また，絵画作品は，対象物（モチーフ，人物など）と背景から成り立つため，全体を意識しながら制作することが重要であり，(4)は×であり，(5)が○。

❺ (1)画面の中の顔の比率が最も高いAが正解。(2)人物のいる情景は，風景の中に人物が存在する情景なので，BかCということになるが，うすぬりなのはB。

(3)群像に関わらず，絵画作品は，テーマを決める→スケッチ→画面構成→下描き，着彩という順である。

⑥ 自画像は必ず真正面から描く必要はなく，色や形を自由に変えてよい。したがって，イとエが正解。

⑦ Aは，柔らかいタッチで描かれている。精神性を表現するかのように，表情が克明に描かれており，アが正解。斜めの構図で描かれているのはBだけなので，ウが正解。全身が描かれているので，「全身像」である。Cは画面全体で統一感のある描き方がされているので，イが正解。

木の工芸（暮らしの中の木の工芸）

p.52　　　　　　　　　ぴたトレ1

1 (1)①木目　②つや　③色　④年輪　⑤香り　⑥ぬくもり　(2)⑦生活　⑧工芸品　⑨手作業

2 (1)⑩表面仕上げ　⑪耐久性

p.53　　　　　　　　　ぴたトレ2

❶ (1)①木目　②年輪　③色
(2)①○　②×　③○　④×　⑤×

❷ (1)手作業
(2)量産工芸品：ウ　一品工芸品：イ

❸ ①オイル仕上げ　②ワックス・ロウ仕上げ　③漆塗り　④ニス塗装

考え方

❶ (1)木の種類ごとに，それぞれことなる木目がある。木の幹を輪切りにすると，その木目が断面となって表れ，幾重にも重なる環のようになる。年数を重ねた木ほど年輪が増え，複雑になる。また，木の工芸品の持つ温かみとして，その心地よい手触りのほかに，使うごとに味わい深い色に変化していくという点がある。
(2)木材の特徴として，温かみを持っている点があげられ，①は○。たたくとのびるのは金属の特徴なので②は×。のこぎりや彫刻刀などで加工しやすいので，③は○。

力を加えたとおりに変形するのは，粘土の特徴なので，④は×。また，木は水や火に弱いため，⑤は×。しかし，表面仕上げによって耐水性を増し，食器に用いられることがある。

❷ 工芸品の特徴は，職人一人一人の手作業によってつくられることである。量産工芸品は，読んで字のごとく量産されるものであり，実用性と芸術性の両方を兼ね備えている。一方，一品工芸品は，美しさにこだわって職人が技術を駆使してつくったものである。

❸ 木に染み込んで内側から保護する加工を，オイル仕上げといい，しっとりした仕上がりが特徴的である。ワックス・ロウ仕上げは，ワックスやロウを木材に塗り込むことで，表面を保護する表面仕上げである。漆塗りは，漆の木の樹液から取れる天然の塗料を使った伝統的な技法で，古くから使われている技法である。ニス塗装は，幅広い素材に用いられる技法で，表面に膜をつくって丈夫にする働きがある。

木工の技法（木工の技法）

p.54　　　　　　　　　ぴたトレ1

1 (2)①板目　②平行　③切り出す　④直線　⑤紙やすり　⑥汚れ

p.55　　　　　　　　　ぴたトレ2

❶ (1)D，A，F，C，B，E
(2)作品の表面を汚れから守るため。
(3)Aエ　Bイ　Cウ　Dア　Eオ

❷ (1)ウ，イ，エ，ア，オ，カ　(2)ア　(3)B
(4)木材が乾燥したとき。　(5)両刃のこぎり
(6)木取り　(7)

(8)木工やすり→紙やすり

1 工芸品の制作は，デザインをすることから始まる。実際に素材に手を付けるのは，そのデザイン画を木材に転写し，それをもとにおおまかに「木取り」する。そして形に沿って切断をする。そして，彫刻刀で微調整や装飾をし，やすりなどで磨いて仕上げをし，塗装をしていく。塗装は，作品を美しく見せ，そして，作品の表面を汚れから守る働きもある。彫刻刀の彫り方は，その名称に含まれる漢字からイメージを広げ，分かるものから順に答えていく。

2 木材は，木目の方向によって，印象や呼び方が変わる。まさ目板は，輪切りにした木の芯に向かって直角に板どりしたものである。一方，板目板は，芯に対して平行に板どりしたものである。この二つは，見た目で見分け，答えられるようにしておこう。(3)のイの木材は，Aが木の中心（芯）側，Bが外（木表）側である。乾燥して板がそるときは，必ず外（木表）側がへこむので，覚えておこう。(3)のように木材がそるのは，乾燥したときである。
両刃のこぎりはまっすぐに切断するときに，糸のこは曲線状に切断するときに用いる。このように，大まかに木材を切り出すことを木取りという。電動のこぎりに糸のこの刃をつけるときは，必ず電源を切ってから行う。このとき，必ず刃が下向きになるように注意する。
仕上げで用いるやすりには木工やすりと紙やすりの二つがあるが，木工やすり→紙やすりの順で使う。

さまざまな表現方法

p.56～57 ぴたトレ3

1 (1)濃墨 (2)余白 (3)水 (4)絵皿
(5)没骨法 (6)破墨法 (7)積墨法

2 (1)霧状 (2)コラージュ (3)ストリング
(4)薄い紙 (5)左右対称 (6)多めの水
(7)画面を傾ける

3 (1)自画像 (2)群像 (3)イ，ウ，エ (4)優しい
印象，静かな印象 (5)活発な印象 (6)胸像

(7)イ，ア，エ，ウ (8)全身像 (9)手首，股関節

4 (1)ア，ウ (2)オイル仕上げ (3)オ，エ，カ，イ，ウ，ア (4)汚れから保護する（耐久性をつける）
(5)縦引き (6)横引き

1 濃淡で表現する水墨画の制作では，絵皿の上に濃さの異なる墨を用意しておく。水を混ぜる量を調整し，濃い順に濃墨，中墨，淡墨を作る。また，濃淡のほかにも，墨ののせ方によって豊かな表現が広がる。輪郭を描かずにぼかして描く方法を没骨法，淡い墨が乾かないうちに濃い墨を重ねて描く方法を破墨法，下の絵の具が乾いてから別の墨を重ねて描くことを積墨法という。

2 絵画作品では，ありとあらゆる画材，そして画材ではない材料を組み合わせることによる幅広い表現方法がある。金網とブラシを用いて絵の具を弾き飛ばすスパッタリングは，霧状に絵の具を飛ばして紙に付着させることができる。コラージュは，のり付けを意味するフランス語で，紙や布，その他の材料を張り付けて構成する表現方法である。絵の具をつけた糸を二つ折りにした紙に挟んで，紙をおさえながら糸を引く技法をストリングといい，英語で糸や紐を意味する。フロッタージュは，凹凸のある素材の上に紙を重ねて鉛筆などの画材でこすって質感を出す技法で，厚い紙よりも薄い紙の方が適している。デカルコマニーは，紙に絵の具をのせて二つ折りにする技法で，左右対称の形ができあがる。ドリッピングは，絵の具を滴らせるように紙に落とす技法なので，より流動性を高くするために多めの水でとく。吹き流しの技法では，ストローや口で吹くほかに画面を傾ける方法がある。

3 人物画は，大きく二つに分けて，自画像と肖像画がある。画家が画家自身の姿を描いたものを自画像という。一つの画面の中に画家の姿を一人で描いたものが多いが，風景に溶け込ませるように描いたものもある。複数の人物の中に紛れて描いたものもある。集団肖像画は群像と呼ばれる。自画像は，あらゆる感情やメッセージを，表情や背景によって表現

できるものなので，(3)は，⑦，⑨，⑤を選ぶ。濃い色や動きの大きいポーズで表現された作品は強くにぎやかな印象，そして淡い色や動きの少ないポーズで表現された作品は優しい静かな印象になる。モデルの体全体を描いた肖像画を全身像，胸から上を画面に取り入れたものを胸像と呼ぶ。特に全身像では，関節の位置を意識すると，より自然な表現ができる。人体の主な関節の場所は，上から順に，肩，ひじ，手首，股関節，ひざ，足首である。

④ 木で作られた工芸品には，他の素材にはない特徴や風情がある。表面仕上げによって，食器として用いられることもあるが，木材は元来，水や火には弱い。そして，木材には独特の温かみがあり，使っているうちに色が変化していくことに風情がある。したがって，(1)は⑦と⑨が正解。水に弱い木材で食器を作る際は，オイルを染み込ませて内側から保護するための「オイル仕上げ」を行う。
木工品の加工では，デザイン→木取り→切断→彫刻→仕上げ→塗装の順で行う。デザインをもとに大まかに木材を切り出すことを木取りといい，そこから，より完成系に近い形に切断していく木目に沿った切断を縦引き，木目を断つような切断方法を横引きという。彫刻刀を使って彫刻をほどこした後に，やすりを使って仕上げをする。最後の塗装には，見た目を美しくするほかに，作品を汚れから保護し，耐久性を高くする役割がある。

西洋美術史（多彩な表現に挑むのはなぜだろう）

p.58〜59　ぴたトレ1

1 ①キリスト　②聖ソフィア　③モザイク　④石　⑤ピサ　⑥フレスコ　⑦大きい　⑧ステンドグラス
2 ⑨ルネサンス　⑩レオナルド・ダ・ヴィンチ　⑪最後の審判

3 ⑫レンブラント　⑬ヴェルサイユ
4 ⑭美　⑮豊か　⑯ドラクロワ　⑰自然　⑱ミレー　⑲農民
5 ⑳印象　㉑モネ　㉒点描　㉓スーラ

p.60〜61　ぴたトレ2

1 ①ラスコー　②狩猟　③豊猟　④王　⑤ピラミッド
2 (1)ギリシャ：A，C　ローマ：B　(2)Aパルテノン神殿　Bポンペイの壁画　Cミロのヴィーナス　(3)アルカイックスマイル　(4)B　(5)A　(6)C　(7)アテネのアクロポリスの丘　(8)ルーヴル美術館
3 (1)ビザンチン美術　(2)ロマネスク美術　(3)ゴシック美術
4 (1)A最後の晩餐　B最後の審判　C夜警　(2)Aレオナルド・ダ・ヴィンチ　Bミケランジェロ　Cレンブラント　(3)A，B　(4)バロック美術　(5)A
5 (1)バロック美術　(2)ロココ美術　(3)新古典主義　(4)ロマン主義　(5)バルビゾン派
6 (1)作品名：ゲルニカ　作者名：ピカソ　(2)A印象派　Bキュビズム

新しい視点（あなたの美を見つけて／視点の冒険）

p.62　ぴたトレ1

1 ①写真　②色彩　③カメラ　④波紋　⑤規則的
2 ⑥角度　⑦印象

p.63　ぴたトレ2

1 (1)①カメラ　②瞬間　③形　(2)④変化　⑤規則性
2 (1)⑦，⑨　(2)A視点の高さ　B遠近感　C構図　(3)⑦⑨　(4)⑦×　⑦×　⑨○　⑤○

普段生活している環境の中にも，様々な新しい発見がある。それは，日常生活では気付かない瞬間の出来事かもしれないし，普段は見落としている風景かもしれない。それらの新しい視点を発見するためには，カメラで写真撮影をするとよい。動いているものの，肉眼ではとらえきれない意外な形や，色の変化を発見できる。また，普段目にしているものを至近距離で撮影したり，視点の高さを変えて，覗き込んだり見上げたりするようにして撮影するとよい。また，今まで見たことのない場所に行ってみるのも効果的である。その視点の変化が，新しいアイデアにつながる。その新しい視点を整理するためには，撮影した写真やスケッチと，自分の言葉で構成したノートを作ってみるとよい。

多彩な表現と視点

p.64〜65 ぴたトレ3

① (1)A⊥ B⑦ C⑦ D⑦ (2)B (3)C
② (1)Aレオナルド・ダ・ヴィンチ Bミケランジェロ (2)ルーヴル美術館
(3)石でつくられている (4)⑦
③ (1)Aドラクロワ Bミレー Cモネ Dピカソ
Eダリ Fモンドリアン (2)Aロマン主義
Bバルビゾン派 C印象派 Dキュビズム
Eシュルレアリスム F抽象派
(3)①D ②C ③E (4)ジャポニズム
④ (1)カメラ (2)①色 ②形 ③形 ④色 ⑤形
⑥色 (3)感性 (4)⑦，⑦
⑤ (1)視点 (2)⑦，⑦ (3)①見下ろす ②近づく
③見上げる ④見下ろす ⑤見下ろす
⑥近づく (4)近づく (5)①無人 ②遠隔
③角度

(1)パルテノン神殿は，ギリシャのアテネにある神殿で，1987年に文化遺産として世界遺産に登録されている。聖ソフィア大聖堂は，1037年に建立されたビザンチン建築で，1990年に世界遺産に登録された。ランス大聖堂は，フランスにあるゴシック様式の大聖堂である。1991年に世界遺産に登録された。ヴェルサイユ宮殿は，バロック建築で建設された建築物で，フランスのパリにある。1979年に世界遺産に登録された。
(2)モザイク壁画は，ビザンチン美術の一種のため，Bの聖ソフィア大聖堂が正解。
(3)ステンドグラスはゴシック建築の特徴の一つであり，ゴシック建築で建設されたCのランス大聖堂が正解。

② Aの《モナ・リザ》はレオナルド・ダ・ヴィンチによる油彩画で，《ダヴィデ像》はミケランジェロによる彫刻作品である。どちらも盛期ルネサンスの作品で，どちらもフランスのパリのルーヴル美術館に所蔵されている。《ダヴィデ像》は石で作られた彫刻作品であり，作者のミケランジェロは，彫刻家としての顔だけではなく，画家としての顔も持っていた。《最後の審判》は，画家としての彼の最高傑作である。

③ 《民衆を導く自由の女神》は，ロマン主義の画家ドラクロワが1830年に起きたフランス7月革命を題材とした作品である。《落穂拾い》は，バルビゾン派の画家ミレーが描いた1857年の作品。モネの《睡蓮》は，印象派を代表する作品の一つで，色彩豊かに数多くの連作が描かれた。《ゲルニカ》は，スペイン人の画家ピカソがナチスによる襲撃への抗議として描いた作品。ピカソは，キュビズムの画家として知られている。同じくスペインの画家のダリはシュルレアリスムの画家として知られ，《記憶の固執》は，彼の代表作の一つで，無意識下の不思議な世界が描かれている。モンドリアンは抽象派の前衛画家で，彼の作品《赤・青・黄のコンポジション》は，油の絵具で描かれた代

表作である。

芸術作品は，ヨーロッパ〜アジア間でも影響を与え合った。万博の世紀と呼ばれる19世紀には，中国趣味が流行したシノワズリや，日本趣味が流行したジャポニズムなどが一大ブームを巻き起こした。特に印象派の画家たちは，日本美術のモチーフを好んで描きこんだり，模写をしたり，画中画として描いたりしていた。

④ 日常生活の風景を改めて観察していると，新しい視点や新しい美しさを見つけることがある。心のアンテナを張って周りを観察するとき，働いているのは理性ではなく感性だ。カメラを用いて写真撮影をし，日常の風景を切り取ると，新しい形や色を発見することがある。動くものの観察や，自分が動いて観察することで変化するのは，ものの形や構図であり，時間帯の変化や，あるものと異なるものの対比によって生まれるのは色彩の変化（そして，色の印象の変化）である。撮影した写真をまとめるときは，感じたことを文章としてしたためたり，対象物の歴史や役割について調べて書いたものをまとめたりすることも効果的だ。

⑤ 現在見えている風景に変化をつけるための行動として，「見上げる」，「見下ろす」，「近づく」があげられる。見上げるということは，低い視点から高い場所を見るということであり，見下ろすということは高い視点から低い場所を見るということである。高い視点から「見下ろす」撮影をするときに用いられるドローンという機械は，無人の航空機で，遠隔操作をして動かす。

工芸（つくって使って味わう工芸／手から手へ受け継ぐ）

p.66 ぴたトレ1

1 ①特性 ②質感 ③加工 ④色 ⑤釉薬 ⑥なめし ⑦保護 ⑧光沢

2 ⑨手作業 ⑩美術作品 ⑪技術 ⑫アラレ ⑬繭（まゆ） ⑭絹糸 ⑮ミョウバン

p.67 ぴたトレ2

① (1)イ，ウ，エ (2)表面仕上げ (3)ア，エ (4)ゆうやく (5)イ，ウ (6)イ (7)ウ

② (1)手作業 (2)イ (3)蚕の繭 (4)ミョウバン (5)草花（木々） (6)鋳型 (7)アラレ文様

考え方

① (1)木という素材は，火に弱いので，アは間違い。また，比較的加工がしやすく，やすりなどで磨くと滑らかになる。したがって，イとウは正しい。木材の特徴としては，木の種類ごとに色が異なるため，エは正しい。

(2)木は火だけではなく水や油分にも弱いため，表面仕上げをして耐久性を高める必要がある。特に，食器を作る際は，オイルやワックスを染み込ませて，作品を保護する必要がある。

(3)(4)粘土の特徴は，焼く前はやわらかく，造形度の自由度が高いことだ。そして，焼くとかたくなる。したがって，アとエが正解。釉薬（ゆうやく）をほどこさない限り光沢はなく，水にも弱いので，イとウは間違い。

(5)(6)革という素材で作った工芸品の特徴は，木や金属や粘土で作ったそれにはない柔らかさがあることである。柔らかいため，はさみで切ったり，折り曲げたり，糸で縫い合わせることができる。そして，そのクッション性を活かして，ペンケースや財布など，何かを保護する工芸品として用いられることが多い。

(7)金属という素材は，たたくとよく伸び，折り曲げやすいといった加工のしやすさがある。しかし，そこにクッション性はないため，アは間違い。イは木材の特徴であり，エは木材と粘土の特徴のため間

違い。⑦の「光沢がある」が正解。

② 工芸品というのは，工業製品とは異なり，機械ではなく職人の手作業によって作られる。そのため，大量生産には向かず，指先の力加減や素材と向き合う心が受け継がれている。しかし，芸術作品のように，美しさのみが追究されているわけではなく，実用性も兼ね備えている。また，古くから伝わる伝統工芸であっても，昔のデザインに縛られているわけではなく，現代風のアレンジもされることがある。
絹糸は蚕の繭からつむがれた糸である。色糸の色素には，草花や木々の皮が用いられる。その定着に使われる媒染剤には，灰汁やミョウバンがあげられる。
鉄器を作る際に金属をとかして流し込む型のことを鋳型という。南部鉄器の表面には，アラレ文様がほどこされている。このアラレ文様は，ただの装飾ではなく，表面積を増やして保温効果を上げる役割がある。

工芸（木と金属）（木でつくる／金属でつくる）

p.68　ぴたトレ1

1 ①はみ出る　②万力　③2.5　④3　⑤げんのう　⑥組木
2 ⑦彫刻　⑧つち　⑨銅板　⑩のびる　⑪焼きなまし　⑫打ち整え

p.69　ぴたトレ2

① (1)はみ出るくらい　(2)濡らした布　(3)木の繊維(の向き)　(4)2.5〜3倍　(5)3倍以上　(6)組木
② (1)彫金：⑦　鍛金：⑦　鋳金：⑦
(2)ちゅうきん　(3)金切りばさみ，たがね，つち
(4)アルミニウム，のびる　(5)打ち出し
(6)焼きなまし　(7)⑦，⑦，⑦，⑦，⑦，⑦，⑦

考え方

① 木材どうしを組み合わせる方法は，次の三つがある。接着剤を用いて接合する方法，釘を用いて接合する方法，そして接着剤も釘も用いない「組木」と呼ばれる接合方法である。接着剤は不足がないよう，はみ出るくらい多くぬり，はみ出た部分は，濡らした布でふき取る。木材を釘で接合するときは，必ず，木材の表面に対して直角に打ち，木の繊維の向きを意識する必要がある。木の繊維と直角に釘を打つときは，板の厚みの2.5〜3倍の釘を，木の繊維と平行に打つときは，板の厚みの3倍以上の釘を用いる。接着剤も釘も用いない組木は，木の凹凸を組み合わせて接合する方法である。

② 金属の加工方法には，彫金（ちょうきん），鍛金（たんきん），鋳金（ちゅうきん）がある。彫金は，金属の表面を彫ってつくる方法である。鍛金は，金属の板や棒などをたたいて（＝鍛えて）つくる方法である。鋳金は，鋳型に液体状の金属を流し込んで作る方法である。(3)の語群の中で，金属を加工するときに使う道具としてあてはまるものは，金切りばさみ，たがね，つちの三つである。金切りばさみは，金属に特化した切断用のはさみで，たがねは，金属の板に凹凸をつけたり，削ったり，切断したりするときに，つちとともに用いる。つちは，柄の部分を持って，ものをたたく道具で，銅板やアルミニウムなどのやわらかい金属の「たたくとよくのびる」性質を利用する。金属の加工中に材料がかたくなってしまったときは「焼きなまし」という，金属に熱を加えて柔らかくする作業を行う。
(7)の金属加工は，金属の板を加工するときの工程である。まず，考えたデザインを素材に写す「下絵つけ」をする。「針打ち」は，たがねで輪郭線を打つ作業である。「切断」の作業では，主に金切りばさみを使う。「打ち出し」は，砂袋や油粘土など，振動を逃がすものの上に金属板を置いて，つちでたたく作業である。「表面処理」では，たがねとつちを用いる。

p.70　　　　　　ぴたトレ3

① (1)手作業　(2)量産工芸品：⑦　一般工芸品：
⑦　(3)⑦，⑤　(4)鑑賞の対象としてだけでは
なく，実用性が考慮されている。

② (1)⑦　(2)表面仕上げ　(3)⑦　(4)釉薬　(5)⑨
(6)⑦　(7)⑦　(8)⑨

③ (1)⑦　(2)輪島塗　(3)紅型　(4)アットゥシ
(5)有田焼　(6)草花や木々の色素で染色し，
ミョウバンなどの媒染剤で色を定着させる。

④ (1)組木　(2)⑦，⑤　(3)2.5～3倍　(4)3倍以上
(5)たたくとのびる，曲げやすい，細かな細工
ができる，などから二つ　(6)⑦　(7)彫金，鍛
金(順不同)　(8)直刃　(9)⑦

生活とデザイン（デザインで人生を豊かに）

p.72　　　　　　ぴたトレ1

① ①バリアフリー　②不便さ(バリア)　③工業
④豊かさ　⑤ユニバーサル　⑥公平(安全)
⑦簡単　⑧理解　⑨危険(事故)　⑩少ない

② ⑪困難　⑫課題　⑬特性

p.73　　　　　　ぴたトレ2

① ①C　②D　③B　④E　⑤F　⑥A

② 階段をスロープにする。

考え方
① ある特定の人が感じる不便さを取り除く
② ためのデザインをバリアフリーデザイン
といい，点字ブロックや，階段の横のス
ロープがあげられる。環境デザインは，
利用する人々のことを考慮し，自然環境
との調和を目指すデザインである。街路
樹，屋上庭園があげられる。工業デザイ
ンでは，生産の効率性，機能性，装飾性
を兼ね備えたデザインで，日用品の多く
に見られる。書籍，ポスター，広告など，
視覚的に訴えかけるデザインを視覚伝

達デザインといい，写真やイラストとと
もに装飾的にデザインされた文字が配置
される。ユニバーサルデザインは，人種・
性別・年齢を問わず，誰でも安全に快適
に簡単に利用できるデザインを指す。エ
コデザインは，製品組み立て・使用・廃
棄の全ての工程で環境保全に考慮した製
品のデザインである。

視覚伝達デザイン（ポスター）（その一枚が人を動かす）

p.74　　　　　　ぴたトレ1

① ①視覚　②大きく　③目立た

② ④内容　⑤配色　⑥主題(テーマ)　⑦レイア
ウト

p.75　　　　　　ぴたトレ2

① (1)①内容　②目立つ(印象に残る)　③新鮮
④印象　(2)視覚伝達デザイン

② ⑦，⑨

③ ①×　②×　③○　④○

④ (1)①文案　②画面構成　(2)⑦→⑨→⑦→⑦→
⑦→⑨

考え方
① 視覚伝達デザインは，芸術作品としての
絵画作品とは異なり，明確に内容を伝え
る必要がある。時には色を強調したり，
形を単純化したりしながら，見る人の心
に印象づける分かりやすいデザインであ
る。人々に伝えるためには，駅のホーム
など目立つ場所に配置するのが望ましく，
独創的で新鮮なデザインが求められる。

② バランスの良いデザインは，左右にデザ
インが集まり過ぎず，また，左右もしく
は上下に余白が偏り過ぎていないことが
望ましい。

③ 文字やコピーは，上の方に配置すること
で見やすくなることがあるが，中心に配
置されることもあり，①の「どのような
場合も」は間違い。また，派手な色は，情
報を際立たせることにつながるが，色数

が多くなることで，その力が弱まってしまうため，②は間違い。また，画面の配置やデザインにゆとりを持たせることで，見やすくなるため，③は正解。また，ポスターは短いタイトルやキャッチコピーを際立たせるものなので，文字のデザインの美しさは，ポスターの出来栄えを大きく左右する。したがって，④は正解。

④ (1)コピー（copy）は，「複写」という意味でも知られているが，商品をアピールするための短い文章を指す。キャッチコピーともいう。また，レイアウト（layout）は，あらゆるデザインにおいて，何をどのように配置するかを決め，実際に配置することを指す。
(2)ポスター制作では，テーマ（＝伝えたい内容）を先に決め，関連する資料を集める。そして，それをどのような言葉で伝えるかを決める（＝コピー案）。ラフスケッチでアイデアを複数出し，実際のレイアウトを決めていく。そのあとで，最も効果的な配色を決め，最後に着色する。

デザイン

p.76〜77 ぴたトレ3

❶ (1)彩度　(2)色相環　(3)補色　(4)減法混色　(5)①白　②こげ茶　③青紫
❷ (1)例：ポスター，書物の表紙など
(2)①バリアフリーデザイン　②工業デザイン
(3)例：文化や国籍や年齢にかかわらず，多くの人が利用できるよう設計されたデザイン。
❸ (1)①選挙のポスター，政党のPRポスターなど
②動物愛護，交通安全のポスターなど
(2)㋐　(3)大きくするべき　(4)文字　(5)画面構成
❹ (1)レタリング　(2)視覚伝達デザイン　(3)㋑
(4)①ユニバーサルデザイン　②環境デザイン
③エコデザイン　(5)㋐②　㋑　㋒③　㋓①

❶ 色彩の要素である明度・彩度・色相については暗記必須。一つの色の明度・彩度・色相をそれぞれ変更したら，どのような色になるのか，想像できるようにしておこう。純色，清色，加法混色，減法混色といった，文字だけではわかりにくい単語については，暗記できるようにしておこう。

❷ 視覚伝達デザインは広告やポスターなどの視覚的に訴えかけるもの，バリアフリーデザインは特定の障がいを抱えた人の不便さを取り除くもの，ユニバーサルデザインはペットボトルのキャップや手すりなど，工業デザインは生産効率。それぞれ説明できるようにし，それぞれ二つずつくらいは例を出せるようにしておこう。特に，ユニバーサルデザインには七つの原則があり，その内容を把握しておく。

❸ ポスターのデザインでは，文字によるキャッチコピーの表現があり，文字を芸術的に表現することをレタリングと呼ぶ。文字の大きさやデザインが左右に偏り過ぎないように配置する。また，同じ画面上で統一される文字のデザインを書体（フォント）という。文字の色や形，そして配置など，メッセージが伝わりやすいように工夫する。

浮世絵（浮世絵はすごい／北斎の大波）

p.78 ぴたトレ1

1 ①摺り　②江戸　③木　④19　⑤ジャポニズム（ジャポニスム）
2 ⑥墨　⑦版木

p.79 ぴたトレ2

❶ (1)木版画　(2)多版多色刷　(3)㋑，㋒
❷ (1)かたさは（やわらか）く，木目が（均一）になっている板。　(2)㋒，㋐，㋑，㋓　(3)A㋒　B㋑　C㋓　(4)㋐

浮世絵は木版画で，一般的には多版多色刷である。また，色の数だけ版が増えるということも覚えておこう。企画をした版元が，絵師・彫師・摺師に指示を出し，分業で作業が進められる。一般的に作者として知られるのは絵師の名前である。絵師は墨一色で下絵を描き，構図を決定する。彫師は，その墨線を彫り起こして主版をつくり，絵師から配色の指示を受けたのちに，色数に応じて色版を彫る。摺師は，初めに主版を摺り，面積の小さい順に色版を摺り重ねていく。

木版画は，彫刻刀で板の表面を彫って制作するが，なるべく柔らかく，木目が均一の板が望ましい。表現したい仕上がりを想定して，最も適切な彫刻刀を使う。彫刻刀の使い方，ばれんを用いて摺るポイントなど，出題された時に答えられるようにしておこう。

水墨画の鑑賞と表現
（水と筆をあやつる）

p.80 ぴたトレ**1**

1 ①室町　②墨　③にじみ　④雪舟　⑤淡墨
⑥(松林)図屏風

2 ⑦水　⑧太さ　⑨調整　⑩紙

p.81 ぴたトレ**2**

① (1)室町時代　(2)紙　(3)④　(4)雪舟　(5)強い輪郭線

② (1)水　(2)①余白　②線　③濃淡の調整
④にじみ　(3)⑦，⑦　(4)紙を湿らせる
(5)①動きのある印象　②幻想的な印象

水墨画が発達したのは室町時代で，支持体は紙で，画材は水で濃さを調整した墨である。雪舟の《秋冬山水図・冬景図》は，濃淡で表現した上に強い輪郭線が描かれ，岩肌の表情や強い遠近感が表現されている。破墨法や積墨法で描かれている箇所を見つけてみよう。

絵皿には濃さの異なる三種類の墨を用意し，濃さは水で調節する。また，墨の濃淡だけではなく，墨を一切置かない余白で無限の広がりを表現することもできる。乾いていない墨の上に，濃さの異なる墨を重ねる方法を破墨法，下の墨が乾いてから濃さの異なる墨をのせることを積墨法という。

水墨画の技法（水墨画の表現）

p.82 ぴたトレ**1**

1 ①水　②硯　③絵皿

p.83 ぴたトレ**2**

① (1)濃淡　(2)硯　(3)中墨　(4)淡墨　(5)④

② (1)ぼかし　(2)⑦　(3)和紙　(4)目のあらい紙

③ (1)没骨法　(2)破墨法　(3)積墨法
(4)①⑦　②④　③⑦　④⑦　⑤④　(5)①筆の太さ　②筆づかい(勢い)　③濃淡　④紙の種類

水墨画は，中国で確立された絵画分野で，紙の上に墨だけで描く絵画作品を指す。水墨画を描く際は，硯で墨を作り，濃墨，中墨，淡墨の三種類の濃さの墨を絵皿に用意しておく。これによって，濃淡で表現しやすくなる。

「にじみ」は紙に墨が浸透していく偶然性で表現するが，「ぼかし」は，濡らした紙に墨をのせて表現する。この表現は，幻想的な演出に向いており，目の細かい和紙よりもあらい和紙の方が，墨がにじみ

やすい。また，より目が細かい洋紙に描く際は，より墨がにじみにくくなる。

❸ 輪郭を描かずに墨の濃淡だけで描く技法を没骨法，完全に乾いていない墨の上に，濃さの違う墨を重ねて描く技法を破墨法，完全に乾いた墨の上に濃さの違う墨をのせる技法を積墨法と呼ぶ。没骨法は枝や葉の表現に向いており，破墨法は立体感や質感の表現に，積墨法は重厚感を出す表現に向いている。

日本画の鑑賞と表現

p.84〜85 ぴたトレ **3**

❶ (1)⑦ (2)A⑦ B⑦ C⑦ (3)ジャポニズム
(4)江戸時代 (5)木版画 (6)ゴッホ

❷ (1)一版多色刷：⑦ 多版多色刷：⑦ (2)多版多色刷 (3)絵師 (4)絵師：版下絵 彫り師：版木 (5)⑦→⑦→⑦

❸ (1)室町時代 (2)墨 (3)《秋冬山水図・冬景図》：雪舟 《松林図屏風》：長谷川等伯
(4)余白 (5)されない (6)⑦ (7)明暗(陰影)
(8)例：無限の広がりや奥行きを感じさせる。

❹ (1)硯 (2)没骨法 (3)絵皿 (4)破墨法 (5)積墨法
(6)例：墨の濃淡で陰影がつけられ，ダイナミックな輪郭線で遠近感が強調されている。

考え方
❶
❷ 浮世絵に描かれているのは，歌舞伎役者，町の美人，各地の名所であり，当時の流行や風俗を知る手掛かりとなる。江戸時代に盛んになった木版画で，工程が分業されて制作された。一般的に浮世絵と呼ばれるものは，多版多色刷で作られており，色の数だけ版が増えていくのが特徴である。浮世絵がヨーロッパに伝わると，ジャポニズムという一大ブームを巻き起こし，印象派をはじめとする画家たちに影響を与えた。

❸ 水墨画が発達したのは室町時代で，墨と
❹ 水だけで描かれる。白い紙に黒い墨で描

くので，白い部分は墨をのせずに，余白として残す。墨をのせる際も，にじみやぼかし，かすれや線描など，様々な方法がある。山の風景を描いた水墨画を「山水画」と呼ぶことがあるが，これは必ずしも実際の山の風景が描かれたわけではなく，山の形やパターンを空想上で組み合わせたり，イメージを組み合わせたりして描かれたものもある。

人の動きをとらえる（瞬間の美しさを形に）

p.86 ぴたトレ **1**

❶ ①ためる ②躍動感 ③緊張感 ④重心
⑤関節 ⑥筋肉

❷ ⑦骨格 ⑧針金 ⑨心棒 ⑩へら

p.87 ぴたトレ **2**

❶ (1)のびる…躍動感 ためる…緊張感
(2)連写機能 (3)クロッキー (4)重心
(5)筋肉，関節 (6)⑦

❷ (1)心棒 (2)針金 (3)しゅろ縄や麻紐を巻き付ける。 (4)へら (5)⑦，⑦，⑦，⑦，⑦，⑦

考え方
❶ 人体の動きのうち，「のびる」動きには躍動感が，「ためる」動きには緊張感がある。人体をクロッキーやスケッチに表すときは，人体の重心の位置に着目し，筋肉のボリュームと関節の位置を意識するとよい。どの部分に関節があるのか，それはどこまで可動するのか，把握しておこう。

❷ 粘土で人体の模型を作るとき，骨格として心棒を形成する。これは針金でできており，しゅろ縄や麻紐を巻き付け，そこに粘土で肉付けしていく。肉付けをしていく段階では大まかな形でよく，顔などの細部の表現ではへらを用いて装飾していく。この制作過程は，内側から外側に向かって作っていき，土台→心棒→肉付けといった風に，安定感をつけていく上で合理的な手順だということを理解しよう。

日本の美意識（季節を楽しむ心）

p.88 **ぴたトレ1**

1 ①色　②材料　③変化　④美意識

p.89 **ぴたトレ2**

1 (1)形　(2)イ　(3)①×　②○　③×　④○
(4)イ，ウ　(5)新緑（または，田んぼ，葉など）
(6)暖色　(7)ア，エ

2 (1)香り，味，舌触り，名前（の響き）
(2)①柚子→冬　②よもぎ→春　③ラムネ→夏
④柿→秋　(3)透明感がある。
(4)色：黄　香り：サツマイモ　味：サツマイモ
(5)季節：春　色：ピンク　香り：桜

考え方
1
2
造形物で四季を表現する上では，色・形・素材を工夫する。モチーフとなるのは，主に自然物だが，必ずしもその限りではない。その季節を象徴するものや色，素材があり，和菓子のデザインでは，そこに味や香りといった要素が加わる。色から受ける印象は，受け手によって様々ではあるが，どの季節にどのような色や形やデザインが用いられる傾向にあるのか，周りを観察して把握しておこう。

空間デザイン（暮らしに息づくパブリックアート）

p.90 **ぴたトレ1**

1 ①調和　②イメージ　③ユニバーサル
④バリアフリー

2 ⑤公共　⑥壁画　⑦岡本太郎　⑧太陽の塔

p.91 **ぴたトレ2**

1 (1)イ　(2)バリアフリーデザイン　(3)ユニバーサルデザイン　(4)①イ　②ウ　③ア

2 (1)パブリックアート　(2)岡本太郎　(3)建築物
(4)①エ　②イ　③エ　④ウ　⑤ア　(5)公共の

考え方
1 空間デザインは，人々への配慮が求められ，特に環境デザインでは，自然環境との調和が求められる。一つの空間の中には，点字をはじめとするバリアフリーデザイン，そして国籍・年齢・性別を問わず簡単に使うことのできるユニバーサルデザインがあり，それぞれ見分けをつけられるようにしておこう。

2 パブリックアートは，公共の場に存在する芸術作品で，ユニークな形・色の建築物，オブジェ，天井画・壁画が含まれる。そこを利用する人の目に触れ，誰もが見て楽しめるのがパブリックアートであり，公園の遊具など，実際に触ったり上ったりできるオブジェもある。岡本太郎の《太陽の塔》という建築物は，有名なパブリックアートである。

立体・イメージ・空間

p.92〜93 **ぴたトレ3**

1 (1)のびる　(2)ためる　(3)筋肉のボリューム
(4)心棒　(5)しゅろ縄や麻紐を巻き付ける
(6)へら　(7)全体の特徴

2 (1)イ　(2)イ　(3)涼しげな印象
(4)例：ピンク・桜[桃・梅]（うぐいす色・ずんだ餡[よもぎ]）

3 (1)人々への配慮，自然との調和　(2)バリアフリーデザイン　(3)ウ　(4)ア　(5)有機的

4 (1)公共(の)(2)広い　(3)岡本太郎
(4)①イ　②ア　③ウ　(5)Aイ　Bウ　Cア　Dア

考え方
1 人体の動きには「のびる」と「ためる」の二つがあり，前者は躍動感を，後者は緊張感を持っている。それらを観察・表現するときは，関節の動きと位置，筋肉のボリュームに着目するとよい。動きのあるものを観察するときは，短時間で速描きをするクロッキーをしてみると，全体の印象を把握するのに役立つ。

2 日本の美意識は，美しい四季の変化に

よって生まれた。色彩, 形, 使用感, そして香りに至るまで, 工芸品や食品にまで反映されてきた。その影響は, 色や形などのデザインのみではなく, その季節に合った使用感にも表れている。

3 環境デザインをする上では, 利用する人々への配慮と, 自然環境との調和が求められる。自然を妨げない建築物や, 人工の生活空間に取り入れられた植物などがそれにあたる。空間デザインの中でも, 段差や障壁のない空間デザインをバリアフリーデザインという。

4 公共の場に配置された, 個性的な色や形の建築物や, オブジェや壁画・天井画を「パブリックアート」と呼ぶ。特に, オブジェについては, 説明できるようにしておこう。それぞれ, 二つずつくらいは作品名と作家名を一緒に答えられるようにしたい。

ガウディの建築（時代を超えて美を探求する思い）

p.94 ぴたトレ1

1 ①スペイン ②自然 ③植物 ④サグラダ・ファミリア ⑤世界遺産

2 ⑥曲線 ⑦コロニア・グエル ⑧パブリックアート ⑨改修

p.95 ぴたトレ2

1 (1)スペイン (2)⑦ (3)サグラダ・ファミリア聖堂 (4)自然 (5)植物 (6)曲線的

2 (1)⑦ (2)聖家族 (3)⑦ (4)海 (5)⑦ (6)サルヴァドール・ダリ

考え方
1
2 スペイン人の建築家アントニ・ガウディの代表作《サグラダ・ファミリア大聖堂》は, 世界遺産に登録されている。自然からインスピレーションを受けたデザインは有機的かつ曲線的で, 直線・直角・水平線がほとんど使われていない。

記念としての絵画作品（あの日を忘れない）

p.96 ぴたトレ1

1 ①記念品 ②歴史画 ③肖像画 ④宗教画 ⑤ルネサンス ⑥事件(出来事) ⑦フランス七月革命 ⑧誇張（理想化） ⑨集団肖像画（群像） ⑩スペイン ⑪無彩色（モノトーン）

p.97 ぴたトレ2

1 (1)宗教画, 神話画 (2)⑦ (3)⑦
2 (1)⑦ (2)⑦ (3)ゲルニカ
3 (1)⑦ (2)群像 [集団肖像画] (3)⑦

考え方
1 歴史画はアカデミックな分野の絵画作品
2 として長らく賛美されてきた。歴史上の出来事が描かれたり, キリスト教や神話が主題になったりすることもあった。同時代の出来事を主題とした絵画では, ピカソの《ゲルニカ》が有名である。

3 肖像画は, 証明写真のように姿を写すだけではなく, 内面や理想などが反映されることもある。そのため, しばしば誇張や理想化がされる。集団の人物を描いた肖像画を群像と呼ぶ。集団肖像画では, バロック期の画家レンブラントが描いた《夜警》が有名。

装飾（自分へ贈る卒業記念）

p.98 ぴたトレ1

1 ①金 ②大和絵 ③金銀箔 ④尾形光琳 ⑤新しい芸術 ⑥自然 ⑦装飾

2 ⑧材料 ⑨模様（絵） ⑩立体

p.99 ぴたトレ2

1 (1)金色 (2)⑦ (3)グスタフ・クリムト (4)金箔 (5)①自然物 ②曲線 ③鉄やガラス (6)アルフォンス・ミュシャ (7)尾形光琳 (8)紅白梅図(屏風) (9)⑦

② (1)④ (2)アイデアスケッチ (3)⑦ (4)立体的

考え方 **①** 古今東西で，黄金は高貴さを表す色として知られ，絵画作品に使われてきた。日本では尾形光琳をはじめとする琳派の画家たちが金箔によって黄金背景を表現し，西洋では，ウィーン分離派の画家グスタフ・クリムトが，油絵具によって，黄金様式と呼ばれる画風を確立した。

記念品としての芸術作品

`p.100-101` ぴたトレ **3**

① (1)スペイン人 (2)サグラダ・ファミリア聖堂 (3)自然 (4)植物 (5)①④ ②⑦ ③⑦

② (1)宗教画・神話画 (2)⑦ (3)⑦ (4)群像 (5)①④ ②⑦ ③⑦

③ (1)スペイン人 (2)⑦ (3)ゲルニカ (4)無彩色 (5)油彩・キャンバス (6)牛(牝牛)，馬

④ (1)新しい芸術 (2)曲線的 (3)④ (4)自然物 (5)桃山時代 (6)尾形光琳 (7)④

考え方 **①** アントニ・ガウディは，スペイン人の建築家で，そのデザインには，カタルーニャの自然からの影響が見られる。

② 西洋絵画の歴史上，長らく賛美されてきた歴史画には，史実・宗教画・神話画のジャンルがある。また，史実を描いたとされる作品であっても，画家の表現や主観によって，伝わり方が異なる。

③ スペイン人の画家ピカソは，キュビスムの生みの親として知られるが，ありとあらゆる画風で作品を描いた人物であり，古典的な技法で描かれたものから，鮮やかな色彩で抽象的に描かれたものまで見られる。

④ 19世紀末に開花したアール・ヌーヴォーという装飾様式は，自然物のモチーフを，鉄やガラスといった当時の新素材で表現していることが特徴的である。琳派は桃山時代に開花した様式で，画家・尾形光琳に由来する。

漫画（漫画の魅力）

`p.102` ぴたトレ **1**

1 ①主人公 ②ポーズ ③表情 ④スクリーントーン ⑤ベタ ⑥視点 ⑦擬態語 ⑧集中線

2 ⑨下描き

`p.103` ぴたトレ **2**

① (1)⑦ (2)構図 (3)フィルム (4)効果線 (5)①⑦ ②⑦ ③④ (6)擬声語 (7)④ (8)吹き出し

② (1)⑦ (2)ベタ (3)筆ペン (4)ホワイト (5)インク (6)カッター

考え方 **①** 描くイラストだけではなく，コマの大きさや形によっても表現の幅を広げることが可能である。また，視点の高さを変える（＝構図を変える）ことで，より詳しい設定を表現できる。心理描写をするときは，背景などに効果線を描き加える。

② 漫画の表現の中でも，黒く塗りつぶした部分を「ベタ」と呼び，これは筆ペンによって塗られる。一方，インクで描いた上から白の表現をしたいときはハイライトを用いる。直線・直角・水平線がほとんど使われていない。

漫画

`p.104〜105` ぴたトレ **3**

① (1)⑦ (2)スクリーントーン (3)カッター (4)点の細かさ (5)構図 (6)ベタ (7)筆ペン

② (1)吹き出し (2)⑦ (3)擬声語 (4)オノマトペ (5)①顔の表情 ②ポーズ

③ (1)大きなコマ (2)効果線 (3)①カケアミ ②集中線 (4)①④ ②⑦ ③⑦

④ (1)インク (2)墨汁 (3)ペン (4)ホワイト

① 漫画のコマは，あらゆる大きさ・形のもので構成されており，そこに貼られたスクリーントーンによって，状況描写や心理描写がされる。

② 登場人物のセリフが書かれる「吹き出し」，「擬声語（＝オノマトペ）」の二つの単語は暗記必須。また，顔の表情とポーズによって，心情が描き分けられていることを再確認しよう。

④ 実際の制作では，鉛筆で下書きをし，それをペンとインクでなぞり，それが乾いたら，下描きの線を消す。インクで書いた部分を修正したり，髪のツヤを表現するときはハイライトを用いる。

映像（動きを活かして印象的に）

p.106　ぴたトレ1

1　①時間　②コマ割り（カット割り）③意図（テーマ）

2　④静止画　⑤聴覚　⑥構成　⑦公開　⑧肖像権　⑨コマ撮り　⑩コンピュータ　⑪投影

p.107　ぴたトレ2

◆ (1)⑦，⑤　(2)時間（の経過），動き　(3)カメラワーク　(4)⑤　(5)象徴的モチーフ　(6)寄り

◆ (1)⑦→⑦→⑤→⑦　(2)コマ割り（カット割り）(3)絵コンテ　(4)アニメーション　(5)コマ撮りアニメーション　(6)⑦　(7)映写機

① 静止画とは異なり，映像には「時間の経過」と「動き」があることを覚えておこう。また，視覚的な表現のみならず，音声による聴覚的な表現もできる。撮影ショットには三種類あるが，より離れて撮影することを「引き」といい，より接近して撮影することを「寄り」という。

② 映像の制作過程（物語作成→絵コンテ→撮影→編集）の大まかな流れは，並べ替えで答えられるようにしておく。「絵コンテ」には設計図としての役割があり，場面ごとの構図や，場面と場面のつなぎのことを「コマ割り（カット割り）」という。この二つは暗記必須。

動画制作（動画をつくる）

p.108　ぴたトレ1

1　①テーマ　②登場人物　③構成台本　④絵コンテ　⑤脚本

2　⑥撮影　⑦役割　⑧引き　⑨ロング　⑩ミディアム　⑪表情　⑫アップ　⑬肖像

3　⑭トリミング　⑮著作

p.109　ぴたトレ2

◆ (1)撮影場所　(2)脚本　(3)シナリオ　(4)構成台本　(5)絵コンテ　(6)映像監督

◆ (1)肖像権　(2)構成台本　(3)⑤　(4)三脚　(5)①⑦　②⑦　③⑦

◆ (1)⑦　(2)トリミング　(3)ナレーション　(4)テロップ　(5)著作権

① 動画制作の企画段階で決めるべきは，ストーリー，登場人物，そして撮影場所である。それらが決まったら，脚本を制作し，映像監督が絵コンテを作成する。

② 動画の撮影では，撮影が禁止されていないかの確認をする。また，肖像権の侵害を防ぐために，許可を得ていない人が映り込んでいないかの確認もする。撮影機材を固定するときは三脚を使うのが一般的である。また，三つのショットの名称と，その説明は，答えられるようにしておく。

仏像の鑑賞（仏像に宿る心）

p.110　ぴたトレ1

1　①仏教　②彫刻　③仏師　④手

2 ⑤表情　⑥細い　⑦太い　⑧釈迦　⑨鬼神
⑩救済　⑪手のひら

p.111　ぴたトレ2

1 (1)⑦　(2)仏陀（ブッダ）　(3)⑦　(4)仏師　(5)⑦
(6)⑤

2 (1)合掌　(2)阿修羅像　(3)6本　(4)施無畏印
(5)⑦　(6)慈悲　(7)⑦　(8)⑦，⑦，⑦

考え方
1 仏像は，仏陀を開祖とする仏教の教えに
もとづくもので，仏陀はインドの人物で
ある。仏像の種類によって，決まった特
徴はあるが，時代や作者によって表現方
法が異なり，身に付けているモチーフに
は，それぞれ象徴的な意味がある。

2 仏像の手の組み方は複数あり，それぞれ
異なる意味がある。その中でも代表的な
のが，両手を合わせた「合掌」のポーズで
ある。手のひらを見せる「施無畏印」の
ポーズには，見る者の不安を取り除くと
いった意味がある。

東洋美術（仏像の種類／美術文化の継承）

p.112　ぴたトレ1

1 ①悟り　②肉けい　③三道　④白ごう
⑤蓮華座　⑥上（条）帛　⑦天衣　⑧裳
⑨火焔光　⑩性別　⑪邪鬼

2 ⑫文化財　⑬経年変化　⑭修復（復元）

p.113　ぴたトレ2

1 (1)4種類　(2)如来　(3)ハス　(4)菩薩　(5)⑦
(6)⑦　(7)武器，火焔光（炎）　(8)邪鬼

2 (1)歴史的価値，芸術的価値　(2)無形文化財
(3)復元　(4)災害，経年変化　(5)⑤　(6)⑦

考え方
1 仏像には，如来，菩薩，明王，天部の4
種類がある。これらの名前と，それぞれ
の性格を，図から判断できるようにして
おこう。

2 文化財には有形のものと無形のものがあ
り，歴史的価値と芸術的価値の二つを
持っている。有形の文化財の場合，経年
変化や災害による損傷を修復・復元する
必要がある。当時の材料や最新の技術が
使われることもある。

現代の映像表現／古美術

p.114~115　ぴたトレ3

1 (1)時間の経過，動き　(2)情報を伝えること
(3)肖像権　(4)アニメーション

2 (1)テーマ　(2)シナリオ　(3)構成台本　(4)アッ
プショット　(5)著作権

3 (1)①3つ　②6本　③合掌　(2)仏教　(3)憤怒
(4)①⑤　②⑦　③⑦　④⑦　(5)邪鬼　(6)人間
の煩悩

4 (1)①歴史的価値　②芸術的価値　(2)復元
(3)元の姿に近づけるもの　(4)①災害　②経年
変化

考え方
1
2 映像には，「時間の経過」と「動き」の二つ
の要素があり，これは絵画や写真などの
静止画にはないものである。映像制作に
関する用語や，制作過程の大まかな順番
は，一通り言えるようにしておこう。

3 日本に存在する古美術の一つに仏像があ
り，それは4つに分類される。それぞれ
の特徴を把握しよう。また，歴史的価値
のある作品には経年変化及び，修復・復
元がつきものである。

イメージによる立体／絵画表現（イメージを追い求めて／石を彫る）

p.116-117　ぴたトレ1

1 ①抽象　②形　③材料（素材）

2 ④観点　⑤配置　⑥主調色　⑦異質　⑧物語
⑨夢

3 ⑩かたさ(性質) ⑪大理石 ⑫割れて ⑬水
⑭平ら ⑮各面 ⑯描き足す ⑰やすり

4 ⑱錯覚 ⑲立体 ⑳角度

p.118~119 ぴたトレ2

1 (1)イ (2)ア (3)アイデアスケッチ (4)動き
(5)抽象的

2 (1)ウ→ア→イ→エ (2)Aイ Bウ Cア

3 (1)ア→ウ→イ (2)彫像 (3)石彫
(4)C→F→A→D→G→B→E (5)A:イ B:エ
C, D:ア E:オ G:ウ (6)水

4 (1)トリックアート (2)エ (3)デペイズマン
(4)フランス語 (5)エ (6)シュルレアリスム

芸術鑑賞(さまざまなアートに 触れよう／日本の世界文化遺産)

p.120 ぴたトレ1

1 ①鑑賞 ②交流 ③共同 ④オブジェ
⑤レプリカ ⑥テーマ ⑦空間

2 ⑧世界遺産条約 ⑨文化遺産 ⑩複合遺産

p.121 ぴたトレ2

1 (1)インスタレーション (2)ウ (3)ウ
(4)①ア ②イ ③イ ④ア

2 (1)世界遺産条約 (2)世界遺産 (3)①イ ②ア
③イ ④イ ⑤ア ⑥イ

人々の生活とデザイン(笑顔が生まれる 鉄道デザイン／人が生きる社会と未来)

p.122 ぴたトレ1

1 ①内装 ②外観 ③工夫 ④旅客車 ⑤機関車
⑥コンセプト ⑦ラッピング

2 ⑧ユニバーサル ⑨環境 ⑩利便性

p.123 ぴたトレ2

1 (1)イ (2)ラッピング車両 (3)車体広告
(4)親しみやすさ (5)イ (6)イ

2 (1)バリアフリーデザイン (2)ユニバーサルデ
ザイン (3)ウ (4)エ (5)エ (6)パブリック
アート (7)ア

自画像(今を生きる私へ)

p.124 ぴたトレ1

1 ①構図 ②画家 ③表情 ④誇張
⑤自己愛 ⑥聖人像

2 ⑦観察 ⑧印象

p.125 ぴたトレ2

1 (1)ウ (2)ア (3)①Aウ Bイ Cア ②Aウ
Bイ Cア

2 (1)イ (2)正中線 (3)小さな動き

芸術と社会

p.126~127 ぴたトレ3

1 (1)旅客 (2)①ユニバーサルデザイン ②バリ
アフリーデザイン (3)地域の特色を示すため。

2 (1)ウ (2)エ (3)○ (4)写真 (5)①イ ②ウ
③ア

3 (1)①聴覚 ②触覚 (2)イ (3)四季 (4)ア
(5)環境音楽

4 (1)アイデアスケッチ (2)工芸品 (3)再生
(4)①イ ②ウ ③ア
(5)①インスタレーション ②オブジェ
(6)パブリックアート (7)イ